KB102256

컬러 배색 커뮤니케이션

it's color

이재만 저

일진사

introduction

색은 시각을 통하여 정보를 줄 뿐만 아니라 사람의 마음에 정감을 주며, 일상에 변화를 주어 삶을 즐겁게 한다. 이처럼 색은 우리의 생활 속에서 실제로 폭넓게 활용되고 있으며, 복잡하고 다양한 환경 속에서 그 역할이 매우 중요해지고 있다. 가장 대표적인 사례로 색은 사람의 욕망과 밀접한 관련을 맺고 있기 때문에 소비자들은 색채에 민감한 반응을 보이고, 이것이 곧 구매 욕구로 직결된다는 논리의 컬러 마케팅이 있다.

오늘날 경쟁 사회 속에서 사람들은 편안하고 안정된 분위기의 장소를 선호하며, 규격화된 틀에서 자유로움과 인생의 즐거움을 찾기도 한다. 이를 반영하듯이 최근의 유행색을 보면, 폐쇄적인 현상에 얽매이지 않고 밝은 미래에 대한 기대와 꿈이 담겨 있는 아름다운 색채가 선정되고 있다.

이 책은 컬러 이미지 배색 연구 및 시장 조사를 통해 색채의 본질 및 생활 속에서 색채의 역할과 효과 등을 체계적으로 서술하였으며, 3색 배색의 예, 색상과 톤의 시스템, 언어 이미지 스케일, 시장별 사용 빈도, 배색 사진 등을 한눈에 볼 수 있도록 짜임새 있게 구성함으로써 컬러 배색에 대해 쉽게 이해할 수 있도록 하였다. 따라서 색채 계획 및 배색 작업 시 초보자부터 전문가에 이르기까지 누구나 편리하게 응용할 수 있다. 특히 컬러리스트, 컬러 코디네이터, DTP 디자이너, 그래픽 디자이너, 산업 디자이너, 패션 디자이너 등 색채 분야 실무자들도 유용하게 활용할 수 있는 실용적인 책이다.

 1장에서는 130개의 대표색을 선정하여 컬러 이미지 배색을 완성하였다. 사람의 감성을 나타내는 이미지 언어를 엄선하여 색과 언어를 관련지어 3색 배색 예를 제시하였고, 언어 이미지 스케일상에 배치하여 색의 의미, 배색의 테크닉, 배색의 아이디어를 재미있게 배울 수 있도록 하였으며, 기타 시장별 사용 빈도의 데이터는 실무 현장에 바로 적용할 수 있도록 하였다.

 2장에서는 35개의 언어 이미지를 통해 3색 배색을 디자인했으며, 빈도수가 높은 색상, 색상과 톤의 시스템 등을 제시하였다. 언어 이미지 배색의 수많은 예와 사진을 통해 색채 계획을 세울 때 실질적으로 도움이 되도록 하였다.

 3장에서는 15개의 파스텔 대표색을 선정하여 3색 이미지 배색, 시장별 사용 빈도, 빈도수가 높은 색상, 색상과 톤 시스템을 통해 파스텔 색상 전반에 관해 쉽게 이해할 수 있도록 하였다. 특히 색 분류의 표준을 제시한 PANTONE 회사가 선정한 파스텔 컬러는 패션, 뷰티, 인테리어, 제품 등 여러 분야에 이용할 수 있을 것이다.

 이 책이 컬러나 디자인 분야에 관심이 많은 분이나 관련 실무자들에게 큰 도움이 되기를 바라며, 이 책이 나올 수 있도록 도와주신 편집부 여러분께 고마움을 전한다.

저자 씀

contents

chapter 1 컬러 이미지 배색

• 5

contents

8 ●

it's color

chapter 3 　파스텔 배색

it's color

이 색채 시스템(color system)은 산업통상자원부 기술표준원에서 규정한 한국표준색을 근거해서 유채색 120색이 색상 순서(가로 방향)와 톤(세로 방향)으로 분류되어 무채색 10색과 함께 구성되어 있다. 톤 분류에서는 화려함, 밝음, 수수함, 어두움으로 크게 분류하여 세분화하였다. 순색, 탁색, 어두운 탁색도 표시하였다.

BG/청록	B/파랑	PB/남색	P/보라	RP/자주
94-7-55-1 20-141-113	100-31-0-0 6-111-175	97-80-0-0 24-33-139	49-78-4-0 132-48-142	20-93-15-3 191-21-111
80-16-47-4 51-137-116	79-25-27-8 53-121-135	81-42-17-5 51-97-141	47-65-12-3 132-72-138	23-70-16-3 186-70-132
64-0-29-0 93-190-165	65-4-6-0 90-185-204	47-17-2-0 136-175-207	23-43-1-0 193-134-190	5-44-8-0 237-142-182
41-0-17-0 151-214-196	42-1-4-0 149-212-222	24-7-0-0 194-216-233	5-20-0-0 239-201-227	3-23-3-0 244-195-217
17-0-6-0 212-239-231	14-1-2-0 219-239-241	10-4-2-0 230-236-240	4-11-1-0 244-224-236	3-11-2-0 246-225-235
34-10-16-1 166-197-189	32-15-13-2 169-187-190	29-17-9-2 177-185-197	21-20-9-2 196-184-197	17-21-11-2 206-185-193
50-4-20-0 128-197-183	56-13-13-1 112-172-184	48-27-8-1 132-151-184	25-33-2-0 189-156-199	11-38-13-2 219-149-173
48-20-26-5 127-157-151	49-22-22-5 124-153-156	46-29-18-5 131-142-158	37-34-16-5 152-137-159	31-39-19-6 164-130-150
66-24-36-8 82-131-124	65-26-24-7 85-131-143	59-36-18-5 102-120-149	45-45-15-3 136-113-152	27-51-24-9 167-103-127
93-25-54-10 21-105-94	92-31-28-11 23-99-123	95-67-18-6 24-50-118	62-94-10-2 100-15-116	37-94-27-14 137-15-83
94-36-56-27 15-71-69	95-39-35-25 16-72-92	96-73-24-11 20-39-102	67-98-19-6 85-7-97	45-95-33-24 107-12-67
93-40-56-35 15-60-60	96-46-40-38 11-52-69	95-76-32-24 19-29-77	71-95-31-20 64-10-72	48-95-38-35 87-10-53

Neutral/무채색	
N9.5	0-0-0-0 255-255-255
N9.25	7-5-9-0 237-236-223
N8.5	20-14-17-2 199-198-187
N7	33-23-27-6 161-161-148
N6	38-27-31-9 144-144-133
N5	42-31-35-13 129-128-117
N4.25	48-35-40-20 107-107-98
N3	56-42-47-33 76-76-70
N2	64-49-56-51 46-47-42
N0.5	0-0-0-100 0-0-0

색상과 톤의 시스템

| | 순색 | | 탁색 | | 어두운 탁색 |

색조 \ 색상		R/빨강	YR/주황	Y/노랑	GY/연두	G/초록
화려한	V 선명한	5-100-100-0 242-0-0	3-38-95-0 247-156-15	2-14-93-0 250-217-20	31-2-96-0 176-214-27	93-4-87-0 21-141-69
화려한	S 강한	21-90-87-8 184-22-18	13-45-93-3 215-128-18	16-25-93-3 207-171-22	40-9-97-1 151-187-27	78-7-69-1 56-154-90
밝은	B 밝은	2-66-53-0 246-88-80	2-34-82-0 249-167-39	2-14-85-0 250-217-37	28-1-91-0 184-220-36	74-0-58-0 67-174-113
밝은	P 연한	2-40-33-0 246-153-136	2-25-53-0 248-190-105	3-9-50-0 246-229-121	15-1-59-0 217-236-106	39-0-34-0 156-215-161
밝은	Vp 아주 연한	3-16-14-0 245-212-200	3-16-32-0 246-212-158	2-5-23-0 250-240-190	7-0-29-0 237-248-179	15-0-16-0 217-240-208
수수한	Lgr 연한 회색	16-23-18-2 208-181-176	16-22-26-3 206-181-159	16-17-29-4 205-191-156	21-11-33-2 197-204-155	34-9-29-1 166-198-163
수수한	L 엷은	6-49-36-1 233-127-121	8-36-54-1 230-156-95	9-18-57-1 228-199-99	29-6-66-1 179-207-88	47-2-39-0 135-202-148
수수한	Gr 회색	23-33-27-5 285-148-143	25-23-38-8 175-142-119	27-25-46-8 171-157-110	37-20-53-5 153-164-103	47-15-39-3 131-170-134
수수한	Dl 흐린	25-49-43-12 166-103-95	24-43-61-9 176-119-72	32-31-68-13 150-132-64	45-23-72-7 130-146-66	58-20-50-6 101-145-107
어두운	Dp 짙은	25-96-71-12 166-12-34	25-58-94-12 168-83-15	29-30-98-11 161-138-14	56-22-98-7 104-137-26	98-15-87-3 10-116-62
어두운	Dk 진한	37-95-64-35 104-10-31	35-61-97-29 118-59-10	40-40-98-26 113-92-13	62-34-99-20 78-96-20	93-31-89-20 17-81-41
어두운	Dgr 진한 회색	43-93-59-56 63-8-24	44-65-96-55 64-32-7	55-49-98-47 61-51-10	70-45-100-43 44-54-12	96-39-91-38 9-54-28

- **N9.5** : 하양은 3색 배색에서 대부분 색과 색 사이를 분리하는 목적으로 사용된다. 차갑고 부드러운 이미지에서 차갑고 딱딱한 이미지까지 폭넓게 사용된다.

- **N9.25** : 이 색은 밝은 탁색이기 때문에 세퍼레이션과 그라데이션에서도 쓰이고 배색 이미지는 따뜻한 색 쪽에서 감소한다.

- **N8.5** : 이 색은 탁색화가 진행되어 이미지는 '우아한'에서 차가운 쪽의 '멋진'을 중심으로 '운치있는, 현대적'까지 파급된다.

- **N7** : 이 색은 탁색으로 '우아한, 멋진'이 중심이 된다.

- **N6** : 이 색과 배색을 하면 차갑고 딱딱한 스케일 쪽으로 퍼진다. 따뜻한 쪽에는 거의 존재하지 않는다.

- **N5** : 이 색은 차갑고 딱딱한 스케일상에 있으며 점차 이동하여 가장 딱딱한 부분까지 퍼진다.

- **N4.25** : 이 색부터 어두운 이미지가 강해진다. 유채색의 탁색과 배색을 하면 수수하고 차분함을 가져다 준다.

- **N3** : 이 색은 중후한 이미지로 퍼져 나가서 차갑고 딱딱한 이미지가 된다.

- **N2** : 이 색은 검정에 가깝다. 화사하고 따뜻한 색계와 배색을 하면 이미지는 따뜻한 방향으로 퍼진다.

- **N0.5** : 검정은 순색이면서 탁색임에도 불구하고, 다른 색을 강조해주기 때문에 배색 이미지는 따뜻한, 차가운, 딱딱한 방향으로 퍼진다.

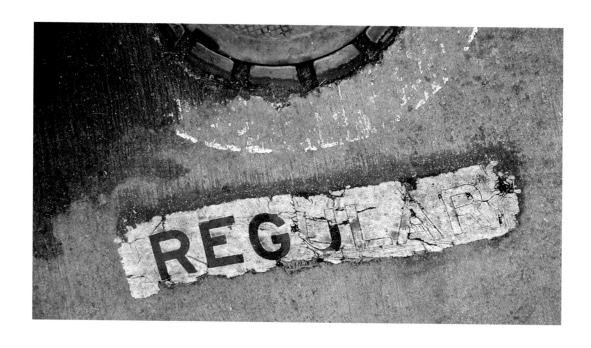

무채색 이미지 스케일

◆◆ **무채색의 이미지 스케일**

　하양은 차갑고 부드러우며, 검정은 차갑고 딱딱하다. 하양은 신선함과 부드러움 그리고 깨끗하고 맑은 이미지를 만들지만, 검정은 따뜻함과 차가움을 모두 포용하므로 역동감, 안정감, 충실감을 가져다 주며 선명한 이미지를 만든다.

　무채색의 이미지 스케일에서 보듯이 회색의 이미지는 밝은 회색(N9.25)부터 어두운 회색(N2)까지 차가운 쪽에서 활 모양으로 변화한다. 회색이 배색에 사용되면 자연적, 우아한, 멋진, 고전적, 운치있는 이미지로 넓어져 평온한 이미지가 된다.

◆◆ **스케일상에서의 무채색 이미지 변화**

◆◆ 언어 이미지 스케일 보는 방법

• 이미지 언어는 각 평면에 균등하게 분포되도록 하였으며, 이미지의 느낌을 지닌 말들로 선정하였다.

• 스케일상에서 서로 떨어져 있는 말끼리는 반대되는 이미지를 지니고, 가까이 있는 말끼리는 유사한 이미지를 지닌다.

• 언어 이미지는 배색 이미지만큼 순색, 탁색을 분류할 수 있는 것은 아니다. 이미지를 파악하는 방법의 하나로서 맑은 느낌인지, 탁한 느낌인지를 생각한다.

언어 이미지 스케일

◆◆ 색과 언어의 관계

색에 대한 이미지에는 공통의 느낌이 있다. 그것을 형용사로 표시하여 색과의 관계를 연구하고 기준화한 것이 언어 이미지 스케일이다.

따뜻한, 차가운, 부드러운, 딱딱한의 심리축은 좋아하고, 싫어한다와 같은 가치의 기준이나 환경·시대·조건에 좌우되지 않는 객관성이 있다. 이 심리축을 기본으로 이미지를 정확하게 표현할 수 있는 형용사를 수집하여 스케일을 만들었다. 또한 유사한 이미지의 언어를 정리해서 이미지 패턴으로 묶어 하나하나의 용어들에 감미로운, 우아한 등 공통의 이름을 붙여 쉽게 이해할 수 있도록 하였다.

◆◆ 색감과 어감

이 스케일상의 언어 이미지는 점이 모여서 이루어진 것이 아니라 말의 위치를 중심으로 이미지가 서서히 퍼져 나가는 것을 의미한다.

따라서 그 말이 위치한 주변 부분을 포함한 영역으로서 색감을 파악해야 한다. 이런 관점에서 언어도 따뜻한, 차가운, 부드러운, 딱딱한의 색의 이미지와 의미가 거의 일치한다.

결국 색과 언어 사이에 이미지의 상호 호환이 이루어지는 것이다. 이때 3색 배색 이미지를 중심으로 언어 이미지를 순색, 탁색, 중간색으로 파악해가는 것이 중요하다.

이미지 스케일의 유효한 대상은 색뿐만이 아니다. 이들 이미지를 활용해서 형상, 무늬, 소재나 물건(인테리어, 패션, 제품, 디스플레이, 광고) 등 감성적인 모든 것을 심리적으로 정리하고 전체 이미지에 대한 해석이 가능해졌다.

이미지 스케일은 색, 물건, 형상, 소재와 같은 서로 다른 것들을 언어 이미지를 통해 네트워크화해서 감성을 정보화하는 시스템이다.

◆◆ 배색 이미지 스케일 보는 방법

부드러운

따뜻한 — 차가운

딱딱한

• 15

- 서로 떨어져 있는 배색은 반대되는 이미지를 가지고, 가까이에 있는 배색은 유사한 이미지를 가진다.
- 스케일의 주변에는 순색 배색이 많고, 중앙에는 탁색 배색이 많다.
- 배색 이미지 스케일은 언어 이미지 스케일과 밀접한 관계가 있다.

 화려한 이미지에는 pretty, casual, dynamic, gorgeous, wild 등이 있고,

 평온한 이미지에는 romantic, natural, elegant, chic, classic, dandy, classic&dandy, formal 등이 있으며, 시원한 이미지에는 clear, cool-casual, modern 등이 있다.

배색 이미지 스케일

◆◆◆ 배색의 전체 이미지를 파악한다

무수히 많은 배색의 예를 일목요연하게 정리하려면 이미지 좌표를 만들어 배색을 구분하는 스케일 방식을 사용하면 된다.

이러한 스케일 방식을 사용하면 3색 배색의 이미지 차이와 특징을 간결하게 파악하고 표현할 수 있어, 배색 이미지의 패턴화와 현대화의 기본이 되고 있다.

배색 이미지 스케일을 보면, 상호 관련된 배색의 미묘한 차이와 한정된 배색 샘플로도 배색 전체 이미지를 한눈에 파악할 수 있다. 대체로 이미지를 파악할 때 화려함, 평온함, 시원함 등 3가지로 분류하면 알기 쉽다.

배색 이미지 스케일의 공간에 위치한 다양한 3색 배색은 이웃끼리의 유사 이미지를 지닌다. 예를 들어, 귀여운(pretty) 이미지에서 출발하여 감미로운(romantic) 이미지로 가고, 자연적(natural), 우아한(elegant), 멋진(chic), 운치있는(dandy), 현대적(modern) 등의 이미지와 이웃하고 있다.

이와 같이 서로 이웃하고 천천히 변화하는 이미지의 연결은 그라데이션 배색 이미지의 네트워크라 할 수 있다.

◆◆◆ 감성을 파악하는 이미지 스케일

배색 이미지 스케일상의 여러 가지 색은 따뜻한, 차가운, 부드러운, 딱딱한의 이미지 공간에 자리를 잡는다. 전체 배색에서 서로 닮은 배색들을 관련지어 나가면 귀여운, 캐주얼 등의 이미지 패턴과 각 배색의 특징도 쉽게 파악할 수 있다. 자신이 생각한 이미지 배색보다 정확하게 표현하고 점검할 수 있다.

이 배색 이미지 스케일은 감성의 차이를 시각적으로 밝히는 데 적극 활용할 수 있다. 물질의 의미, 사람의 취향, 나아가 상품 이미지나 기업 이미지 같은 객관적인 심리를 분석하거나, 색채 이미지를 언어와 관련지어 마케팅 전략을 세우는 데 활용할 수 있다.

◆◆ 색상의 인식

　백화점에서 옷이나 타월 또는 도자기 등의 생활용품을 색상별로 진열해 보면 얼핏 그라데이션으로 정리되어 있는 것처럼 보인다. 그러나 색상환에 근거해서 보면 대부분 순서가 다르며 색상에 있어서 연속성의 색상으로 정리되어 있지 않은 경우가 많다. 색상환의 지식이 있다면 보다 질서있고 아름답게 배열할 수 있다.

◆◆ 톤의 인식

　외국 여행을 하거나 영화를 감상하다 보면 유럽의 교통표지판은 밝은 회색, 어두운 회색, 검정 등의 무채색만으로 된 것을 볼 수 있다. 유채색의 표지판이 많을 경우 오히려 무채색 표지판이 시선을 끌게 된다. 유채색은 크게 화려한, 밝은, 수수한, 어두운의 그룹으로 구분되어 12개의 톤으로 세분화되어 있다.

　배색을 볼 때는 우선 색상을 구분한 다음 톤을 확인한다. 그러면 배색 테크닉도 향상되고 배색 이미지 작업도 쉽게 할 수 있게 된다.

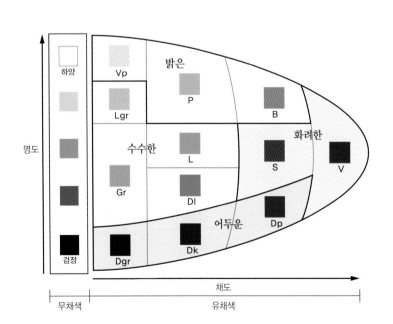

톤 분류와 명칭

톤	기호
선명한	V
강한	S
밝은	B
연한	P
아주 연한	Vp
연한 회색	Lgr
엷은	L
회색	Gr
흐린	Dl
짙은	Dp
진한	Dk
진한 회색	Dgr

색채의 기초 지식

◆◆ **10색상환**

 색상 R과 옆색상인 YR, RP는 유사 색상이다. 또한 색상환의 반대 위치에 있는 색상 BG는 R과 보색관계이며, 배색을 하면 대비감이 가장 강하게 나타난다. 이 BG를 중심으로 PB에서 GY까지의 5색상이 R을 중심으로 P에서 Y까지에 대해 반대 색상이다. 각 색상의 유사 색상과 반대 색상을 인식해야 한다.

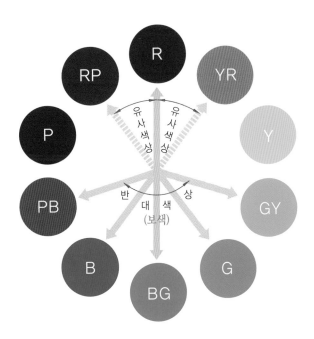

◆◆ **색상환의 발견**

 빨강(R)에서 시작하여 주황(YR), 청록(BG), 보라(PB)를 거쳐 자주(RP)에서 다시 빨강으로 일순환하는 색상환은 광학적으로 발견된 지 아직 100년 정도 밖에 되지 않았다. 자연환경에서는 이러한 색상이 있음에도 불구하고 색상환으로서 인식하지 못했을 뿐이다. 색상환의 확립에 의해 경험적으로 전승되어 왔던 배색에 대한 인식이 바르게 정리되어 배색 테크닉의 기반이 되었다.

① **대표색** : 파스텔 색상을 대표하는 15색의 단색을 쉽게 볼 수 있도록 하였다.

② **색의 표시** : 왼쪽에는 먼셀 기호, 오른쪽에는 색상 · 명도/채도(H · V/C)를 순서대로 기재하였다.

④ **대표적인 3색 배색의 예** : 3색 배색 이미지를 중심으로 대표적인 8가지 배색의 예를 제시하였다. 3색 배색은 단색 배색, 유사 색상 배색, 보색 색상 배색 등으로 구성되어 있다.

③ **시장별 사용 빈도** : 3장에 실려 있는 대표색 15색의 실제 사용 빈도를 표시하였다. 상품 기획 등에 참고가 될 것이다.

⑤ **색이름의 표시** : 색이름은 한글 및 영문 이름을 함께 사용하였다.

• 11

⑦ **빈도수가 높은 색상** : 가장 많이 사용되는 3색상의 빈도 수치를 표시하였다.

⑥ 파스텔 색의 의미, 이미지, 사용 용도 및 배색 등에 대해 쉽게 이해할 수 있도록 해설하였다.

⑧ 자주 사용하는 색상과 톤 분포표이다. 해당 파스텔 배색의 색상만을 표시하여, 쉽게 알 수 있도록 하였다.

⑨ **대표적인 배색 사진** : 대표적인 배색의 예를 실제 사진으로 보여줌으로써 배색에 대해 쉽게 이해할 수 있도록 하였다.

① **대표색 :** 언어 이미지를 대표하
　　는 35색의 단색을 쉽게 볼 수 있도
　　록 하였다.

② **색의 표시 :** 왼쪽에는 먼셀 기
　　호, 오른쪽에는 색상 · 명도/채도
　　(H · V/C)를 순서대로 기재하였다.

④ **관련 언어 이미지 배**
　　색 : 대표 이미지 배색
　　을 중심으로 관련 언어
　　이미지 배색에 적합한 형
　　용사를 사용하였다. 같은
　　언어를 나타내도 배색에
　　는 차이가 있으므로 언어
　　가 중복되는 것도 있다.

③ **시장별 사용 빈도 :**
　　2장에 실려 있는 대표색
　　35색의 실제 사용 빈도를
　　표시하였다. 상품 기획 등
　　에 참고가 될 것이다.

⑤ **이미지 언어의 표시 :**
　　이미지 언어를 한글과 영
　　문으로 기재하였다.

⑥ 각 이미지에 대한 언어
　　적 해설을 통하여 배색의
　　포인트를 쉽게 습득할 수
　　있도록 하였다.

⑦ **빈도수가 높은 색상 :**
　　사용 빈도(%)가 높은 색
　　을 수치로 표시하였다.

⑧ 자주 사용하는 색상과 톤 분포표이다. 해당 이
　　미지 배색의 색상만을 표시하여 쉽게 알 수 있
　　도록 하였다.

⑨ **대표적인 배색 사진 :** 배색과 연관된 사진
　　을 제시하여 쉽게 배색을 이해할 수 있도록 하
　　였다.

10 •

① **대표색** : 수많은 배색 이미지의 영역을 대표하는 130색의 단색을 쉽게 볼 수 있도록 하였다.

② **색의 표시** : 왼쪽에는 먼셀 기호, 오른쪽에는 색상 · 명도/채도(H · V/C)를 순서대로 기재하였다.

④ **대표적인 3색 배색의 예** : 3색 배색 이미지를 중심으로 대표적인 8가지 배색의 예를 제시하였다. 이 배색들의 데이터를 기본으로 **⑥**의 스케일을 만들었으며, 배색 하나하나에 이미지 언어를 표시하여 배색이 갖고 있는 이미지를 알 수 있도록 하였다.

③ **시장별 사용 빈도** : 1장에 실려 있는 대표색 130색의 실제 사용 빈도를 표시하였다. 상품 기획 등에 참고가 될 것이다.

R/V 7.5R 4/14

시장별 사용 빈도

패션
인테리어
제품

빨강*(빨강, red)

빨강은 힘, 진취성, 생명력, 권력, 명예, 풍요를 상징하는 색으로 맵고 자극적이며 짙은 맛의 이미지를 지니고 있다. 또한 피, 불, 태양 등을 연상시키며 악마, 저주 등의 부정적 의미도 함께 지니고 있다. 빨강은 중국이나 영국에서 많이 사용되는 색으로 검정, 파랑과 배색을 하면 활발하고 정열적인 배색이 된다. 빨강에는 붉은기가 도는 빨강과 노란기가 도는 주홍색이 있다.

⑤ **색이름의 표시** : 색이름은 한국표준관용색을 최대한 사용하였다. 표준관용색에 없는 색이름은 영문을 그대로 사용했으며, 괄호 안에는 대응 계통색 이름과 영문을 기재하였다. ✽ 표시는 한국관용표준색을 나타낸 것이다.

⑥ **주요 배색의 이미지 패턴** : 배색에 있어 대표색을 사용할 경우 기본적인 배색 이미지의 넓이에 대한 분포를 스케일상에서 한눈에 볼 수 있도록 하였다.

⑦ **대표적인 배색 사진** : 대표적인 배색의 예를 실제 사진으로 보여줌으로써 배색에 대해 쉽게 이해할 수 있도록 하였다.

• 9

24 •

컬러 이미지 배색

5-100-100-0
242-0-0

R / V 7.5R 4/14

시장별 사용 빈도

패션
인테리어
제품

활기찬

| 5-100-100-0 242-0-0 | 2-14-94-0 250-217-18 | 5-37-94-0 242-157-17 |

활발한

| 5-100-100-0 242-0-0 | 2-16-94-0 250-217-18 | 97-80-0-0 24-33-139 |

동적인

| 5-100-100-0 242-0-0 | 0-0-0-100 0-0-0 | 2-14-94-0 250-217-18 |

대담한

| 5-100-100-0 242-0-0 | 0-0-0-0 255-255-255 | 0-0-0-100 0-0-0 |

정력적

| 5-37-94-0 242-157-17 | 0-0-0-100 0-0-0 | 5-100-100-0 242-0-0 |

역동적

| 94-7-55-0 20-142-115 | 5-100-100-0 242-0-0 | 0-0-0-100 0-0-0 |

혁신적

| 65-5-5-0 90-183-204 | 97-80-0-0 24-33-139 | 5-100-100-0 242-0-0 |

활동적

| 5-100-100-0 242-0-0 | 0-0-0-0 255-255-255 | 97-80-0-0 24-33-139 |

빨강*(빨강, red)

빨강은 힘, 진취성, 생명력, 권력, 명예, 풍요를 상징하는 색으로 맵고 자극적이며 짙은 맛의 이미지를 지니고 있다. 또한 피, 불, 태양 등을 연상시키며 악마, 저주 등의 부정적 의미도 함께 지니고 있다. 빨강은 중국이나 영국에서 많이 사용되는 색으로 검정, 파랑과 배색을 하면 활발하고 정열적인 배색이 된다. 빨강에는 붉은기가 도는 빨강과 노란기가 도는 주홍색이 있다.

24

R / S 5R 3/10

시장별 사용 빈도

패션
인테리어
제품

풍요로운	장식적
13-45-93-3 215-128-18 / 21-90-87-8 184-22-18 / 16-25-93-3 207-171-22	48-95-38-35 87-10-53 / 21-90-87-8 184-22-18 / 29-30-98-11 161-138-4
짙은	호화로운
37-94-27-14 137-15-83 / 13-45-93-3 215-128-18 / 21-90-87-8 184-22-18	21-90-87-8 184-22-18 / 16-25-93-3 207-171-22 / 0-0-0-100 0-0-0
강인한	요염한
43-93-59-56 63-8-24 / 21-90-87-8 184-22-18 / 44-65-97-55 64-32-6	21-90-87-8 184-22-18 / 11-26-13-0 223-153-177 / 27-51-24-9 167-103-127
풍성한	황홀한
2-34-82-0 249-167-39 / 21-90-87-8 184-22-18 / 37-94-27-14 137-15-83	45-45-15-3 136-113-152 / 21-90-87-8 184-22-18 / 25-33-2-0 189-156-199

자두색*(진한 빨강, plum)

V(vivid) 색조의 빨강은 순색이고, S(strong) 색조의 빨강은 탁색이다. 자두색은 S 색조로 풍요로움과 원숙함의 이미지를 가지고 있다. 특히 강렬한 맛의 포장 디자인, 요염하거나 황홀한 패션, 혹은 호화스러운 인테리어에 잘 맞는 색상이다. 연한 색보다는 탁색과 조합하면 약간 진한 색이 되므로 풍요롭고 윤택한 이미지를 만들어 준다. 순수한 빨강보다 깊이가 느껴지는 색이므로 강인함과 역동성을 나타낸다.

• 25

2-66-53-0
246-88-80

R / B 5R 7/10

시장별 사용 빈도

■	■			패션
■				인테리어
				제품

기분좋은

2-66-53-0 246-88-80	3-9-50-0 246-229-121	2-25-53-0 248-190-105

눈부신

3-9-50-0 246-229-121	2-66-53-0 246-88-80	23-43-0-0 193-138-192

기쁜

5-44-8-0 237-142-182	3-9-50-0 246-229-121	2-66-53-0 246-88-80

유쾌한

2-66-53-0 246-88-80	0-0-0-0 255-255-255	74-0-58-0 67-174-113

화려한

23-70-16-3 186-70-132	2-66-53-0 246-88-80	47-65-12-3 132-72-138

어린이다운

2-66-53-0 246-88-80	3-9-50-0 246-229-121	42-0-4-0 149-215-223

유머스러운

2-66-53-0 246-88-80	2-14-85-0 250-217-37	5-20-0-0 239-201-227

귀여운

2-66-53-0 246-88-80	3-9-50-0 246-229-121	39-0-34-0 156-215-161

라이트코랄(노란 분홍, light coral)

라이트코랄에는 희망을 연상케 하는 이미지가 있다. 이 색은 명랑하고 즐거운 색이며 때로는 유머스러운 색이기도 하다. 부드럽고 따뜻한 색으로 감미로움, 맛있음을 나타낸다. 밝은 노랑, 연두, 초록, 파랑과 배색을 하면 귀엽고 쾌활한 배색이 된다. 젊음을 상징하는 이 색상은 연령을 초월해서 마음을 사로잡는 매력이 있다.

26 •

2-40-33-0
246-153-136

R / P 2.5R 8/6

시장별 사용 빈도

패션
인테리어
제품

천진난만한

2-40-33-0 246-153-136	3-5-23-0 247-239-190	2-25-53-0 248-190-105

감미로운

2-40-33-0 246-153-136	3-16-32-0 246-212-158	3-23-3-0 244-195-217

기쁜

2-40-33-0 246-153-136	3-9-50-0 246-229-121	2-66-53-0 246-88-80

상냥한

2-40-33-0 246-153-136	3-9-50-0 246-229-121	3-23-3-0 264-195-217

너그러운

6-49-36-0 236-128-122	2-40-33-0 246-153-136	3-5-23-0 247-239-190

마음이 편한

2-40-33-0 246-153-136	3-16-32-0 246-212-158	41-0-17-0 151-214-196

귀여운

3-9-50-0 246-229-121	2-40-33-0 246-153-136	3-5-23-0 247-239-190

어린이다운

2-40-33-0 246-153-136	3-9-50-0 246-229-121	39-0-34-0 156-215-161

카네이션핑크*(연한 분홍, carnation pink)

카네이션핑크는 귀엽고 감미로우며 어린이의 마음과 같은 이미지를 지니고 있다. 꿈과 다정함을 상징하는 이 색상은 낭만적이며, 촉감과 미감의 이미지에 활용할 수 있다. 이 색상으로 배색을 하면 온화한 분위기를 자아낸다. 하양이나 밝은 노랑, 밝은 초록, 밝은 파랑 등과 배색을 하면 어린이들의 꿈과 같은 이미지가 연상되며, 빨강, 자색 등과 함께 배색을 하면 여성적인 이미지가 된다.

• 27

3-16-14-0
245-212-200

R / Vp 2.5R 9/2

시장별 사용 빈도

패션
인테리어
제품

감촉이 좋은			얌전한		
16-23-18-2 208-181-176	3-16-14-0 245-212-200	2-40-33-0 246-153-136	3-16-14-0 245-212-200	21-20-9-2 196-184-197	3-11-2-0 246-225-235

온화한			상냥한		
3-16-14-0 245-212-200	2-25-53-0 248-190-105	16-17-29-4 205-191-156	16-22-26-3 206-181-159	3-16-14-0 245-212-200	16-17-29-4 205-191-156

부드러운			온순한		
3-16-14-0 245-212-200	16-22-26-3 206-181-159	8-36-54-0 233-158-96	3-16-14-0 245-212-200	7-5-8-0 237-236-226	15-0-16-0 217-240-208

순진한			감미로운		
3-16-14-0 245-212-200	0-0-0-0 255-255-255	15-0-16-0 217-240-208	3-23-3-0 244-195-217	3-16-14-0 245-212-200	14-0-2-0 219-241-242

벚꽃색*(흰 분홍, cherry blossom)

　벚꽃색이라고 불리는 이 색상은 상냥함과 부드러움을 지닌 색이다. 이 색상은 감미롭고 온화한 분위기를 자아낸다. 탁색인 올리브회색이나 연보라색과 배색을 하면 조용하고 고상한 배색이 된다. 아주 연한 색이기 때문에 강한 색조와는 어울리지 않는다. 이 색상은 상냥한, 순진한, 감촉이 좋은, 부드러운, 온화한 이미지를 나타낸다.

28 •

16-23-18-2
208-181-176

R / Lgr　5R 8/2

시장별 사용 빈도

				패션
				인테리어
				제품

감촉이 좋은

16-22-26-3 206-181-159	3-16-14-0 245-212-200	16-23-18-2 208-181-176

온순한

16-23-18-2 208-181-176	3-16-32-0 246-212-158	16-23-18-2 208-181-176

온화한

6-49-36-0 236-128-122	16-23-18-2 208-181-176	23-33-27-5 185-148-143

우아한

25-33-22-0 189-156-159	16-23-18-2 208-181-176	11-39-13-2 219-149-173

순한

16-23-18-2 208-181-176	6-49-36-0 236-128-122	24-43-61-9 176-119-72

한가로운

16-23-18-2 208-181-176	3-16-32-0 246-212-158	21-11-13-2 197-204-155

상냥한

3-16-32-0 246-212-158	16-23-18-2 208-181-176	20-14-17-2 199-198-187

정숙한

16-23-16-2 208-181-176	3-16-32-0 246-212-158	5-20-0-0 239-201-227

핑크베이지 (밝은 회적색, pink beige)

　핑크베이지는 탁색이지만 부드러움, 정숙함, 우아함 등의 이미지를 지니고 있다. 또한 상냥하고 섬세한 이미지를 가지고 있어 밝은 색과 배색을 하면 우아하고 고급스런 아름다움을 표현할수 있다. 이 색은 품위와 여성다움의 이미지가 있는 색상으로 네일아트에도 많이 사용된다. 헤어 컬러로 핑크베이지를 사용하면 소녀스럽고 귀여운 이미지를 연출할 수 있다.

6-49-36-1
233-127-121

R / L 10R 7/8

시장별 사용 빈도

■	■	░	░	패션
■	■	■	░	인테리어
■	░	░	░	제품

부드러운

6-49-36-1 233-127-121	2-25-53-0 248-190-105	3-16-32-0 246-212-158

온아한

16-22-26-3 206-181-159	6-49-36-1 233-127-121	23-33-27-5 185-148-143

캐주얼한

2-34-82-0 249-167-39	3-5-23-0 247-239-190	6-49-36-1 233-127-121

너그러운

6-49-36-1 233-127-121	16-22-26-3 206-181-159	24-43-61-9 175-109-70

가정적인

2-25-53-0 248-190-105	6-49-36-1 233-127-121	16-22-26-3 206-181-159

상냥한

3-16-14-0 245-212-200	6-49-36-1 233-127-121	31-39-19-6 164-130-150

순한

3-5-23-0 247-239-190	16-22-26-3 206-181-159	6-49-36-1 233-127-121

정서적인

17-21-11-2 206-185-193	6-49-36-1 233-127-121	25-33-38-8 175-142-119

새먼핑크*(노란 분홍, salmon pink)

새먼핑크는 연어의 속살과 같이 노란빛을 띤 분홍색으로 훈훈하고 따뜻한 이미지가 배어 있다. 상냥하고 부드러운 이미지를 가진 이 색은 가정적이고 너그러운 분위기를 자아낸다. 이 색과 유사한 색상인 YR과의 배색은 순진함과 온화함을 느끼게 한다. 이와 같이 R계열의 색은 자연을 만난 것처럼 편안한 느낌을 주며, 인테리어의 악센트 색으로 활용하면 세련되어 보인다.

30 •

23-33-27-5
185-148-143

R / Gr 7.5R 5/2

시장별 사용 빈도

패션
인테리어
제품

온아한			우아한		
6-49-36-0 236-128-122	16-22-26-3 206-181-159	23-33-27-5 185-148-143	21-20-9-2 196-184-197	23-33-27-5 185-148-143	45-45-15-3 136-113-152

그리운			맵시있는		
16-23-18-2 208-181-176	23-33-27-5 185-148-143	25-49-43-12 166-103-95	27-51-24-9 167-103-127	23-33-27-5 185-148-143	17-21-11-2 206-185-193

원숙한			고풍의		
25-96-71-12 166-12-34	23-33-27-5 185-148-143	62-94-10-2 100-15-116	23-33-27-5 185-148-143	16-17-29-4 205-191-156	31-39-19-6 164-130-150

세심한			정서적인		
23-33-27-5 185-148-143	17-22-11-2 206-183-192	3-11-2-0 246-225-235	23-33-27-5 185-148-143	21-20-9-2 196-184-197	42-31-35-13 129-128-117

로지브라운(회적색, rosy brown)

　로지브라운은 회색에 약간의 붉은색을 섞어 만든 따뜻한 색으로, 온화한 탁색이다. 차가운 이미지인 파랑과는 배색상 어울리지 않고, 같은 탁색인 Lgr이나 L톤과 배색하면 고풍스럽고 우아한 분위기를 자아낸다. 탁색톤의 Lgr-Gr-Dl로 미묘하게 변화를 주면 조용함, 고풍스러움, 그리움의 이미지로 변한다. 이 색상은 한국의 전통 색상에서도 자주 볼 수 있으며, 원숙하고 깊이있는 느낌을 준다.

| 25-49-43-12 |
| 166-103-95 |

R / Dl 5R 3/6

시장별 사용 빈도

패션
인테리어
제품

| 온순한 | | | | 성숙한 | | |
| 25-49-43-12 166-103-95 | 8-36-54-0 233-158-96 | 16-17-29-4 205-191-156 | | 16-25-93-3 207-171-22 | 45-95-33-24 107-12-67 | 25-49-43-12 166-103-95 |

| 맛있는 | | | | 원숙한 | | |
| 21-90-87-8 184-22-18 | 13-45-93-3 215-128-18 | 25-49-43-12 166-103-95 | | 25-49-43-12 166-103-95 | 25-96-71-12 166-12-34 | 67-98-19-6 85-7-97 |

| 풍성한 | | | | 깊은 맛이 있는 | | |
| 37-95-64-35 104-10-31 | 25-49-43-12 166-103-95 | 37-94-27-14 137-15-83 | | 25-33-38-8 175-142-119 | 62-34-99-20 78-96-20 | 25-49-43-12 166-103-95 |

| 그리운 | | | | 요염한 | | |
| 25-49-43-12 166-103-95 | 16-23-18-2 208-181-176 | 32-31-68-13 150-132-64 | | 62-94-10-2 100-15-116 | 25-49-43-12 166-103-95 | 25-96-71-12 166-12-34 |

팥색*(탁한 빨강)

팥색은 R이나 YR, Y나 GY 등의 탁색톤과 배색하면 원숙한, 의미심장한 이미지를 표현할 수 있다. R이 탁색이 되면 정숙한, 풍성한 색으로 변화한다. 여성 패션에 이 색을 사용하면 요염한 느낌을 주며 그리움과 성숙함의 이미지도 배어 있다. 남성 패션에서도 청록이나 차분한 초록 계통과 배색하면 깊은 맛의 멋을 표현할 수 있다.

32 •

25-96-71-12
166-12-34

R / Dp 10R 3/10

시장별 사용 빈도

패션
인테리어
제품

풍요로운

25-96-71-12 166-12-34	16-25-93-3 207-171-22	62-34-99-20 78-96-20

호화로운

16-25-93-3 207-171-22	25-96-71-12 166-12-34	0-0-0-100 0-0-0

역동적인

25-96-71-12 166-12-34	0-0-0-100 0-0-0	13-45-93-3 215-128-18

짙은

25-96-71-12 166-12-34	37-94-27-14 137-15-83	25-58-94-12 168-83-15

씩씩한

0-0-0-100 0-0-0	25-96-71-12 166-12-34	43-93-59-56 63-8-24

원숙한

25-96-71-12 166-12-34	25-33-39-8 175-142-119	67-98-19-6 85-7-97

사치스러운

25-96-71-12 166-12-34	16-25-93-3 207-171-22	62-94-10-2 100-15-116

와일드한

35-61-97-29 118-59-10	25-96-71-12 166-12-34	94-36-56-27 15-71-69

대추색*(빨간 갈색)

대추색은 힘차고 강인하며 풍요로운 느낌을 준다. 금색과 배색을 하면 사치스럽고 호화스러운 이미지가 된다. 이 색상을 어두운 톤과 배색하면 장식적이며 짙은 원숙함을 표현할 수 있다. 하양과 배색을 하면 강한 이미지가 되어 와일드하고 역동성이 더해진다. 이 색상은 따뜻한 이미지로 존재감, 충실감이 배어 있어 특히 겨울 기간이 긴 북유럽의 국가에서 사랑 받아 왔다.

• 33

37-95-64-35
104-10-31

R / Dk 10R 3/6

시장별 사용 빈도

				패션
				인테리어
				제품

풍요로운

21-90-87-8 184-22-18	16-25-93-3 207-171-22	37-95-64-35 104-10-31

원숙한

37-95-64-35 104-10-31	25-49-43-12 166-103-95	62-94-10-0 102-16-118

전통적

24-43-61-9 176-119-72	37-95-64-35 104-10-31	43-93-59-56 63-8-24

튼튼한

43-93-59-56 63-8-24	37-95-64-35 104-10-31	71-95-31-20 64-10-72

중후한

37-95-64-35 104-10-31	0-0-0-100 0-0-0	35-61-97-29 118-59-10

고대의

37-95-64-35 104-10-31	25-33-38-8 175-142-119	45-95-33-24 107-12-67

짙은

37-94-27-14 137-15-83	16-25-93-3 207-171-22	37-95-64-35 104-10-31

고전의

43-93-59-56 63-8-24	37-95-64-35 104-10-31	0-0-0-100 0-0-0

벽돌색*(탁한 적갈색)

벽돌색의 어둡고 짙은 격조에는 중후하고 원숙한 전통적인 이미지가 배어 있다. Dk톤은 가구에서 볼 수 있듯이 고전적인 이미지나 고급스러움을 느끼게 한다. R이나 Y의 S톤과 배색을 하면 진한 분위기의 풍요로운 이미지를 나타낸다. 남성용 상품이나 가죽 제품 등에서 많이 사용되는 색으로, 단단하고 튼튼함을 느낄 수 있다.

34 •

43-93-59-56
63-8-24

R / Dgr 7.5R 2/2

시장별 사용 빈도

				패션
				인테리어
				제품

역동적

17-95-94-5 201-15-10	2-14-93-0 250-217-20	43-93-59-56 63-8-24

성실한

43-93-59-56 63-8-24	27-25-46-8 171-157-110	71-95-31-20 64-10-72

와일드한

17-95-94-5 201-15-10	43-93-59-56 63-8-24	16-25-93-3 201-171-22

듬직한

43-93-59-56 63-8-24	35-61-97-29 118-59-10	71-95-31-20 64-10-72

고전의

43-93-59-56 63-8-24	42-31-35-13 129-128-117	37-95-64-35 104-10-31

멋이 있는

43-93-59-56 63-8-24	40-40-98-26 113-92-13	42-31-35-13 129-128-117

고대의

40-40-98-26 113-92-13	23-33-27-5 185-148-143	43-93-59-56 63-8-24

격조 높은

43-93-59-56 63-8-24	48-35-40-20 107-107-98	95-76-32-24 19-29-77

다크레드 (검은 빨강, dark red)

　다크레드는 서구 사람들로부터 일찍이 사랑을 받아왔다. 이 색상은 격조 높은 이미지에 참다운 신사도를 느낄 수 있다. 검정에 가까운 색으로 검정만큼 형식적이지 않으며 대지에 뿌리를 박고 든든하게 서서 늠름함을 전하는 색이다. R, YR, Y 등의 따뜻한 색과 배색을 하면 힘있고 강인하며 와일드한 느낌을 준다. 회색이나 파랑과 배색을 하면 수수하고 신사의 품격을 연출할 수 있다.

• 35

3-38-95-0
247-156-15

YR / V 7.5YR 7/14

시장별 사용 빈도

				패션
				인테리어
				제품

활기찬

17-95-94-5 201-15-10	3-38-95-0 247-156-15	2-14-93-0 250-217-20

캐주얼한

3-38-95-0 247-156-15	3-9-50-0 246-229-121	64-0-29-0 93-190-165

북적거리는

3-38-95-0 247-156-15	20-93-15-3 191-21-111	2-14-93-0 250-217-20

원기왕성한

17-95-94-5 201-15-10	3-38-95-0 247-156-15	93-27-24-7 23-110-136

정열적

17-95-94-5 201-15-10	3-38-95-0 247-156-15	0-0-0-100 0-0-0

쾌활한

3-38-95-0 247-156-15	3-9-50-0 246-229-121	47-17-2-0 136-175-207

명랑한

3-38-95-0 247-156-15	0-0-0-0 255-255-255	2-14-93-0 250-217-20

즐거운

3-38-95-0 247-156-15	2-14-93-0 250-217-20	65-4-6-0 90-185-204

귤색*(주황, tangerine)

　귤색은 잘 익은 귤의 빛깔과 같이 노란빛을 띤 주황색으로 맛있는 색이며, 식품의 포장이나 그와 관련된 산업에서 많이 쓰인다. 또한 즐겁고 활기찬 색이기 때문에 유원지 등에 많이 사용되고 있다. 하양이나 밝은 Y와 배색하면 쾌활하고 캐주얼한 이미지가 되며, 검정이나 빨강과 배색하면 정열적이고 활동적인 이미지를 나타낸다. 또한 귤색에 차가운 파랑 계통의 색을 배색하면 선명하고 활동적인 이미지를 연출할 수 있다.

13-45-93-3
215-128-18

YR / S 7.5YR 6/10

시장별 사용 빈도

			패션
			인테리어
			제품

풍요로운

| 13-45-93-3 215-128-18 | 21-90-87-8 184-22-18 | 27-51-24-9 167-103-127 |

풍성한

| 25-58-94-12 168-83-15 | 13-45-93-3 215-128-18 | 37-94-27-14 137-15-83 |

황홀하게 하는

| 17-95-94-5 201-15-10 | 13-45-93-3 215-128-18 | 49-78-4-0 132-48-142 |

짙은

| 43-93-59-56 63-8-24 | 13-45-93-3 215-128-18 | 25-96-71-12 166-12-34 |

역동적

| 21-90-87-8 184-22-18 | 64-49-56-51 46-47-42 | 13-45-93-3 215-128-18 |

즐거운

| 13-45-93-3 215-128-18 | 2-14-85-0 250-217-37 | 64-0-29-0 93-198-165 |

한가한

| 13-45-93-3 215-128-18 | 16-22-26-3 206-181-159 | 29-6-66-0 181-210-89 |

호화로운

| 25-96-71-12 166-12-34 | 45-45-15-3 136-113-152 | 13-45-93-3 215-128-18 |

호박색 [광물]*(진한 노란주황, amber)

호박색은 다른 색에 비해 맛있어 보이고 식욕을 돋운다. 호박색은 같은 탁색인 R이나 RP 와 배색하면 풍성하고 윤택한 이미지를 나타낸다. 또한 검정이나 R의 Dp톤과 조합하면 호화 로운, 역동적인 이미지를 표현할 수 있다. 빨강과 자색의 배색은 풍요로운 아름다움을 자아낸 다. 호박색은 따뜻한 색으로, 한가로운 시골과 겨울의 추위에도 잘 어울리는 색이다.

• 37

2-34-82-0
249-167-39

YR / B 5YR 8/8

시장별 사용 빈도

■	■			패션
■	■			인테리어
■				제품

친하기 쉬운

2-34-82-0 249-167-39	0-0-0-0 255-255-255	2-14-85-0 250-217-37

개방적

2-34-82-0 249-167-39	3-9-50-0 246-229-121	41-0-17-0 151-214-196

귀여운

2-34-82-0 249-167-39	3-9-50-0 246-229-121	3-23-3-0 264-195-217

활동적

17-95-94-5 201-15-10	2-34-82-0 249-167-39	97-80-0-0 24-33-139

유쾌한

2-66-53-0 246-88-80	3-9-50-0 246-229-121	2-34-82-0 249-167-39

캐주얼

2-34-82-0 249-167-39	47-17-2-0 136-175-207	2-14-85-0 250-217-37

소탈한

2-34-82-0 249-167-39	3-5-23-0 247-239-190	28-0-91-0 186-222-36

상냥한

2-34-82-0 249-167-39	3-5-23-0 247-239-190	65-4-6-0 90-185-204

살구색* (연한 노란분홍, apricot)

살구색은 살구의 빛깔과 같이 연한 노란빛을 띤 분홍색이다. 호박색이 탁색인데 비해 살구색은 순색이다. Y계의 순색이나 하양과 배색을 하면 친밀하고 개방적인 이미지를 전달한다. 또 R이나 B, PB의 파랑계와 배색을 하면 발랄한 젊음이나 건강미 넘치는 활력을 표현할 수 있다. 패션에서는 캐주얼을 표현하는 색으로, 감미로움과 함께 신선함, 자유로움 등의 이미지를 연출할 수 있다.

38 •

2-25-53-0
248-190-105

YR / P 7.5YR 8/4

시장별 사용 빈도

					패션
					인테리어
					제품

마음이 편한

2-40-33-0 246-153-136	3-9-50-0 246-229-121	2-25-53-0 248-190-105

너그러운

2-25-53-0 248-190-105	8-36-54-0 233-158-96	3-16-14-0 245-212-200

기분좋은

2-66-53-0 246-88-80	2-25-53-0 248-190-105	3-9-50-0 246-229-121

친하기 쉬운

3-16-32-0 246-212-158	2-25-53-0 248-190-105	3-16-14-0 245-212-200

가정적

6-49-36-0 236-128-122	2-25-53-0 248-190-105	16-22-26-3 206-181-159

한가로운

2-25-53-0 248-190-105	3-5-23-0 247-239-190	21-11-33-2 197-204-155

소탈한

2-25-53-0 248-190-105	3-5-23-0 247-239-190	9-18-57-0 231-201-101

친밀한

2-25-53-0 248-190-105	3-5-23-0 247-239-190	46-9-97-11 153-189-27

계란색*(흐린 노란주황, eggshell)

계란색은 밝고 부드러운 톤의 색이기 때문에 친근하고 느긋한 이미지를 지니고 있다. 또한 가정적인 분위기와 잘 어울려 생활 잡화에서 자주 쓰이는 색이다. 밝은 톤(B, P, Vp)과 배색을 하면 명랑하고 편안한 이미지를 자아낸다. 이 색상은 어린이나 유아 용품에 적합한 색이다. 본래 순색과 탁색은 배색하기 어려우나 같은 계열의 Lgr과 L톤을 첨가하면 가정적이고 너그러운 분위기를 연출할 수 있다.

• 39

3-16-32-0
246-212-158

YR / Vp 10YR 9/1

시장별 사용 빈도

				패션
				인테리어
				제품

가정적

2-40-33-0 / 246-153-136 3-16-32-0 / 246-212-158 21-11-33-2 / 197-204-155

가련한

3-23-3-0 / 244-195-217 3-16-32-0 / 246-212-158 14-0-2-0 / 219-241-242

친하기 쉬운

3-16-32-0 / 246-212-158 8-36-54-0 / 233-158-96 16-17-29-4 / 205-191-156

꾸밈이 없는

16-22-26-3 / 206-161-159 3-16-32-0 / 246-212-158 33-23-27-6 / 161-161-148

순한

3-16-32-0 / 246-212-158 16-23-18-2 / 208-181-176 6-49-36-0 / 236-128-122

연한

3-16-32-0 / 246-212-158 0-0-0-0 / 255-255-255 15-0-16-0 / 217-240-208

동화의

3-16-32-0 / 246-212-158 17-0-6-0 / 212-239-231 3-11-2-0 / 246-225-235

섬세한

17-21-11-2 / 206-185-193 3-16-32-0 / 246-212-158 5-20-0-0 / 239-201-227

진주색*(분홍빛 하양, pearl)

40 •

　진주색은 부드럽고 친숙해지기 쉬운 색으로, 따뜻한 색과 차가운 색의 부드러운 톤과 배색을 많이 한다. 이 색상은 낭만적이고 동화적인 분위기를 자아내며, 섬세한 이미지를 만드는 데 필요한 색이다. 이 색상에 감미로운 이미지가 있기 때문에 가정적인 분위기를 만드는 데 도움이 된다. 순하고 밝고 꾸밈이 없어 생활 속에서 편안함을 주는 색이다.

16-22-26-3
206-181-159

YR / Lgr　5YR 8/2

시장별 사용 빈도

▰▰▰	▰▰	▰▰	패션
▰▰	▰▰	▰▰	인테리어
▰▰▰	▰▰	▰▰	제품

정직한

3-11-2-0	0-0-0-0	16-22-26-3
246-225-235	255-255-255	206-181-159

감촉이 좋은

16-22-26-3	3-5-23-0	16-17-29-4
206-181-159	247-239-190	205-191-156

한가로운

3-16-32-0	16-22-26-3	8-36-54-0
246-212-158	206-181-159	233-158-96

편한

21-11-33-2	3-5-23-0	16-22-26-3
197-204-155	247-239-190	206-181-159

너그러운

16-22-26-3	6-49-36-0	24-43-61-9
206-181-159	236-128-122	176-119-72

얌전한

16-22-26-3	7-5-8-0	14-0-2-0
206-181-159	237-236-226	219-241-242

상냥한

16-22-26-3	0-0-0-0	16-17-29-4
206-181-159	255-255-255	205-191-156

순한

16-22-26-3	3-16-32-0	33-23-27-6
206-181-159	246-212-158	161-161-148

프렌치베이지 (회갈색, french beige)

　　프렌치베이지는 진주색에 비해 미묘한 그늘을 가진 탁색이다. 이 색은 자연에서 흔히 볼 수 있는 소박하고 자연스러운 색으로, 순하고 편안하며 친근감을 준다. 미묘하게 톤을 바꾸어 배색하면 얌전하고 온화한 이미지를 주며 편안함과 따뜻함을 느끼게 한다. 이 색은 생활의 기본색으로 가정용품뿐만 아니라 인테리어 등에 폭넓게 사용되고 있다.

• 41

8-36-54-1
230-156-95

YR / L　7.5YR 6/6

시장별 사용 빈도

패션
인테리어
제품

친하기 쉬운			온화한		
2-25-53-0 248-190-105	8-36-54-1 230-156-95	3-16-14-0 245-212-200	16-22-26-3 206-181-159	8-36-54-1 230-156-95	16-17-29-4 205-191-156

부드러운			자연스러운		
8-36-54-1 230-156-95	3-5-23-0 247-239-190	16-23-18-2 208-181-176	8-36-54-1 230-156-95	16-17-29-4 205-191-156	9-18-57-0 231-201-107

온아한			가정적		
23-33-27-5 185-148-143	8-36-54-1 230-156-95	16-17-29-4 205-191-156	8-36-54-1 230-156-95	3-16-32-0 246-212-158	47-2-39-0 135-202-148

상냥한			너그러운		
3-16-32-0 246-212-158	16-22-26-3 206-181-159	8-36-54-1 230-156-95	8-36-54-1 230-156-95	16-17-29-4 205-191-156	29-6-66-0 181-210-89

가죽색*(탁한 노란주황, buff)

　가죽색은 가죽이나 비스킷, 빵, 나무, 흙, 도기, 나무껍질 등 자연 소재를 연상시킨다. 일상
생활에서 흔히 볼 수 있는 의식주의 기본색이다. 밝은 탁색의 Y나 GY를 사용하면 편안하고
자연스러운 느낌을 준다. 같은 계열의 색으로 배색을 하면 부드럽고 온화하고 친근감이 있는
이미지를 표현할 수 있다.

42 ·

25-33-38-8
175-142-119

YR / Gr 5YR 5/2

시장별 사용 빈도

패션
인테리어
제품

순한			검소한		
3-16-32-0 246-212-158	16-23-18-2 208-181-176	25-33-38-8 175-142-119	25-33-38-8 175-142-119	20-14-17-2 199-198-187	16-17-29-4 205-191-156

촌스러운			매력있는		
9-18-57-0 231-201-101	32-31-68-13 150-132-64	25-33-38-8 175-142-119	20-14-17-2 199-198-187	25-33-38-8 175-142-119	16-17-29-4 205-191-156

공든			멋있는		
25-33-38-8 175-142-119	24-43-61-9 176-119-72	44-65-96-55 64-32-7	25-33-38-8 175-142-119	38-27-31-9 144-144-133	20-14-17-2 199-198-187

수수한			청결한		
25-33-38-8 175-142-119	20-14-17-2 199-198-187	31-39-19-6 164-130-150	25-33-38-8 175-142-119	20-14-17-2 199-198-187	32-31-68-13 150-132-64

로즈베이지 (회갈색, rose beige)

　　로즈베이지의 Gr톤은 수수한 느낌을 주는 색이다. 이 색은 전통색을 연상케 하는데, 고풍스럽고 세련된 느낌이 더해 멋있는 이미지를 만들어 낸다. 멋있는 느낌을 살리기 위해서는 탁색톤에 미묘한 변화를 주면 된다. 이 색상이 친근해 보이는 것은 가을에서 겨울에 이르기까지 우리 민족의 자연 환경에서 쉽게 접할 수 있기 때문이다.

• 43

24-43-61-9
176-119-72

YR / Dl 7.5YR 5/8

시장별 사용 빈도

				패션
				인테리어
				제품

너그러운

16-22-26-3 206-181-159	6-49-36-0 236-128-122	24-43-61-9 176-119-72

전원적

56-22-98-7 104-137-26	37-20-53-5 153-164-103	24-43-61-9 176-119-72

깊은 맛이 있는

44-65-96-55 64-32-7	24-43-61-9 176-119-72	40-40-98-26 113-92-13

공든

24-43-61-9 176-119-72	25-33-38-8 175-142-119	44-65-96-55 64-32-7

고전의

37-94-27-14 137-15-83	24-43-61-9 176-119-72	44-65-96-55 64-32-7

멋있는

24-43-61-9 176-119-72	20-14-17-2 199-198-187	27-25-46-8 171-157-110

그리운

24-43-61-9 176-119-72	8-36-54-0 233-158-96	27-25-46-8 171-157-110

촌스러운

24-43-61-9 176-119-72	27-25-46-8 171-157-110	48-35-40-20 107-107-98

캐러멜색*(밝은 갈색, caramel)

캐러멜색은 흙냄새 나는 시골을 연상케 하는 색이지만 조끼나 바지 등에 염색해서 입으면 멋진 색이 된다. 가죽이나 니트, 천에 사용하면 세련되고 고급스러운 느낌을 준다. 선명한 Dk 나 Dgr 톤과 짝을 지으면 고전적이고 전통적인 이미지를 나타낸다. 또한 전원의 나무나 흙에서 풍기는 편안함과 그리움도 느낄 수 있다.

44 •

25-58-94-12
168-83-15

YR / Dp 5YR 4/8

시장별 사용 빈도

■				패션
■				인테리어
				제품

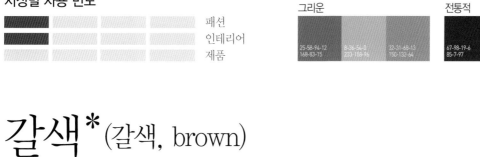

풍요로운
21-90-87-8 / 184-22-18　25-58-94-12 / 168-83-15　13-45-93-3 / 215-128-18

강인한
35-61-97-29 / 118-59-10　21-90-87-8 / 184-22-18　25-58-94-12 / 168-83-15

와일드한
25-58-94-12 / 168-83-15　21-90-87-8 / 184-22-18　44-65-96-55 / 64-32-7

고대의
43-93-59-56 / 63-8-24　25-58-94-12 / 168-83-15　40-40-98-26 / 113-92-13

짙은
25-96-71-12 / 166-12-34　43-93-59-56 / 63-8-24　25-58-94-12 / 168-83-15

전원적
25-58-94-12 / 168-83-15　16-17-29-4 / 205-191-156　29-30-98-11 / 161-38-14

그리운
25-58-94-12 / 168-83-15　8-36-54-0 / 233-168-96　32-31-68-13 / 150-132-64

전통적
67-98-19-6 / 85-7-97　25-58-94-12 / 168-83-15　62-34-99-20 / 78-96-20

갈색*(갈색, brown)

갈색은 초콜릿을 연상하게 하는 색으로, 향기롭고 진한 느낌의 맛을 나타낸다. 빨강과 배색을 하면 대지의 느낌과 와일드하고 강인한 이미지를 표현할 수 있다. 또한 검정이나 파랑과 배색을 하면 튼튼하고 침착한 분위기를 자아낸다.

• 45

부드러운

감미로운

귀여운　　깨끗한

자연적

캐주얼

시원한 캐주얼

우아한

따뜻한 ──────────── 차가운

멋진

호화로운　고전적　운치있는

현대적

활동적

와일드한　중후한　권위적

딱딱한

전원적			고전의		
35-61-97-29 118-59-10	29-30-98-11 161-138-14	8-36-54-0 233-158-96	35-61-97-29 118-59-10	24-43-61-9 176-119-72	64-49-56-51 46-47-42

튼튼한			듬직한		
35-61-97-29 118-59-10	25-58-94-12 168-83-15	0-0-0-100 0-0-0	55-49-98-47 61-51-10	35-61-97-29 118-59-10	71-95-31-20 64-10-72

강인한			견실한		
0-0-0-100 0-0-0	25-96-71-12 166-12-34	35-61-97-29 118-59-10	96-46-40-38 11-52-69	25-33-38-8 175-142-119	35-61-97-29 118-59-10

충실한			씩씩한		
37-95-64-35 104-10-31	16-25-93-3 207-171-22	35-61-97-29 118-59-10	35-61-97-29 118-59-10	24-43-61-9 176-119-72	96-46-40-38 11-52-69

35-61-97-29
118-59-10

YR / Dk 7.5YR 3/4

시장별 사용 빈도

■	■	▪	▪	패션
■	■	▪	▪	인테리어
▪	▪	▪	▪	제품

커피색*(탁한 갈색, coffee brown)

46 •

커피색은 일상생활에서 늘 접하고 있는 친근한 색이다. 이 색상은 강인하고 침착하며 실용적인 이미지를 지닌다. 이 Dk톤은 신사 정장이나 니트에 많이 활용되어 왔다. 영국풍의 갈색과 배색하면 말쑥하고 중후한 멋을 풍긴다. 전통을 연상케 하는 이 색은 견실하고 정성스럽고 수수한 멋의 이미지를 자아낸다. 고급스럽고 고전적인 분위기로 성숙한 느낌을 준다.

44-65-96-55
64-32-7

YR / Dgr　5YR 2/2

시장별 사용 빈도

패션
인테리어
제품

전통적		
44-65-96-55 64-32-7	37-95-64-35 104-10-31	24-43-61-9 176-119-72

중후한		
44-65-96-55 64-32-7	35-61-97-29 118-59-10	64-49-56-51 46-47-42

튼튼한		
44-65-96-55 64-32-7	24-43-61-9 176-119-72	55-49-98-47 61-51-10

단단한		
0-0-0-100 0-0-0	27-25-46-8 171-157-110	44-65-96-55 64-32-7

남자다운		
44-65-96-55 64-32-7	17-95-94-5 201-15-10	0-0-0-100 0-0-0

견실한		
44-65-96-55 64-32-7	27-25-46-8 171-157-110	62-34-99-20 78-96-20

차분한 멋		
44-65-96-55 64-32-7	32-31-68-13 150-132-64	48-35-40-20 107-107-98

듬직한		
44-65-96-55 64-32-7	48-35-40-20 107-107-98	95-76-32-24 19-29-77

초콜릿색*(흑갈색, chocolate)

초콜릿색은 검정에 가까운 색이다. 흑갈색이라고도 불리며 중후하고 와일드한 이미지를 지니고 있다. 남자다운 이미지로 무인이나 기사를 연상시킨다. 어두운 톤이나 수수한 톤, 혹은 검정, 어두운 회색과 배색을 하면 품격있는 강인함과 중량감이 배어 나온다. 같은 계열의 색과 배색하면 따뜻한 이미지가 더해지고, 빨강 이미지의 배색을 더하면 힘있고 강한 느낌이 표현된다.

• 47

2-14-93-0
250-217-20

Y / V 5Y 8.5/14

시장별 사용 빈도

패션
인테리어
제품

선명한
20-93-15-3 / 191-21-111
5-37-94-0 / 242-157-17
2-14-93-0 / 250-217-20

발랄한
5-37-94-0 / 242-157-17
97-80-0-0 / 24-33-139
2-14-93-0 / 250-217-20

화사한
49-78-4-0 / 132-48-142
2-14-93-0 / 250-217-20
20-93-15-3 / 191-21-111

동적인
20-93-15-3 / 191-21-111
2-14-93-0 / 250-217-20
0-0-0-100 / 0-0-0

대담한
2-14-93-0 / 250-217-20
17-95-94-5 / 201-15-10
0-0-0-100 / 0-0-0

스포티한
2-14-93-0 / 250-217-20
0-0-0-0 / 255-255-255
97-80-0-0 / 24-33-139

북적거리는
17-95-94-5 / 201-15-10
2-14-93-0 / 250-217-20
93-4-87-0 / 21-141-69

활동적인
17-95-94-5 / 201-15-10
97-80-0-0 / 24-33-139
2-14-93-0 / 250-217-20

개나리색*(노랑, forsythia)

이 색은 파랑, 탁색톤과 배색을 하면 이미지가 크게 변한다. 노랑은 맑고 밝고 화사하며 다른 색상과 배색을 하면 눈에 잘 띈다. 노랑을 잘못 사용하면 촌스럽기 때문에 배색에 주의해야 한다. 노랑에는 따뜻하고 차가운 이미지가 있는데, 개나리색은 따뜻한 색상이고, 레몬색은 차가운 색상이다. 배색을 맑고 따뜻하게 하려면 개나리색의 노랑을 사용하고, 힘차고 스포티한 분위기를 연출하려면 차가운 쪽의 레몬 노랑을 사용하면 된다.

48 •

16-25-93-3
207-171-22

Y / S 5Y 6/11

시장별 사용 빈도

패션
인테리어
제품

풍요로운			풍성한		
21-90-87-8 184-22-18	16-25-93-3 207-171-22	35-61-97-29 118-59-10	16-25-93-3 207-171-22	25-96-71-12 166-12-34	35-61-97-29 118-59-10

화려한			충실한		
21-90-87-8 184-22-18	16-25-93-3 207-171-22	62-94-10-2 100-15-116	37-95-64-35 104-10-31	16-25-93-3 207-171-22	44-65-96-55 64-32-7

와일드한			전원적인		
17-95-94-5 201-15-10	43-93-59-56 63-8-24	16-25-93-3 207-171-22	35-61-97-29 118-59-10	16-25-93-3 207-171-22	47-15-39-3 131-170-134

장식적인			사치스러운		
20-93-15-3 191-21-111	16-25-93-3 207-171-22	49-78-4-0 132-48-142	37-94-27-14 137-15-83	47-65-12-3 132-72-138	16-25-93-3 207-171-22

금색 (밝은 황갈색, gold)

　금색은 자연의 풍요로운 느낌과 성숙한 이미지를 주며, 빨강과 배색을 하면 사치스러운 이미지가 된다. 화려하고 장식적이며 윤택한 이미지를 지닌 이 색상은 축제 때 많이 사용된다. RP나 P와 배색을 하면 화려한 느낌을 표현하고, 탁색과 배색을 하면 전원적이고 차분히 깊어가는 가을의 이미지를 표현할 수 있다.

• 49

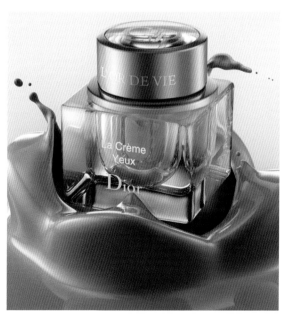

2-14-85-0
250-217-37

Y / B 5Y 8/12

시장별 사용 빈도

■	■	▢	▢	패션
■	■	▢	▢	인테리어
■	■	▢	▢	제품

친밀한

2-25-53-0 248-190-105	3-5-23-0 247-239-190	2-14-85-0 250-217-37

경쾌한

5-37-94-0 242-157-17	2-14-85-0 250-217-37	65-4-6-0 90-185-204

기분좋은

2-66-53-0 246-88-80	2-14-85-0 250-217-37	2-40-30-0 246-153-136

캐주얼한

17-95-94-5 201-15-10	2-14-85-0 250-217-37	81-42-17-5 51-97-141

즐거운

5-37-94-0 242-157-17	2-14-85-0 250-217-37	64-0-29-0 93-190-165

생기발랄한

2-14-85-0 250-217-37	0-0-0-0 255-255-255	28-0-91-0 184-222-36

경쾌한

2-14-85-0 250-217-37	0-0-0-0 255-255-255	41-0-17-0 151-214-196

귀여운

2-14-85-0 250-217-37	5-44-8-0 237-142-182	64-0-29-0 93-190-165

바나나색*(노랑, banana)

Y의 맑은 색 중에서 B톤은 생기발랄하고 경쾌하며 생동감이 있다. V톤만큼의 강렬함은 없으나 명랑하고 즐거운 색이다. 밝은 톤의 Y는 들에 피는 꽃의 귀여운 모습을 연상케 한다. 밝고 부드러운 색이기 때문에 파랑 계통과 배색을 하면 쾌활하고 캐주얼한 분위기와 율동감을 느낄 수 있다. 바나나 크림 등을 연상케 하기 때문에 부드러운 맛의 느낌을 표현하는 데 적합하다.

50 •

3-9-50-0
246-229-121

Y / P　5Y 9/4

시장별 사용 빈도

■	■	▢	▢	패션
■	■	▢	▢	인테리어
■	■	▢	▢	제품

건강한

2-36-82-0	0-0-0-0	3-9-50-0
249-167-39	255-255-255	246-229-121

유머스러운

3-9-50-0	2-66-53-0	39-0-34-0
246-229-121	246-88-80	156-215-161

기분좋은

2-25-53-0	2-66-53-0	3-9-50-0
248-190-105	246-88-80	246-229-121

유쾌한

2-66-53-0	3-9-50-0	74-0-58-0
246-88-80	246-229-121	67-174-113

귀여운

2-66-53-0	3-9-50-0	5-20-0-0
246-88-80	246-229-121	239-201-227

생기발랄한

3-9-50-0	0-0-0-0	74-0-58-0
246-229-121	255-255-255	67-174-113

어린이다운

2-40-33-0	3-9-50-0	42-0-4-0
246-153-136	246-229-121	149-215-223

개방적

2-34-82-0	3-9-50-0	41-0-17-0
249-167-39	246-229-121	151-214-196

크림색*(흐린 노랑, cream)

　V에서 B 그리고 P톤으로 갈수록 격함, 눈부심, 화사함 등은 없어지고 생기발랄한 귀여운 맛이 더해진다. 크림색은 부드러우면서 개방적이고 느긋한 느낌을 준다. 따뜻한 계통의 색상과 배색을 하면 명랑한 이미지가 되고, 차가운 계통의 색상과 배색을 하면 밝고 상쾌하며 생기 넘치는 이미지가 된다. 맛의 느낌에서는 새콤달콤한 맛을 표현하고 있다.

• 51

3-5-23-0
247-239-190

Y / Vp 5Y 9/2

시장별 사용 빈도

패션
인테리어
제품

천진난만한

| 3-16-14-0 | 2-40-33-0 | 3-5-23-0 |
| 245-212-200 | 246-153-136 | 247-239-190 |

얌전한

| 16-17-29-4 | 3-5-23-0 | 16-22-26-3 |
| 205-191-156 | 247-239-190 | 206-181-159 |

친밀한

| 2-25-53-0 | 3-5-23-0 | 42-0-4-0 |
| 240-190-105 | 247-239-190 | 149-215-223 |

개방적

| 2-34-82-0 | 3-5-23-0 | 74-0-58-0 |
| 249-167-39 | 247-239-190 | 67-174-113 |

너그러운

| 6-49-36-0 | 2-40-33-0 | 3-5-23-0 |
| 236-128-122 | 246-153-136 | 247-239-190 |

동화의

| 3-23-3-0 | 3-5-23-0 | 14-0-2-0 |
| 244-195-217 | 247-239-190 | 219-241-242 |

느긋한

| 2-25-53-0 | 3-5-23-0 | 15-1-59-0 |
| 240-190-105 | 247-239-190 | 217-236-106 |

간소한

| 3-5-23-0 | 21-11-33-2 | 20-14-17-2 |
| 247-239-190 | 197-204-155 | 199-198-187 |

상아색*(흰 노랑, ivory)

상아색은 베이지색과 더불어 사람들이 선호하는 색이다. 이 색상이 자연스럽고 친근감을 주는 것은 일상생활에서 자주 접하기 때문이다. 연하고 부드러운 톤이기 때문에 어느 색과도 배색하기가 쉽다. 하양처럼 차지도 않고 분홍처럼 따뜻하지도 않다. 간소하고 얌전하며 너그럽고 세련된 색으로, 사람들의 마음에 평화와 평온을 가져다 준다. 동화의 세계로 이끄는 색이며, 동서양을 불문하고 어디에서나 사랑받는 색이다.

52 •

16-17-29-4
205-191-156

Y / Lgr 2.5Y 7/1

시장별 사용 빈도

▨	▨			패션
▨	▨			인테리어
▨	▨			제품

친하기 쉬운

| 8-36-54-0 233-158-96 | 16-17-29-4 205-191-156 | 3-16-32-0 246-212-158 |

친밀한

| 8-36-54-0 233-158-96 | 16-17-29-4 205-191-156 | 47-2-39-0 135-202-148 |

여유로운

| 16-22-26-3 206-181-159 | 3-16-32-0 246-212-158 | 16-17-29-4 205-191-156 |

자연스러운

| 9-18-57-0 231-201-101 | 16-17-29-4 205-191-156 | 29-6-66-0 181-210-69 |

온화한

| 16-17-29-4 205-191-156 | 8-36-54-0 233-158-96 | 3-16-14-0 245-212-200 |

간소한

| 16-17-29-4 205-191-156 | 3-5-23-0 247-239-190 | 20-14-17-2 199-198-187 |

한가로운

| 2-25-53-0 248-190-105 | 3-16-32-0 246-212-158 | 16-17-29-4 205-191-156 |

편안한

| 16-17-29-4 205-191-156 | 15-0-16-0 217-240-208 | 34-9-29-0 168-201-165 |

베이지그레이*(황회색, beige gray)

베이지그레이는 상아색보다 약간 그늘져 있으며, 소박하고 꾸밈이 없고 간소한 분위기를 지니고 있다. 자연적인 이미지를 대표하는 색으로, 딱딱한 분위기의 사무실에서 일하는 바쁜 현대인들에게 편안함과 여유로움을 준다. 또한 YR이나 GY의 색상과 배색을 하면 원숙하고 한가로운 느낌을 준다. 이 색상은 온화한 이미지로 인간적인 따뜻함을 느끼게 하며 인테리어에서 기본색으로 사용되고 있다.

• 53

9-18-57-1
228-199-99

Y/L　5Y 7/10

시장별 사용 빈도

■	■			패션
■	■			인테리어
■	■			제품

친하기 쉬운

9-18-57-1　　16-22-26-3　　3-5-23-0
228-199-99　　206-181-159　　247-239-190

편안한

16-22-26-3　　9-18-57-1　　16-17-29-4
206-181-159　　228-199-99　　205-191-156

한가로운

13-45-93-3　　16-17-29-4　　9-18-57-1
215-128-18　　205-191-156　　228-199-99

부드러운

8-36-54-0　　16-17-29-4　　9-18-57-1
233-158-96　　205-191-156　　228-199-99

전원적

25-58-94-12　　9-18-57-1　　29-30-98-11
168-83-15　　228-199-99　　161-138-14

소박한

9-18-57-1　　3-5-23-0　　20-14-17-2
228-199-99　　247-239-190　　199-198-187

너그러운

8-36-54-0　　3-5-23-0　　9-18-57-1
233-158-96　　247-239-190　　228-199-99

자연스러운

16-17-29-4　　9-18-57-1　　45-23-72-7
205-191-156　　228-199-99　　130-146-66

겨자색*(밝은 황갈색, mustard)

　　겨자색은 일상생활 속에서 익숙한 색이다. 이 색은 자극적인 맛을 지니고 있어 색의 느낌도 자극적이라고 생각할 수 있지만 오히려 자연 속에서 볼 수 있는 온화하고 전원적인 느낌의 소박한 색이다. YR의 색상과 배색을 하면 한가롭고 편안한 색이 된다. 같은 계열의 색들과 배색을 하면 전원적이고 자연스러운 이미지로 친근감을 느끼게 한다. 금색(Y/S)보다 수수하나 품위있고 매혹적인 이미지를 표현할 수 있다.

54 •

27-25-46-8
171-157-110

Y / Gr 2.5Y 7/2

시장별 사용 빈도

패션
인테리어
제품

한적한
23-33-27-5 185-148-143
7-5-8-0 237-236-226
27-25-46-8 171-157-110

은근히 멋있는
40-40-98-26 113-92-13
27-25-46-8 171-157-110
20-14-17-2 199-198-187

그리운
24-43-61-9 176-119-72
16-23-18-2 208-181-176
27-25-46-8 171-157-110

견실한
56-42-47-33 76-76-70
27-25-46-8 171-157-110
96-73-24-11 20-39-101

고풍의
35-61-97-29 118-59-10
27-25-46-8 171-157-110
55-49-98-47 61-51-10

검소한
38-27-31-9 144-144-133
42-31-35-13 129-128-117
27-25-46-8 171-157-110

그리운
27-25-46-8 171-157-110
42-31-35-13 129-128-117
21-20-9-2 196-184-197

수수한
33-23-27-6 161-161-148
27-25-46-8 171-157-110
48-35-40-20 107-107-98

모래색*(회황색, sand)

회황색인 모래색은 그 자체로는 아주 수수한 색이다. 그러나 인테리어나 패션에 사용되면 세련된 색으로 변한다. Y계도 Gr톤이 되면 더 이상 노랑의 이미지는 없다. 수수하고 검소하며 고풍스러운 은근한 멋이 있다. 차분한 색조는 겨울 풍경에서 볼 수 있고 회색이나 탁색과도 잘 어울린다. 어두운 색과 배색하면 품격과 멋이 풍긴다.

• 55

32-31-68-13
150-132-64

Y / Dl　5Y 5/6

시장별 사용 빈도

■■	■■		패션
■■			인테리어
			제품

전원적
8-36-54-0
233-158-96 | 32-31-68-13
150-132-64 | 35-61-97-29
118-59-10

공든
32-31-68-13
150-132-64 | 27-51-24-9
167-103-127 | 94-36-56-27
15-71-69

고대의
37-95-64-35
104-10-31 | 32-31-68-13
150-132-64 | 44-65-96-55
64-32-7

원숙한
37-94-27-14
137-15-83 | 32-31-68-13
150-132-64 | 67-98-19-6
85-7-97

고전의
37-95-64-35
104-10-31 | 32-31-68-13
150-132-64 | 64-49-56-51
46-47-42

촌스러운
25-33-38-8
175-142-119 | 33-23-27-6
161-161-148 | 32-31-68-13
150-132-64

그리운
6-49-36-0
236-128-122 | 45-95-33-24
107-12-67 | 32-31-68-13
150-132-64

은근히 멋있는
24-43-61-9
176-119-72 | 38-27-31-9
144-144-133 | 32-31-68-13
150-132-64

더스티올리브 (밝은 녹갈색, dusty olive)

　　Y계의 색은 딱딱해질수록 약간 푸른기를 띠며 GY로 가까워지는 인상을 준다. 더스티올리브는 약간 촌스럽지만 고풍스럽고 고전적이며 정성스럽고 원숙한 이미지를 지니고 있다. 고상한 색으로 옛 추억에 대한 그리움이나 깊어가는 가을을 연상하게 한다. 이 색은 차분한 멋과 미묘한 분위기를 동시에 지니고 있다.

56 •

29-30-98-11
161-138-14

Y / Dp　2.5Y 5/4

시장별 사용 빈도

패션
인테리어
제품

사치스러운

| 25-96-71-12 166-12-34 | 29-30-98-11 161-138-14 | 37-94-27-14 137-15-83 |

장식적

| 21-90-87-8 184-22-18 | 29-30-98-11 161-138-14 | 62-94-10-2 100-15-116 |

짙은

| 17-95-94-5 201-15-16 | 29-30-98-11 161-138-14 | 45-95-33-24 107-12-67 |

몰두하는

| 29-30-98-11 161-138-14 | 37-94-27-14 137-15-83 | 48-95-38-5 87-10-53 |

역동적

| 29-30-98-11 161-138-14 | 17-95-94-5 201-15-16 | 0-0-0-100 0-0-0 |

전원적

| 9-18-57-0 231-201-101 | 29-30-98-11 161-138-14 | 29-6-66-0 181-210-89 |

와일드한

| 25-96-71-12 166-12-34 | 29-30-98-11 161-138-14 | 40-40-98-26 113-92-13 |

촌스러운

| 9-18-57-0 231-201-101 | 37-20-53-5 153-164-103 | 29-30-98-11 161-138-14 |

카키색*(탁한 황갈색, khaki)

탁한 황갈색인 카키색은 골드보다 깊이가 있기 때문에 사치스럽고 장식적인 이미지에 적합하다. Dp톤은 원래 맛의 이미지가 강하고 깊은 맛을 나타낸다. 이 색은 쓴맛, 매운맛을 느끼게 하는 조미료와 같은 이미지를 가지고 있기 때문에 와일드한 맛을 표현할 수 있다. 유사 색상의 탁색과 배색을 하면 전원적인 이미지도 나타낼 수 있다.

• 57

40-40-98-26
113-92-13

Y / Dk 7.5Y 4/6

시장별 사용 빈도

■				패션
■				인테리어
■				제품

고대의

37-95-64-35 104-10-31	32-31-68-13 150-132-64	40-40-98-26 113-92-13

고전의

45-95-33-24 107-12-67	32-31-68-13 150-132-64	40-40-98-26 113-92-13

튼튼한

44-65-96-55 64-32-7	24-43-61-9 176-119-72	40-40-98-26 113-92-13

충실한

37-95-64-35 104-10-31	0-0-0-100 0-0-0	40-40-98-26 113-92-13

차분한 멋

43-93-59-56 63-8-24	40-40-98-26 113-92-13	42-31-35-13 129-128-117

고풍의

25-33-38-8 175-142-119	40-40-98-26 113-92-13	37-20-53-5 153-164-103

깊은 맛이 있는

40-40-98-26 113-92-13	23-33-27-5 185-148-143	67-98-19-6 85-7-97

공든

40-40-98-26 113-92-13	27-25-46-8 171-157-110	95-76-32-24 19-29-77

키위색*(녹갈색, kiwi)

키위색은 최근 식생활 변화에 따라 자주 사용되는 색이름으로 관용 색이름에 새로 추가된 색이다. 이 색은 차분한 멋과 고풍스러운 이미지를 지니고 있으며, 깊은 맛을 느끼게 한다. 또한 자연의 색으로 편안하며, 전통적이고 고전적인 멋을 느끼게 한다. 이 색은 전통 다기 등에서 많이 찾아볼 수 있다.

58

55-49-98-47
61-51-10

Y / Dgr 5Y 2/3

시장별 사용 빈도

패션
인테리어
제품

차분한 멋이 있는

| 43-93-59-56 63-8-24 | 27-25-46-8 171-157-110 | 55-49-98-47 61-51-10 |

격조 높은

| 55-49-98-47 61-51-10 | 27-25-46-8 171-157-110 | 96-73-24-11 20-39-101 |

깊은 맛이 있는

| 37-94-27-14 137-15-83 | 24-43-61-9 176-119-72 | 55-49-98-47 61-51-10 |

듬직한

| 0-0-0-100 0-0-0 | 55-49-98-47 61-51-10 | 35-61-97-29 118-59-10 |

중후한

| 55-49-98-47 61-51-10 | 37-95-64-35 104-10-31 | 95-76-32-24 19-29-77 |

성실한

| 55-49-98-47 61-51-10 | 38-27-31-9 144-144-133 | 95-76-32-24 19-29-77 |

맵시있는

| 55-49-98-47 61-51-10 | 27-25-46-8 171-157-110 | 96-73-24-11 20-39-101 |

단단한

| 55-49-98-47 61-51-10 | 42-31-35-13 129-128-117 | 96-46-40-38 11-52-69 |

진한올리브 (탁한 녹갈색)

　　진한올리브는 멋있고 품위있는 색으로 주로 영국의 신사복에서 찾아볼 수 있다. 이 색상은 배색 전체에 중후함과 차분함, 성실함을 느끼게 한다. 청록색이나 회색과 배색을 하면 품격이 있어 보인다. Dgr톤과 같이 비교적 어두운 색과 구별하기 어려울 때는 무채색의 검정과 비교해서 보면 색상이 잘 구분된다.

• 59

31-2-96-0
176-214-27

GY / V 5GY 7/10

시장별 사용 빈도

■■■■				패션
■■■■				인테리어
■■■■				제품

유쾌한

5-44-8-0 237-142-182	2-04-82-0 249-167-39	31-2-96-0 176-214-27

개방적

1-34-82-0 242-167-39	3-5-23-0 247-239-190	31-2-96-0 176-214-27

즐거운

5-37-94-0 242-157-17	2-14-93-0 250-217-20	31-2-96-0 176-214-27

선명한

20-93-15-3 191-21-111	97-80-0-0 24-33-139	31-2-96-0 176-214-27

북적거리는

5-37-94-0 242-157-17	31-2-96-0 176-214-27	20-93-15-3 191-21-111

신선한

31-2-96-0 176-214-27	0-0-0-0 255-255-255	15-0-16-0 217-240-208

건강한

2-14-93-0 250-217-20	0-0-0-0 255-255-255	31-2-96-0 176-214-27

안전한

7-0-29-0 237-248-179	31-2-96-0 176-214-27	78-7-69-0 57-156-91

청포도색*(연두)

60 ·

청포도색은 많은 생명이 숨쉬고 활동을 시작하는 봄을 떠올리게 하기 때문에 새로움을 상징한다. 이 색은 신록이나 어린 묘목의 아름다움을 표현하여 사람의 시선을 끌게 한다. 또한 YR, Y, GY와 배색하면 즐거움 등의 이미지를 나타낼 수 있고, Y나 하양과 배색하면 밝고 건강한 이미지를 나타낼 수 있다.

40-9-97-0
153-189-27

GY / S 5GY 5/8

시장별 사용 빈도

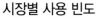

패션
인테리어
제품

소탈한

| 8-36-54-0 233-158-96 | 3-5-23-0 247-239-190 | 40-9-97-0 153-189-27 |

취미적

| 2-40-33-0 246-153-136 | 45-45-15-3 136-113-152 | 40-9-97-0 153-189-27 |

자연스러운

| 24-43-61-9 176-119-72 | 16-22-26-3 206-181-159 | 40-9-97-0 153-189-27 |

고유한

| 27-51-24-9 167-103-127 | 29-30-98-11 161-136-14 | 40-9-97-0 153-189-27 |

야성적

| 25-96-71-12 166-12-34 | 40-9-97-0 153-189-27 | 44-65-96-55 64-32-7 |

평온한

| 3-5-23-0 247-239-190 | 40-9-97-0 153-189-27 | 32-31-68-13 150-132-64 |

자연 그대로의

| 9-18-57-0 231-201-101 | 0-0-0-0 255-255-255 | 40-9-97-0 153-189-27 |

한정적인

| 20-14-17-2 199-196-187 | 40-9-97-0 153-189-27 | 47-15-39-3 131-170-134 |

풀색*(진한 연두, grass green)

밝고 선명한 황록이 어두워지면 신선미가 사라진다. 그러나 탁색화된 S톤은 V톤의 생생한 맛을 억제하고 새로 만든 차의 감칠맛이 도는 온화한 맛을 표현할 수 있다. 풀색은 황록과 쑥색(GY/Dp), 모스그린(GY/Dl)의 사이에서 사용 빈도가 그다지 높지 않다. 이 색은 벼의 잎을 연상하게 하는 이미지와 풀잎의 부드러운 자연의 이미지를 지니고 있다.

• 61

28-0-91-0
184-222-36

GY / B 5GY 8/11

시장별 사용 빈도

패션
인테리어
제품

달콤새콤한				친밀한		
2-40-33-0 246-153-136	28-0-91-0 184-222-36	2-14-85-0 250-217-37		2-25-53-0 248-190-105	3-5-23-0 247-239-190	28-0-91-0 184-222-36

말끔한				신맛		
5-44-8-0 237-142-182	3-5-23-0 247-239-190	28-0-91-0 184-222-36		15-0-59-0 217-239-106	2-14-93-0 250-217-20	28-0-91-0 184-222-36

맑게 갠				느긋한		
2-14-85-0 250-217-37	17-95-94-5 201-15-10	28-0-91-0 184-222-36		28-0-91-0 184-222-36	3-5-23-0 247-239-190	41-0-17-0 151-214-196

생기발랄한				안전한		
2-14-93-0 250-217-20	0-0-0-0 255-255-255	28-0-91-0 184-222-36		7-0-29-0 237-248-179	28-0-91-0 184-222-36	74-0-58-0 67-174-113

그린옐로 (밝은 연두, green yellow)

그린옐로는 상냥함과 신선함을 지니고 있는 색이다. 한국 전통 색상에서는 연두색을 말한다. B톤의 이 색은 친밀하고 생기발랄하다. 봄을 알려주는 색이며, 생명이 숨쉬는 색이다. 서울 등 대도시의 직장 여성들은 차가운 느낌의 연두색보다 그린옐로를 더 좋아하는 경향이 있다.

15-0-59-0
217-239-106

GY / P 5GY 8.5/6

시장별 사용 빈도

■■■				패션
■■				인테리어
				제품

건강한

2-25-53-0	3-16-32-0	15-0-59-0
248-190-105	246-212-158	217-239-106

편안한

15-0-59-0	3-5-23-0	34-9-29-0
217-239-106	247-239-190	166-201-165

소탈한

2-34-82-0	15-0-59-0	3-5-23-0
249-167-39	217-239-106	247-239-190

생생한

15-0-59-0	74-0-58-0	2-14-85-0
217-239-106	67-174-113	250-217-37

느긋한

8-36-54-0	3-5-23-0	15-0-59-0
233-158-96	247-239-190	217-239-106

싱싱한

15-0-59-0	0-0-0-0	64-0-29-0
217-239-106	255-255-255	93-190-165

천진난만한

2-40-33-0	3-5-23-0	15-0-59-0
246-153-136	247-239-190	217-239-106

신선한

15-0-59-0	64-0-29-0	14-0-2-0
217-239-106	93-190-165	219-241-242

라이트그린 (연한 연두, light green)

라이트그린은 차가우면서 부드러운 분위기로, 싱싱하고 생기가 넘친다. 또한 시원스럽고 상쾌하며 약간 신맛과 달콤새콤한 맛의 느낌을 준다. 신선함을 살려서 차가운 색이나 또는 하양과 배색을 하면 생기발랄하고 싱싱한 맛을 더해 준다. 오렌지색이나 노랑을 강조하면 소탈한, 생생한, 건강한 이미지가 된다. 부드럽고 밝은 이미지가 이 색의 주요 특징이다.

• 63

7-0-29-0
237-248-179

GY / Vp 5GY 9/2

시장별 사용 빈도

패션
인테리어
제품

싱싱한

3-16-14-0	0-0-0-0	7-0-29-0
245-212-200	255-255-255	237-248-179

편안한

7-0-29-0	34-9-29-0	14-0-2-0
237-248-179	168-201-165	219-241-242

유연한

7-0-29-0	3-16-14-0	10-4-2-0
237-248-179	245-212-200	230-236-240

간소한

16-17-29-4	7-0-29-0	21-11-33-2
205-191-156	237-248-179	197-204-155

정서적

4-11-0-0	10-4-2-0	7-0-29-0
244-224-239	230-236-240	237-248-179

순진한

7-0-29-0	0-0-0-0	10-4-2-0
237-248-179	255-255-255	230-236-240

담백한

3-5-23-0	0-0-0-0	7-0-29-0
247-239-190	255-255-255	237-248-179

쾌적한

41-0-17-0	0-0-0-0	7-0-29-0
151-214-196	255-255-255	237-248-179

그린티색 (흐린 노란연두, green tea)

그린티색은 편안하고 한가로운 이미지를 지니고 있다. 담백하고 맑으며 싱싱하고 순진한 이 색은 사람의 마음에 정서적 안정감을 가져다 준다. GY는 YR이나 Y보다 차고, B나 PB보다 따뜻하다. 이 연한 톤은 부드러운 초록색계나 시원한 색과 배색하면 싱싱하고 쾌적해 보인다. 또한 따뜻한 색을 약간 첨가하면 낭만적인, 정서적인, 온순한, 달콤한, 가련한 분위기를 자아낸다.

64 •

21-11-33-2
197-204-155

GY / Lgr 5GY 8/3

시장별 사용 빈도

				패션
				인테리어
				제품

가정적

2-40-33-0
246-153-136 | 3-5-23-0
247-239-190 | 21-11-33-2
197-204-155

편안한

3-16-32-0
246-212-158 | 21-11-33-2
197-204-155 | 38-27-31-9
144-144-133

한가로운

21-11-33-2
197-204-155 | 2-25-53-0
248-190-105 | 3-16-32-0
246-212-158

자연스러운

9-16-57-0
231-201-101 | 21-11-33-2
197-204-155 | 29-6-66-0
181-210-89

편한

16-17-29-4
205-191-156 | 8-36-56-0
233-158-96 | 21-11-33-2
197-204-155

간소한

21-11-33-2
197-204-155 | 7-5-8-0
237-236-226 | 29-17-9-2
177-185-197

여유가 있는

16-22-26-3
206-181-159 | 3-5-23-0
247-239-190 | 21-11-33-2
197-204-155

쾌적한

21-11-33-2
197-204-155 | 3-5-23-0
247-239-190 | 41-0-17-0
151-214-196

셀러단그린 (밝은 회연두, celadon green)

셀러단그린은 청자의 색으로 밝은 회연두를 말한다. 이 색은 사람들의 마음을 여유롭고 편안하게 해주는 색으로 간소하고 섬세하며 쾌적한 이미지를 가지고 있다. 또한 GY계의 자연스러운 느낌을 지닌 셀러단그린은 순색과 탁색의 분위기를 동시에 느끼게 한다.

• 65

29-6-66-0
181-210-89

GY / L　5GY 6/5

시장별 사용 빈도

				패션
				인테리어
				제품

너그러운

16-22-26-3 206-181-159	3-5-23-0 247-239-190	29-6-66-0 181-210-89

가정적

8-36-54-0 233-158-96	3-5-23-0 247-239-190	29-6-66-0 181-210-89

소탈한

2-25-53-0 248-190-105	3-16-14-0 245-212-200	29-6-66-0 181-210-89

전원적

16-22-26-3 206-181-159	29-6-66-0 181-210-89	16-17-29-4 205-191-156

평화로운

8-36-54-0 233-158-96	3-16-32-0 246-212-158	29-6-66-0 181-210-89

자연스러운

9-18-57-0 231-201-101	16-17-29-4 205-191-156	29-6-66-0 181-210-89

한가로운

3-5-23-0 247-239-190	21-11-33-2 197-204-155	29-6-66-0 181-210-89

소박한

16-17-29-4 205-191-156	29-6-66-0 181-210-89	37-20-63-5 153-164-103

새싹색 (노란 연두)

　도시화로 사람의 마음이 황폐화되는 요즘, 자연이 느껴지는 Lgr이나 L톤이 되살아나고 있다. 새싹색을 건물이나 인테리어에 사용한다면 사람의 마음을 좀더 차분하고 안정되게 만들어 줄 것이다. 콘트라스트를 억제하는 배색은 전원에서 느끼는 편안함을 가져다 준다. 소재나 모양, 직물 등 질감을 나타내는 데 이 색을 사용하면 자연스럽고 소탈한 분위기를 나타낼 수 있다.

66 •

37-20-53-5
153-164-103

GY / Gr 7.5GY 5/4

시장별 사용 빈도

패션
인테리어
제품

촌스러운			풍류의		
24-43-61-9 176-119-72	9-18-57-0 231-201-101	37-20-53-5 153-164-103	27-25-46-8 171-157-110	16-23-18-2 208-181-176	37-20-53-5 153-164-103

전원적			고풍의		
35-61-97-29 118-59-10	16-25-93-3 207-171-22	37-20-53-5 153-164-103	37-20-53-5 153-164-103	47-65-12-3 132-72-138	37-34-16-5 152-137-159

전통적			수수한		
35-61-97-29 118-59-10	37-20-53-5 153-164-103	95-76-32-24 19-29-77	37-20-53-5 153-164-103	33-23-27-6 161-161-148	42-31-35-13 129-128-117

소박한			조심스러운		
37-20-53-5 153-164-103	16-17-29-4 205-191-156	25-30-38-8 175-142-119	31-39-19-6 164-130-150	33-23-27-6 161-161-148	37-20-53-5 153-164-103

선인장색 (탁한 연두)

　젊은 사람들은 Gr톤에 매력을 느낀다. 차분한 멋과 고풍스러움에 마음이 자연스럽게 끌리게 되는 것이다. 고풍의 정취를 맛보고 싶을 때는 회색과 배색하고 자색을 첨가하면 된다. 여러 색계통과 배색하면 고전적이고 전통적인 이미지를 연출할 수 있다.

• 67

45-23-72-7
130-146-66

GY / Dl 5GY 5/5

시장별 사용 빈도

▨	▨	▨	▨	패션
▨	▨	▨	▨	인테리어
▨	▨	▨	▨	제품

전원적
16-25-93-3 / 207-171-22　16-17-29-4 / 205-191-156　45-23-72-7 / 130-146-66

고상한
2-40-33-0 / 246-153-136　45-45-15-3 / 136-113-152　45-23-72-7 / 130-146-66

흙냄새 나는
24-43-61-9 / 176-119-72　35-61-97-29 / 118-59-10　45-23-72-7 / 130-146-66

성숙한
62-94-10-2 / 100-15-116　25-96-71-12 / 166-12-34　45-23-72-7 / 130-146-66

와일드한
43-93-59-56 / 63-8-24　17-95-94-5 / 201-15-10　45-23-72-7 / 130-146-66

차분한 멋
33-23-27-6 / 161-161-148　56-42-47-33 / 76-76-70　45-23-72-7 / 130-146-66

은근히 멋있는
32-31-68-13 / 150-132-64　33-23-27-6 / 161-161-148　45-23-72-7 / 130-146-66

공든
55-49-98-47 / 61-51-10　45-23-72-7 / 130-146-66　64-49-56-51 / 46-47-42

모스그린 (밝은 녹갈색, moss green)

68 •

　　모스그린은 은근히 멋있는 색으로, 깊이가 있고 차분한 이미지가 있다. 이 색은 소재의 장점을 북돋우고, 성숙한 감성을 느끼게 해주는 색으로 도기나 금속 공예품 등에서 찾아볼 수 있다. Gr톤이나 Dl톤에서는 은은한 색조가 느껴지며 소재의 질감을 더욱 잘 전달해 준다. 수수함이나 전원적인 느낌이 있고 흙냄새, 마른 풀을 생각나게 한다. 빨강이나 여러 색과 배색하여 따뜻함을 강조하면 와일드한 이미지가 된다.

56-22-98-7
104-137-26

GY / Dp 5GY 4/4

시장별 사용 빈도

패션
인테리어
제품

성숙한		
16-25-93-3 207-171-22	21-90-87-8 184-22-18	56-22-98-7 104-137-26

복잡한		
23-70-16-3 186-70-132	95-67-18-6 24-50-118	56-22-98-7 104-137-26

풍요로운		
25-96-71-12 166-12-34	16-25-93-3 207-171-22	56-22-98-7 104-137-26

야성적		
44-85-96-55 64-32-7	56-22-98-7 104-137-26	64-49-56-51 46-47-42

몰두하는		
62-94-10-2 100-15-116	56-22-98-7 104-137-26	0-0-0-100 0-0-0

자연스러운		
7-0-29-0 237-248-179	29-6-66-0 181-210-89	56-22-98-7 104-137-26

전원적		
25-58-94-12 168-83-15	9-18-57-0 231-201-101	56-22-98-7 104-137-26

웅대한		
47-2-39-0 135-202-148	56-22-98-7 104-137-26	93-31-89-20 17-81-41

쑥색*(탁한 녹갈색, artemisia)

　Dp톤은 어두운 색 가운데서도 채도가 높아 선명하게 보이는 색이다. 따라서 배색에 V톤을 사용하지 않고 이 Dp톤을 쓰면 화사함을 잘 표현할 수 있다. 이 색과 따뜻한 색들의 S나 Dp톤을 합하면 성숙하고 풍요로운 이미지가 된다. 검정이나 차가운 색과 배색을 하면 중후함이 더해진다. 동일 색상과 배색을 하면 자연스럽고, 초록과 배색하면 원근감이 생겨 웅대한 이미지가 된다.

• 69

62-34-99-20
78-96-20

GY / Dk 5GY 3/4

시장별 사용 빈도

				패션
				인테리어
				제품

그리운
11-38-13-2 / 219-149-173　62-34-99-20 / 78-96-20　23-33-27-5 / 185-148-143

전통적
67-98-19-6 / 85-7-97　25-58-94-12 / 168-83-15　62-34-99-20 / 78-96-20

와일드한
37-95-64-35 / 104-10-31　16-25-93-3 / 207-171-22　62-34-99-20 / 78-96-20

고전의
62-34-99-20 / 78-96-20　35-61-97-29 / 118-59-10　71-95-31-20 / 64-10-72

충실한
44-65-96-55 / 64-32-7　25-96-71-12 / 166-12-34　62-34-99-20 / 78-96-20

전원적
24-43-61-9 / 176-119-72　21-11-33-2 / 197-204-155　62-34-99-20 / 78-96-20

깊은 맛이 있는
25-49-43-12 / 166-103-95　62-34-99-20 / 78-96-20　25-33-38-8 / 175-142-119

차분한 멋
62-34-99-20 / 78-96-20　32-31-68-13 / 150-132-64　56-42-47-33 / 76-76-70

올리브그린*(어두운 녹갈색, olive green)

70 •

　이 색은 고전적이고 전원적인 분위기를 자아내며, 고풍스럽고 차분한 정취의 표현에 적합한 색이다. 밝은 초록색과 배색하면 고요한 시골의 분위기를 느낄 수 있다. 담쟁이 덩굴로 뒤덮인 건물의 광경은 고전적이며 그리움을 자아낸다. 이 전통적인 분위기를 기본으로 해서 자색과 배색하면 고급스러운 느낌을 연출할 수 있고, 따뜻한 색과 배색하면 와일드한 이미지를 나타낼 수 있다.

70-45-100-43
44-54-12

GY / Dgr 7.5GY 4/6

시장별 사용 빈도

패션
인테리어
제품

공든			장대한		
35-61-97-29 118-59-10	25-58-94-12 168-83-15	70-45-100-43 44-54-12	40-40-98-26 113-92-13	27-25-46-8 171-157-110	70-45-100-43 44-54-12

깊이 있는			전통적		
67-98-19-6 85-7-97	32-31-68-13 150-132-64	70-45-100-43 44-54-12	32-31-68-13 150-132-164	35-61-97-29 118-59-10	70-45-100-43 44-54-12

강인한			늠름한		
0-0-0-100 0-0-0	21-90-87-8 184-22-18	70-45-100-43 44-54-12	70-45-100-43 44-54-12	38-27-31-9 144-144-133	95-76-32-24 19-29-77

실용적			장엄한		
44-65-96-55 64-32-7	25-33-38-8 175-142-119	70-45-100-43 44-54-12	44-65-96-55 64-32-7	0-0-0-70 77-77-77	70-45-100-43 44-54-12

대나무색*(탁한 초록, bamboo)

Dgr톤은 N2나 N3의 암회색에 비해서 어렴풋하게 색상이 나타난다. 대나무색은 엄숙하고 전통적인 무게를 느끼게 하는 색으로, 따뜻한 색과 배색을 하면 실용적이며 공들여 만든 전통적인 이미지를 표현할 수 있다. 또한 회색이나 차가운 색과 배색하면 늠름함과 안정감을 느낄 수 있다. 이 색은 깊은 바다나 밀림의 어두움도 연상하게 하여 와일드하고 강인한 이미지를 전달하고 있다.

93-4-87-0
21-141-69

G / V 2.5G 4/10

시장별 사용 빈도

패션
인테리어
제품

활발한			활동적		
17-95-94-5 201-15-10	2-14-93-0 250-217-20	93-4-87-0 21-141-69	17-95-94-5 201-15-10	97-80-0-0 24-33-139	93-4-87-0 21-141-69
북적거리는			역동적		
20-93-15-3 191-21-111	5-37-94-0 242-157-17	93-4-87-0 21-141-69	17-95-94-5 201-15-10	0-0-0-100 0-0-0	93-4-87-0 21-141-69
자극적			안전한		
20-93-15-3 191-21-111	62-94-10-2 100-15-116	93-4-87-0 21-141-69	7-0-29-0 237-248-179	31-2-96-0 176-214-27	93-4-87-0 21-141-69
건강한			화사한		
97-80-0-0 24-33-139	93-4-87-0 21-141-69	2-14-93-0 250-217-20	3-9-50-0 246-229-121	93-4-87-0 21-141-69	49-78-4-0 132-48-142

초록*(초록, green)

초록은 자연의 푸르름을 나타내는 색으로, 사람들은 이 색에서 안전함, 안정감, 신뢰감을 느낀다. 또한 초록은 자연, 삶, 생명력, 활동, 봄, 희망, 신선함 등의 이미지를 지니고 있다. 초록에 따뜻한 색을 배색하면 선명하고 활기찬 이미지를 나타낸다. 이 색은 윤택함을 연상하게 하여 자연식품, 건강식품, 약품의 포장에서 쉽게 찾아볼 수 있다.

72 •

78-7-69-0
57-156-91

G / S 5G 5/8

시장별 사용 빈도

▬▬▬	▭▭▭	▭▭▭	패션
▬▬▬	▭▭▭	▭▭▭	인테리어
▬▬▬	▭▭▭	▭▭▭	제품

생기발랄한

31-2-96-0	3-9-50-0	78-7-69-0
176-214-27	246-229-121	57-156-91

청춘의

78-7-69-0	3-9-50-0	81-42-17-5
57-156-91	246-229-121	52-97-141

활기찬

5-37-94-0	2-14-85-0	78-7-69-0
242-157-17	250-217-37	57-156-91

열대의

23-70-16-3	0-0-0-100	78-7-69-0
186-70-132	0-0-0	57-156-91

북적거리는

20-93-15-3	2-14-93-0	78-7-69-0
191-21-111	250-217-20	57-156-91

새로운

78-7-69-0	0-0-0-0	41-0-17-0
57-156-91	255-255-255	151-214-196

신선한

78-7-69-0	3-5-23-0	39-0-34-0
57-156-91	247-239-190	156-215-161

구김살 없는

21-11-33-2	78-7-69-0	93-31-89-20
197-204-155	57-156-91	17-81-41

에메랄드그린* (밝은 초록, emerald green)

에메랄드그린은 탁색이지만 그 차가움이 사람들의 마음에 신선함을 느끼게 한다. 같은 색 계열이나 차가운 색과 배색을 하면 안전한 이미지가 강해지고, 부드러운 Y를 사이에 두면 생기발랄한 이미지가 된다. 또한 따뜻한 색을 눈에 띄도록 하면 더욱 활기찬 이미지를 만드는 효과를 낼 수 있다. 이 색은 열대지방에서의 휴식 같은 이미지이다.

• 73

74-0-58-0
67-174-113

G / B 7.5G 8/6

시장별 사용 빈도

패션
인테리어
제품

소탈한

| 2-34-82-0 249-167-39 | 3-5-23-0 247-239-190 | 74-0-58-0 67-174-113 |

유쾌한

| 5-44-8-0 237-142-182 | 2-14-93-0 250-217-20 | 74-0-58-0 67-174-113 |

즐거운

| 2-66-53-0 246-98-80 | 3-9-50-0 246-229-121 | 74-0-58-0 67-174-113 |

자극적

| 20-93-15-3 191-21-111 | 74-0-58-0 67-174-113 | 62-94-10-2 100-15-116 |

화사한

| 17-95-94-5 201-15-10 | 2-14-93-0 250-217-20 | 74-0-58-0 67-174-113 |

신선한

| 3-5-23-0 247-239-190 | 15-1-59-0 217-236-106 | 74-0-58-0 67-174-113 |

발랄한

| 2-14-93-0 250-217-20 | 0-0-0-0 255-255-255 | 74-0-58-0 67-174-113 |

활기찬

| 74-0-58-0 67-174-113 | 0-0-0-0 255-255-255 | 47-17-2-0 136-175-207 |

옥색*(흐린 초록, jade)

옥색은 옥의 빛깔과 같은 흐린 초록색으로 사람의 마음을 기분좋게 해 주는 색이다. R, YR, Y의 맑은 색과 배색을 하면 발랄하고 즐겁게, 때로는 화사하고 자극적인 이미지가 된다. 이 색은 따뜻한 색과 잘 어울리며, 차가운 색인 하양과 배색을 하면 산뜻하고 시원하며 신선한 느낌을 준다.

74 •

39-0-34-0
156-215-161

G / P 5G 8/6

시장별 사용 빈도

패션
인테리어
제품

느긋한

| 15-1-59-0 | 3-5-23-0 | 39-0-34-0 |
| 217-236-106 | 247-239-190 | 156-215-161 |

신선한

| 78-7-69-1 | 3-5-23-0 | 39-0-34-0 |
| 56-154-90 | 247-239-190 | 156-215-161 |

개방적

| 2-25-53-0 | 3-9-50-0 | 39-0-34-0 |
| 248-190-105 | 246-229-121 | 156-215-161 |

안전한

| 3-5-23-0 | 39-0-34-0 | 81-42-17-5 |
| 247-239-190 | 156-215-161 | 51-97-141 |

유머스러운

| 2-66-53-0 | 3-9-50-0 | 39-0-34-0 |
| 246-88-80 | 246-229-121 | 156-215-161 |

신선한

| 5-20-0-0 | 0-0-0-0 | 39-0-34-0 |
| 239-201-227 | 255-255-255 | 156-215-161 |

싱싱한

| 39-0-34-0 | 15-0-16-0 | 0-0-0-0 |
| 156-215-161 | 217-240-208 | 255-255-255 |

시원한

| 39-0-34-0 | 0-0-0-0 | 47-17-2-0 |
| 156-215-161 | 255-255-255 | 136-175-207 |

오팔라인에메랄드 (연한 초록, opaline emerald)

이 색은 따뜻한 색과 배색을 하면 귀엽고 유머스러우며, 느긋하고 개방적인 이미지가 된다. 차가운 색과 배색을 하면 싱싱하고 상쾌하며, 초여름 초원의 산들바람에 시원해지는 느낌을 받게 한다. 부드러운 이미지의 연한 분홍색 등과 배색을 하면 포근한 이미지가 된다. 귀여운 (pretty), 감미로운(romantic), 자연적(natural) 이미지에는 잘 어울리지만 우아한(elegant), 멋진(chic) 분위기와는 어울리지 않는다.

• 75

15-0-16-0
217-240-208

G / Vp 2.5G 9/2

시장별 사용 빈도

■■■							패션
■■■							인테리어
							제품

가련한

3-16-14-0 176-214-27	0-0-0-0 255-255-255	15-0-16-0 217-240-208

싱싱한

0-0-0-0 255-255-255	15-0-16-0 217-240-208	41-0-17-0 151-214-196

유연한

3-11-2-0 246-225-235	21-14-17-2 196-197-186	15-0-16-0 217-240-208

신선한

31-2-96-0 176-214-27	0-0-0-0 255-255-255	15-0-16-0 217-240-208

순진한

3-16-14-0 245-212-200	3-23-3-0 244-195-217	15-0-16-0 217-240-208

상쾌한

10-4-2-0 230-236-240	0-0-0-0 255-255-255	15-0-16-0 217-240-208

산뜻한

15-0-16-0 217-240-208	0-0-0-0 255-255-255	17-0-6-0 212-239-231

밝은

15-0-16-0 217-240-208	0-0-0-0 255-255-255	24-7-0-0 194-216-233

백옥색*(흰 초록)

76 •

　백옥색은 깨끗하고 상쾌하며 아주 맑은 톤으로, 빛에 살짝 빛나는 오팔의 투명한 색을 느끼게 한다. 차가운 느낌이 나는 G톤이나 아주 연한 Vp톤이 되면 싱싱하고 순진하며 온순하고 산뜻해진다. 차갑고 부드러운 맑은 색과 배색을 하면 이 색의 특성이 잘 살아난다. 따뜻하고 부드러운 색을 첨가하면 온순함과 가련함의 이미지가 강조된다. 톤의 미묘한 변화에 따라 섬세하고 조용한 이미지를 나타낼 수 있다.

34-9-29-1
166-198-163

G / Lgr 5G 8/2

시장별 사용 빈도

				패션
				인테리어
				제품

온순한

16-23-18-2	0-0-0-0	34-9-29-1
208-181-176	255-255-255	166-198-163

간소한

16-17-29-4	34-9-29-1	7-0-29-0
205-191-156	166-198-163	237-248-179

자연스러운

21-11-33-2	3-5-23-0	34-9-29-1
197-204-155	247-239-190	166-198-163

평화로운

34-9-29-1	48-20-26-5	33-23-27-6
166-198-163	127-157-151	161-161-148

가정적

2-25-53-0	3-16-32-0	34-9-29-1
248-190-105	246-212-158	166-198-163

맑은

34-9-29-1	0-0-0-0	24-7-0-0
166-198-163	255-255-255	194-216-233

편안한

34-9-29-1	3-16-32-0	20-14-17-2
166-198-163	246-212-158	199-198-187

신선한

34-9-29-1	7-5-8-0	41-0-17-0
166-198-163	237-236-226	151-214-196

아쿠아그린 (밝은 초록, aqua green)

아쿠아그린은 신록의 숲 속이 안개에 싸인 신비한 분위기와 평온한 자연의 이미지를 지니고 있다. 소박하고 신선한 분위기를 가져다 주기 때문에 주방의 식탁보에 효과적인 색이다. 초록색을 잘 안 쓰는 사무실 공간이나 인테리어에서도 이 색은 악센트를 주는 색으로 사용된다. 차가우면서 편안하고 인간적인 느낌을 주며, 따뜻한 색과 배색을 하면 부드럽고 유연하며 가정적인 이미지가 된다.

• 77

47-2-39-0
135-202-148

G / L　5G 6/6

시장별 사용 빈도

■■■■				패션
■■■■	■■■			인테리어
■■■■				제품

평화로운

3-16-32-0 246-212-158	33-23-27-6 161-161-148	47-2-39-0 135-202-148

편안한

15-0-16-0 217-240-208	47-2-39-0 135-202-148	48-20-26-5 127-157-151

신맛

3-9-50-0 246-229-121	47-2-39-0 135-202-148	15-0-16-0 217-240-208

서양풍의

47-2-39-0 135-202-148	4-11-1-0 244-224-236	48-27-8-1 132-151-184

건강한

8-36-54-1 230-156-95	3-5-23-0 247-239-190	47-2-39-0 135-202-148

산뜻한

47-2-39-0 135-202-148	0-0-0-0 255-255-255	17-0-6-0 212-239-231

신선한

15-1-59-0 217-236-106	7-0-29-0 237-248-179	47-2-39-0 135-202-148

싱싱한

47-2-39-0 135-202-148	0-0-0-0 255-255-255	47-17-2-0 136-175-207

스프레이그린 (흐린 초록, spray green)

　스프레이그린은 어리고 푸르며 신선하고 건강한 이미지를 가진 대나무 숲을 생각나게 한다. 이 색을 하얀색으로 분리 배색하면 깨끗하고 싱싱한 이미지를 전해주며, 같은 계열의 색과 배색을 하면 자연적인 분위기를 만들 수 있다. 또한 P나 PB와 배색을 하면 서구풍의 분위기를 느낄 수 있다.

78 •

47-15-39-3
131-170-134

G / Gr 5G 5/2

시장별 사용 빈도

패션
인테리어
제품

평화로운				멋있는		
47-15-39-3 131-170-134	16-17-29-4 205-191-156	38-27-31-9 144-144-133		37-34-16-5 152-137-159	29-17-9-2 177-185-197	47-15-39-3 131-170-134

수수한				순수한		
37-34-16-5 152-137-159	20-14-17-2 199-198-187	47-15-39-3 131-170-134		45-45-15-3 136-113-152	7-5-8-0 237-236-226	47-15-39-3 131-170-134

풍류의				조용한		
27-25-46-8 171-157-110	33-23-27-6 761-161-148	47-15-39-3 131-170-134		20-14-17-2 199-198-187	32-15-13-2 169-187-190	47-15-39-3 131-170-134

도시적				고전적		
47-15-39-3 131-170-134	7-5-8-0 237-236-226	49-22-22-5 124-153-156		27-25-46-8 171-157-110	20-14-17-2 199-198-187	47-15-39-3 131-170-134

미스트그린 (밝은 회녹색, mist green)

　원색조의 바탕에서 흐린 색들은 섬세하거나 미묘한 뉘앙스가 묻혀져 버린다. 미스트그린
은 엷은 안개나 아지랑이 속에 희미하게 보이는 푸른빛과 같은 색으로 수수하면서 조용한 풍
취를 자아낸다. 싫증이 안 나는 색이기 때문에 탁색과 조합해서 배색을 하면 마음이 편안해진
다. 또한 멋있고 스마트하고 매력있는 이미지로도 사용된다.

• 79

58-20-50-6
101-145-107

G / Dl 5G 4/5

시장별 사용 빈도

				패션
				인테리어
				제품

| 결실의 | | | 수수한 | | |
| 13-45-93-3 215-128-18 | 17-95-94-5 201-15-10 | 58-20-50-6 101-145-107 | 40-40-98-26 113-92-13 | 7-5-8-0 237-236-226 | 58-20-50-6 101-145-107 |

| 어른스러운 | | | 취미적 | | |
| 17-21-11-2 206-185-193 | 58-20-50-6 101-145-107 | 48-95-38-35 87-10-53 | 9-18-57-1 228-199-99 | 58-20-50-6 101-145-107 | 67-98-19-6 85-7-97 |

| 복잡한 | | | 이지적 | | |
| 23-70-16-3 186-70-132 | 37-95-64-35 104-10-31 | 58-20-50-6 101-145-107 | 58-20-50-6 101-145-107 | 0-0-0-0 255-255-255 | 59-36-18-5 102-120-149 |

| 자연스러운 | | | 조용한 | | |
| 37-20-53-5 153-164-103 | 9-18-57-1 228-199-99 | 58-20-50-6 101-145-107 | 58-20-50-6 101-145-107 | 34-10-16-1 166-197-189 | 46-29-18-5 131-142-158 |

비취색 (흐린 초록)

비취색은 조용하고 전원적인 이미지를 지니고 있다. 자색과 배색을 하면 더욱 멋스럽다. 중국에서는 행운을 가져다주는 깊이 있는 비취색의 부적을 몸에 지니고 다닌다. 이 색은 따뜻한 색과 배색을 하면 결실의 풍성함과 복잡함을 나타낸다. 톤 감각을 살려 차가운 색과 배색하면 이지적인 이미지를 표현할 수 있다.

98-15-87-3
10-116-62

G / Dp 7.5G 3/8

시장별 사용 빈도

패션
인테리어
제품

열대의			장식적		
20-93-15-3 191-21-111	5-37-94-0 242-157-17	98-15-87-3 10-116-62	62-94-10-2 100-15-116	98-15-87-3 10-116-62	33-23-27-6 161-161-148

와일드한			실용적		
40-40-98-26 113-92-13	21-90-87-8 184-22-18	98-15-87-3 10-116-62	25-58-94-12 168-83-15	0-0-0-100 0-0-0	98-15-87-3 10-116-62

고유의			조용한		
37-94-27-14 137-15-83	16-25-93-3 207-171-22	98-15-87-3 10-116-62	47-15-39-3 131-170-134	20-14-17-2 199-198-187	98-15-87-3 10-116-62

자연스러운			진보적		
16-17-29-4 205-191-156	47-15-39-3 131-170-134	98-15-87-3 10-116-62	98-15-87-3 10-116-62	17-0-6-0 212-239-231	95-67-18-6 24-50-118

수박색*(초록)

　자연의 초록은 계절에 따라 GY에서 G, 밝은 색에서 어두운 색으로 변화하는데, 수박색은 깊은 산속의 짙은 초록에서 찾아볼 수 있다. 초록을 찾아보기 어려운 나라에서는 이 색을 많이 사용하고 있다. 따뜻한 색과 배색하여 눈에 띄게 하면 남국의 강렬하고 따가운 더위가 표현되고, 열대 지방의 와일드한 이미지를 느끼게 된다. 회색이나 검정, 파랑과 배색하면 차갑고 시원한 이미지가 된다.

• 81

결실의		
17-95-94-5 201-15-10	5-37-94-0 242-157-17	93-31-89-20 17-81-41

야성적		
35-61-97-29 118-59-10	24-43-61-9 176-119-72	93-31-89-20 17-81-41

풍요로운		
25-96-71-12 166-12-34	16-25-93-3 207-171-22	93-31-89-20 17-81-41

고전적		
67-98-19-6 85-7-97	25-58-94-12 168-83-15	93-31-89-20 17-81-41

씩씩한		
0-0-0-100 0-0-0	25-96-71-12 166-12-34	93-31-89-20 17-81-41

조용한		
33-23-27-6 161-161-148	48-20-26-5 127-157-151	93-31-89-20 17-81-41

어른스러운		
93-31-89-20 17-81-41	21-20-9-2 196-184-197	27-51-24-9 167-103-127

격조 높은		
44-65-96-55 64-32-7	33-23-27-6 161-161-148	93-31-89-20 17-81-41

93-31-89-20
17-81-41

G / Dk 10G 3/8

시장별 사용 빈도

패션
인테리어
제품

상록수색*(초록, evergreen)

상록수색은 얼어붙은 대지 위에 끝없이 펼쳐진 시베리아의 침엽수림대를 연상하게 한다.
이 색에서는 씩씩하고 혹독함을 간직한 남성적인 이미지가 느껴진다. 이 색을 R, YR, Y의 화
사한 톤이나 Dp톤과 배색을 하면 콘트라스트로 인해 풍요로움과 힘을 표현할 수 있다.

82 •

96-39-91-38
9-54-28

G / Dgr　5G 2/2

시장별 사용 빈도

				패션
				인테리어
				제품

견실한

43-93-59-56 63-8-24	32-31-68-13 150-132-64	96-39-91-38 9-54-28

차분한 멋

44-65-96-55 64-32-7	42-31-35-13 129-128-117	96-39-91-38 9-54-28

무거운

35-61-97-29 118-59-10	0-0-0-100 0-0-0	96-39-91-38 9-54-28

강인한

44-65-96-55 64-32-7	35-96-71-12 145-12-34	96-39-91-38 9-54-28

힘센

0-0-0-100 0-0-0	17-95-94-5 201-15-10	96-39-91-38 9-54-28

격조 높은

71-95-31-20 64-10-72	46-29-18-5 131-142-158	96-39-91-38 9-54-28

신사적

96-39-91-38 9-54-28	27-25-46-8 171-157-110	95-76-32-24 19-29-77

단단한

96-39-91-38 9-54-28	42-31-35-13 129-128-117	0-0-0-100 0-0-0

삼림색 (어두운 초록)

　숲은 석양이 지고 밤이 가까이 오면 색조를 잃고 캄캄한 어둠 속으로 사라진다. 삼림색은 색이 사라지기 전의 어두운 탁색으로 중후하고 차분한 분위기를 자아낸다. 이 색은 회색이나 짙은 갈색, 검정 등과 배색을 하면 단단한 느낌을 준다. 맛 중에서 쓴맛을 연상하게 하는 색으로, 식품 포장에 이 색을 사용하면 차분하고 고급스러운 느낌을 준다.

• 83

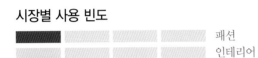

94-7-55-0
20-142-115

BG / V 7.5BG 3/8

시장별 사용 빈도

패션
인테리어
제품

약동적

17-95-94-5
201-15-10
5-14-93-0
250-217-20
94-7-55-0
20-142-115

스포티한

94-7-55-0
20-142-115
5-14-93-0
250-217-20
96-73-24-11
20-39-101

화사한

5-37-94-0
242-157-17
94-7-55-0
20-142-115
20-93-15-3
191-21-111

행동적

2-14-85-0
250-217-37
94-7-55-0
20-142-115
0-0-0-100
0-0-0

활발한

17-95-94-5
201-15-10
0-0-0-100
0-0-0
94-7-55-0
20-142-115

진보적

20-14-17-2
199-198-187
96-73-24-11
20-39-101
94-7-55-0
20-142-115

캐주얼한

5-37-94-0
242-157-17
3-9-50-0
246-229-121
94-7-55-0
20-142-115

현대적

94-7-55-0
20-142-115
20-14-17-2
199-198-187
64-49-56-51
46-47-42

피콕그린*(청록, peacock green)

피콕그린은 수컷 공작의 날개 빛깔과 같은 청록색으로 서구풍의 이미지를 가지고 있으며 현대적인 느낌을 준다. 차가운 색에 강한 색을 배색하면 긴장감이 느껴지고 날카로운 이미지가 되며, 맑고 따뜻한 색과 배색을 하면 약동감, 캐주얼감이 강해진다. 또한 오렌지색, 붉은 자색과 배색을 하면 색상이 선명해지고 화사해진다.

84 •

80-16-47-4
51-137-116

BG / S　　2.5BG 5/6.5

시장별 사용 빈도

패션
인테리어
제품

스포티한

17-95-94-5
201-15-10　0-0-0-0
255-255-255　80-16-47-4
51-137-116

웅대한

32-15-13-2
169-187-190　80-16-47-4
51-137-116　94-36-56-27
15-71-69

자극적

49-78-4-0
132-48-142　20-93-15-3
191-21-111　80-16-47-4
51-137-116

혁신적

0-0-0-100
0-0-0　0-0-0-0
255-255-255　80-16-47-4
51-137-116

이상한

80-16-47-4
51-137-116　62-94-10-2
100-15-116　81-42-17-5
51-97-141

민감한

80-16-47-4
51-137-116　0-0-0-0
255-255-255　96-73-24-11
20-39-101

행동적

80-16-47-4
51-137-116　3-9-50-0
246-229-121　96-73-24-11
20-39-101

스마트한

80-16-47-4
51-137-116　20-14-17-2
199-198-187　59-36-18-5
102-120-149

주얼그린 (탁한 초록, jewel green)

　색상 BG는 청색으로 3색 배색을 하면 산뜻하고 아름답다. 부드러운 톤으로 배색하면 화사
하나 탁색이기 때문에 분위기가 가라앉지 않도록 고려해야 한다. 차가운 색과 배색을 하면 신
속하고 스포티한 느낌을 주며 밝은 회색과도 잘 어울린다. 따뜻한 색과 배색을 하면 색상끼리
의 콘트라스트가 강해지기 때문에 눈에 잘 띄고 자극적이다.

• 85

64-0-29-0
93-190-165

BG / B 5BG 7/9

시장별 사용 빈도

패션
인테리어
제품

귀여운			청춘의		
2-40-30-0 246-153-136	3-9-50-0 246-229-121	64-0-29-0 93-190-165	64-0-29-0 93-190-165	3-9-50-0 246-229-121	80-42-17-5 53-97-141

즐거운			눈부신		
2-34-82-0 249-167-39	3-9-50-0 246-229-121	64-0-29-0 93-190-165	20-93-15-3 191-21-111	64-0-29-0 93-190-165	49-78-4-0 132-48-142

명랑한			시원한		
64-0-29-0 93-190-165	5-37-94-0 242-157-17	2-14-85-0 250-217-37	64-0-29-0 93-190-165	0-0-0-0 255-255-255	47-17-2-0 136-175-207

생기발랄한			후련한		
28-0-91-0 184-222-36	3-9-50-0 246-229-121	64-0-29-0 93-190-165	64-0-29-0 93-190-165	0-0-0-0 255-255-255	93-27-24-7 23-110-136

터키색 (밝은 청록, turguoise)

86 •

터키색은 터키석의 푸른색을 말한다. 이 색은 진한 느낌과는 달리 차가운, 산뜻한 느낌을 전달한다. 차가운 색과 배색을 하면 후련한 이미지를 나타내며, 담황색(Y/P)에 터키색을 악센트로 주면 생기발랄해진다. 따뜻한 색과 배색을 하면 즐거운, 귀여운, 어린이다운 느낌을 준다.

41-0-17-0
151-214-196

BG / P 5BG 5/5

건강한			청결한		
3-9-50-0 246-229-121	3-5-23-0 247-239-190	41-0-17-0 151-214-196	41-0-17-0 151-214-196	0-0-0-0 255-255-255	42-0-4-0 149-215-223

쾌적한			문화적		
74-0-58-0 67-174-113	7-0-29-0 237-248-179	41-0-17-0 151-214-196	41-0-17-0 151-214-196	95-67-18-6 24-50-118	33-23-27-6 161-161-148

싱싱한			산뜻한		
14-0-2-0 219-241-242	41-0-17-0 151-214-196	47-17-2-0 136-175-207	17-0-6-0 212-239-231	0-0-0-0 255-255-255	41-0-17-0 151-214-196

상쾌한			맑은		
41-0-17-0 151-214-196	0-0-0-0 255-255-255	15-0-59-0 217-239-106	41-0-17-0 151-214-196	0-0-0-0 255-255-255	24-7-0-0 194-216-233

시장별 사용 빈도

				패션
				인테리어
				제품

라이트아쿠아그린 (연한 청록, light aquagreen)

라이트아쿠아그린은 시원한 이미지를 가지고 있어 주변에서 널리 사용하고 있다. 산뜻하고 맑은 느낌을 나타내기 위해서는 하양과 파랑 계통의 색과 배색을 하면 좋다. 밝은 Y나 GY와 배색을 하면 약간 따뜻한 느낌과 건강하고 상쾌한 느낌을 전달해 준다. 여러 배색 중에서도 파랑 계통과 배색하는 것이 이 색을 살리는 데 가장 효과적이다.

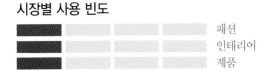

17-0-6-0
212-239-231

BG / Vp 5BG 9/2

시장별 사용 빈도

■■■■				패션
■■■■				인테리어
■■■■				제품

유연한

3-16-14-0	7-5-8-0	17-0-6-0
245-212-200	237-236-226	212-239-231

정서적

17-21-11-2	17-0-6-0	25-33-2-0
206-185-193	212-239-231	189-156-199

감미로운

3-23-3-0	3-5-23-0	17-0-6-0
244-195-217	247-239-190	212-239-231

안전한

17-0-6-0	42-0-4-0	65-26-24-6
212-239-231	149-215-223	86-132-145

얌전한

16-22-26-3	17-0-6-0	3-5-23-0
206-181-159	212-239-231	247-239-190

산뜻한

17-0-6-0	0-0-0-0	42-0-4-0
212-239-231	255-255-255	149-215-223

동화의

17-0-6-0	4-11-2-0	24-7-0-0
212-239-231	244-224-234	194-216-233

청결한

17-0-6-0	0-0-0-0	10-4-2-0
212-239-231	255-255-255	230-236-240

호라이즌블루(연한 청록, horizon blue)

차가운 듯하면서도 따뜻한 호라이즌블루에는 안전하고 얌전한 이미지가 담겨 있어 정숙함을 표현하는 데 적합하다. 이 색은 산뜻한 인상과 순수하고 청결한 느낌을 주기 때문에 누구에게나 사랑받고 있다. 따뜻한 색과 배색을 하면 낭만적이고 꿈을 꾸는 듯한 환상의 세계를 표현할 수 있다.

88 •

34-10-16-0
168-200-191

BG / Lgr 5BG 8/3

시장별 사용 빈도

				패션
				인테리어
				제품

귀여운
3-23-3-0 / 244-195-217
3-5-23-0 / 247-239-190
34-10-16-0 / 168-200-191

편한
16-17-29-4 / 205-191-156
3-5-23-0 / 247-239-190
34-10-16-0 / 168-200-191

상냥한
17-21-11-2 / 206-185-193
3-16-14-0 / 245-212-200
34-10-16-0 / 168-200-191

친밀한
8-36-54-0 / 233-158-96
16-17-29-4 / 205-191-156
34-10-16-0 / 168-200-191

소탈한
2-34-82-0 / 246-167-39
34-10-16-0 / 168-200-191
3-9-50-0 / 246-229-121

산뜻한
34-10-16-0 / 168-200-191
0-0-0-0 / 255-255-255
42-0-4-0 / 149-215-223

평화로운
16-22-26-3 / 206-181-159
3-5-23-0 / 247-239-190
34-10-16-0 / 168-200-191

아무렇지 않은
3-5-23-0 / 247-239-190
34-10-16-0 / 168-200-191
20-16-17-2 / 199-198-187

에그셸블루(밝은 회청색, eggshell blue)

Vp와 Lgr톤을 비교해 보면 조금만 어두워도 이미지가 확 달라지는 것을 알 수 있다. 에그셸블루에는 맑은 느낌은 없으나 분위기는 밝다. 이 색은 상냥한, 평화로운, 편안한 느낌을 준다. 또한 따뜻한 색의 밝은 톤과 배색을 하면 부드럽고 온아한 느낌을 준다. 실제로 색을 칠할 때에는 순색과 탁색의 미묘한 차이에 주의해야 한다.

• 89

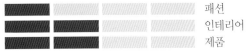

50-3-20-0
128-198-184

BG / L 5BG 6.5/6

시장별 사용 빈도

패션
인테리어
제품

마음 편한

| 2-40-33-0 246-153-136 | 3-5-23-0 247-239-190 | 50-3-20-0 128-198-184 |

안전한

| 14-0-2-0 219-241-242 | 50-3-20-0 128-198-184 | 59-36-18-5 102-120-149 |

캐주얼한

| 6-49-36-0 236-128-122 | 3-9-50-0 246-229-121 | 50-3-20-0 128-198-184 |

문화적

| 50-3-20-0 128-198-184 | 3-16-32-0 246-212-158 | 59-36-18-5 102-120-149 |

이상한

| 23-70-16-3 186-70-132 | 50-3-20-0 128-198-184 | 49-78-4-0 132-48-142 |

싱싱한

| 0-0-0-0 255-255-255 | 17-0-6-0 212-239-231 | 50-3-20-0 128-198-184 |

신선한

| 15-0-59-0 217-239-106 | 0-0-0-0 255-255-255 | 50-3-20-0 128-198-184 |

후련한

| 50-3-20-0 128-198-184 | 0-0-0-0 255-255-255 | 42-0-4-0 149-215-223 |

베니스그린 (연한 청록, venice green)

베니스그린은 물에 젖어 있는 것처럼 촉촉해 보인다. 하양, 초록, 파랑과 배색을 하면 신선함과 서구풍의 이미지를 표현할 수 있다. 따뜻한 색과 배색을 하면 마음이 편안해지고 캐주얼해 보인다. 이 온화한 L톤은 B톤만큼의 빛은 없으나 품위가 있어 보인다. B/L보다도 약간 노랗기 때문에 은은하며 따뜻하다. 차가운 색과 배색하면 안전감을 느끼게 하며, 약간 따뜻함이 있는 색과 배색을 하면 문화적인 이미지를 나타낸다.

90 •

48-20-26-5
127-157-151

BG / Gr 5BG 5/2

시장별 사용 빈도

| | | | | 패션 |
| 인테리어 |
| 제품 |

조용한

| 15-0-16-0 | 32-15-13-2 | 48-20-26-5 |
| 217-240-208 | 169-187-190 | 127-157-151 |

도회적

| 48-20-26-5 | 3-5-23-0 | 95-39-35-25 |
| 127-157-151 | 247-239-190 | 16-72-92 |

마음이 넓고 깊은

| 25-33-38-8 | 16-23-18-2 | 48-20-26-5 |
| 175-142-119 | 208-181-176 | 127-157-151 |

고상한

| 48-20-26-5 | 45-45-15-3 | 0-0-0-100 |
| 127-157-151 | 136-113-152 | 0-0-0 |

수수한

| 27-25-46-8 | 33-23-77-6 | 48-20-26-5 |
| 171-157-110 | 161-161-148 | 127-157-151 |

멋있는

| 48-20-26-5 | 7-5-9-0 | 42-31-35-13 |
| 127-157-151 | 237-236-223 | 129-128-117 |

아무렇지 않은

| 29-17-9-2 | 7-5-9-0 | 48-20-26-5 |
| 177-185-197 | 237-236-223 | 127-157-151 |

지적인

| 59-36-18-5 | 7-5-9-0 | 48-20-26-5 |
| 102-120-149 | 237-236-223 | 127-157-151 |

전나무잎색 (회청록)

전나무잎색은 어두운 색조를 띠며, 섬세한 이미지를 지닌다. 은밀한 정감을 간직한 듯한 이 색은 수수하고 지적이며 멋있고 매력적이다. 세련된 Gr톤은 얌전하고 특별하며 윤이 나는 듯 한 느낌의 색이다. 부드러운 회색이나 강한 자색 등과 잘 어울리며 고상한 느낌을 준다.

• 91

전통적
37-94-27-14
137-15-83
66-24-36-8
82-131-124
16-25-93-3
207-171-22

이상한
49-78-4-0
132-48-142
23-70-16-3
186-70-132
66-24-36-8
82-131-124

장식적
67-98-19-5
85-7-97
23-70-16-3
186-70-132
66-24-36-8
82-131-124

복잡한
62-34-99-20
78-96-20
47-65-12-3
132-72-138
66-24-36-8
82-131-124

몰두하는
25-96-71-12
166-12-34
67-98-19-5
85-7-97
66-24-36-8
82-131-124

스마트한
66-24-36-8
82-131-124
0-0-0-0
255-255-255
95-67-18-6
24-50-118

치밀한
66-24-36-8
82-131-124
38-27-31-9
144-144-133
95-76-32-24
19-29-77

현대적
66-24-36-8
82-131-124
0-0-0-0
255-255-255
95-76-32-24
19-29-77

66-24-36-8
82-131-124

BG / Dl 5BG 4/6

시장별 사용 빈도

패션
인테리어
제품

케임브리지블루(회청록, cambridge blue)

BG, B, PB에 걸친 파랑은 케임브리지블루 외에 피콕블루, 새도블루 등 여러 가지 이름이 있다. 이름이 많은 것은 생활에 있어서 사람들에게 친밀한 느낌을 주기 때문이다. 이 색은 블루(blue)라는 이름이 붙지만 초록과 비슷해 보이고 색조도 진하다. 배색하는 색상에 따라 여러 가지 느낌을 표현할 수 있다. 차가운 색상과 배색을 하면 스마트하고 현대적인 분위기를 자아낸다.

92 •

93-25-54-10
21-105-94

BG / Dp 5BG 3.5/7

캐주얼한				몰두하는		
17-95-94-5	7-5-9-0	93-25-54-10		37-20-53-5	93-25-54-10	67-98-19-6
201-15-10	237-236-223	21-105-94		153-164-103	21-105-94	85-7-97

전원적				고유의		
8-36-64-0	93-25-54-10	9-18-57-0		37-95-64-35	16-25-93-3	93-25-54-10
235-158-96	20-142-115	231-201-101		104-10-31	207-171-22	21-105-94

와일드한				편안한		
93-25-54-10	17-95-94-5	43-93-59-56		32-15-13-2	14-0-2-0	93-25-54-10
21-105-94	201-15-10	63-8-24		169-187-190	219-241-242	21-105-94

스마트한				이지적인		
93-25-54-10	21-20-9-2	59-36-18-5		93-25-54-10	0-0-0-0	95-67-18-6
21-105-94	196-194-197	102-120-149		21-105-94	255-255-255	24-50-118

시장별 사용 빈도

패션
인테리어
제품

프러시안그린 (진한 청록, prussian green)

프러시안그린은 자연 속의 삼림이나 깊은 산속에서 볼 수 있는 색이다. 이 색에는 와일드한 이미지가 있으나 이지적이며 편안한 느낌을 준다. 거무스레한 색이나 회색과 배색을 하면 깊은 느낌이 나서 엄숙해지며, 하양, 파랑과 배색을 하면 눈에 띄고 이지적이다. 또한 따뜻한 색과 배색을 하면 캐주얼하며 개성적인 전통색의 이미지를 나타내고, 자색과 배색을 하면 몰두하는 듯한 느낌을 전해준다.

• 93

94-36-56-27
15-71-69

BG / Dk 5BG 3/4

시장별 사용 빈도

				패션
				인테리어
				제품

전통적

25-58-94-12 168-83-15	25-96-71-12 166-12-34	94-36-56-27 15-71-69

장엄한

67-98-19-6 85-7-191	0-0-0-100 0-0-0	94-36-56-27 15-71-69

공든

94-36-56-27 15-71-69	27-51-24-9 167-103-127	32-31-68-13 150-132-64

몰두하는

45-95-33-24 127-157-151	16-25-93-3 207-171-22	94-36-56-27 15-71-69

강인한

35-61-97-29 118-59-10	25-96-71-12 166-12-34	94-36-56-27 15-71-69

치밀한

49-22-22-5 124-153-156	94-36-56-27 15-71-69	42-31-35-13 129-128-117

보수적

35-61-97-29 118-59-10	27-25-46-8 171-157-110	94-36-56-27 15-71-69

기계적인

0-0-0-100 0-0-0	33-23-27-6 161-161-148	94-36-56-27 15-71-69

틸그린 (어두운 청록, teal green)

틸그린은 깊은 어두움이 있는 Dk톤으로 공들이고 몰두하는 이미지를 가지고 있다. 검정, 회색과 배색을 하면 장엄하고 기계적인 이미지가 된다. 이 색은 검정과 비교했을 때 탁색이며, 현대적인 감각이 부족해 보인다. 색상 자체가 강하기 때문에 배색을 할 때 주의가 요구된다. 골드나 따뜻한 색계와 배색을 하면 전통적인 느낌을 표현할 수 있고, 자색과 배색을 하면 엄숙한 분위기가 만들어진다.

94 •

BG / Dgr　10BG 2/2

93-40-56-35
15-60-60

시장별 사용 빈도

				패션
				인테리어
				제품

평온한

16-22-26-3 206-181-159	27-25-46-8 171-157-110	93-40-56-35 15-60-60

튼튼한

71-95-31-20 64-10-72	27-25-46-8 171-157-110	93-40-56-35 15-60-60

고전적

43-93-59-56 63-8-24	25-33-38-8 175-142-119	93-40-56-35 15-60-60

듬직한

35-61-97-29 118-59-10	64-0-29-0 15-60-60	0-0-0-100 0-0-0

남자다운

35-61-97-29 118-59-10	42-31-35-13 129-128-117	93-40-56-35 15-60-60

늠름한

93-40-56-35 15-60-60	13-0-2-0 222-243-243	59-36-18-5 102-120-149

장엄한

48-20-26-5 127-157-151	66-24-36-8 82-131-124	93-40-56-35 15-60-60

신사적

55-49-98-47 61-51-10	42-31-35-13 129-128-117	93-40-56-35 15-60-60

더스키그린 (검은 청록, dusky green)

더스키그린은 중후하고 강인한 이미지를 가지고 있다. 딱딱하고 강인해 보이기 때문에 남자다운 이미지를 연상하게 된다. 검정만큼 강한 느낌은 없으나 유사 색상과 배색을 하면 고전적이며 차분한 이미지가 된다. 이 색은 주로 차분한 멋을 연출할 때 많이 쓰인다. 따뜻한 색의 탁색과 배색을 하면 온화함의 멋을 느낄 수 있다.

100-31-0-0
6-111-175

B / V 7.5B 4/10

시장별 사용 빈도

				패션
				인테리어
				제품

화사한

17-95-94-5 201-15-10	2-14-85-0 250-217-37	100-31-0-0 6-111-175

자극적

49-78-4-0 132-48-142	20-93-15-3 191-21-111	100-31-0-0 6-111-175

선명한

20-93-15-3 191-21-111	100-31-0-0 6-111-175	2-14-85-0 250-217-37

대담한

20-93-15-3 191-21-111	100-31-0-0 6-111-175	0-0-0-100 0-0-0

행동적

17-95-94-5 201-15-10	0-0-0-100 0-0-0	100-31-0-0 6-111-175

청춘의

64-0-29-0 93-190-165	3-9-50-0 246-229-121	100-31-0-0 6-111-175

스포티한

17-95-94-5 201-15-10	0-0-0-0 255-255-255	100-31-0-0 6-111-175

빠른

97-80-0-0 24-33-139	0-0-0-0 255-255-255	100-31-0-0 6-111-175

세룰리안블루[*](파랑, cerulean blue)

색상 B는 하늘의 푸른색, 색상 PB는 바다의 푸른색을 나타내도록 구별해 왔다. B의 푸르름은 상쾌한 느낌을 주며, 하양이나 차가운 색계와 배색을 하면 선명하고 날카로우며 인공적인 이미지가 된다. 또 하늘의 차가운 푸른색을 빨강, 노랑과 배색하면 콘트라스트가 강해져 선명한 색상이 된다. 이국적이고 자극적인 이미지를 원한다면 자색이나 적자색을 사용하면 좋다.

96 •

79-25-27-8
53-121-135

B / S 6B 8/4

시장별 사용 빈도

패션
인테리어
제품

청춘의				고귀한		
3-9-50-0 246-229-121	0-0-0-0 255-255-255	79-25-27-8 53-121-135		47-65-12-3 132-72-138	20-14-17-2 199-198-187	79-25-27-8 53-121-135

캐주얼한				늠름한		
17-95-94-5 201-15-10	2-14-85-0 250-217-47	79-25-27-8 53-121-135		42-0-4-0 149-215-223	79-25-27-8 53-121-135	96-73-24-11 20-39-101

스포티한				단순한		
20-93-15-3 191-31-111	0-0-0-0 255-255-255	79-25-27-8 53-121-135		24-7-0-0 194-216-233	0-0-0-0 255-255-255	79-25-27-8 53-121-135

싱싱한				스마트한		
14-0-2-0 219-241-242	41-0-17-0 151-214-196	79-25-27-8 53-121-135		95-67-18-6 24-50-118	0-0-0-0 255-255-255	79-25-27-8 53-121-135

라이트블루 (연한 파랑, light blue)

청색계는 다른 색상과 비교할 때 청색과 탁색의 톤 차가 작기 때문에 S톤, V톤의 이미지가 비슷해 보인다. 그렇기 때문에 청색적인 V톤 쪽이 S톤보다 사용하기 쉽다. 탁색의 S톤은 물질감, 존재감의 느낌을 주기 때문에 산업용 기계 등에 사용되었다. 라이트블루는 차가운 색과 배색을 하면 현대적이고 스마트하며 심플한 느낌을 준다. 또한 따뜻한 색상과 배색을 하면 즐겁고 캐주얼한 이미지가 된다.

65-4-6-0
90-185-204

B / B 7.5B 7/8

시장별 사용 빈도

███				패션
███				인테리어
███				제품

후련한

2-14-93-0 250-217-20	0-0-0-0 255-255-255	65-4-6-0 90-185-204

생기발랄한

64-0-29-0 93-190-165	17-0-6-0 212-239-231	65-4-6-0 90-185-204

개방적

5-37-94-0 242-157-17	3-5-23-0 247-239-190	65-4-6-0 90-185-204

민감한

97-80-0-0 24-33-139	3-9-50-0 246-229-121	65-4-6-0 90-185-204

즐거운

5-44-8-0 237-142-182	65-4-6-0 90-185-204	2-14-85-0 250-217-37

시원한

39-0-34-0 156-215-161	0-0-0-0 255-255-255	65-4-6-0 90-185-204

신선한

28-0-91-0 184-222-36	0-0-0-0 255-255-255	65-4-6-0 90-185-204

맑은

47-17-2-0 136-175-207	0-0-0-0 255-255-255	65-4-6-0 90-185-204

하늘색 (연한 파랑)

98 •

하늘색은 하양이나 시원한 색과 배색하면 산뜻하고 밝은 인상을 준다. 이 색은 차가운 청색의 대표라고 할 수 있다. 빨강, 주황, 노랑과 배색을 하면 개방적이고 즐거운 이미지가 된다. 파랑끼리 배색을 하면 밝은 이미지를 전해준다. 하늘색과 하양이 기업의 CI 디자인에 많이 쓰이는 것도 선명함과 경쾌한 스피드감 때문이다.

42-0-4-0
149-215-223

B / P 5B 7/6

시장별 사용 빈도

▬				패션
▬				인테리어
				제품

평화로운

2-25-53-0 248-190-105	3-5-23-0 247-239-190	42-0-4-0 149-215-223

말끔한

41-0-17-0 151-214-196	0-0-0-0 255-255-255	42-0-4-0 149-215-223

경쾌한

2-14-85-0 250-217-37	0-0-0-0 255-255-255	42-0-4-0 149-215-223

순진한

3-23-3-0 244-195-217	0-0-0-0 255-255-255	42-0-4-0 149-215-223

어린이다운

5-44-8-0 237-142-182	3-5-23-0 247-239-190	42-0-4-0 149-215-223

맑은

39-0-34-0 156-215-161	0-0-0-0 255-255-255	42-0-4-0 149-215-223

밝은

15-0-16-0 217-240-208	0-0-0-0 255-255-255	42-0-4-0 149-215-223

청결한

64-0-29-0 93-190-165	0-0-0-0 255-255-255	42-0-4-0 149-215-223

물색 (연한 파랑)

물색은 청결함과 맑음, 밝음, 시원함의 이미지를 전해주는 색이다. 하늘, 공기, 하천, 호수, 바다 등의 상쾌한 자연 환경을 연상하게 한다. 차가운 색과 배색한 후 하양으로 분리시키면 말끔하고 스마트한 느낌을 준다. 따뜻한 색계의 맑은 색과 배색을 하면 경쾌한, 어린이다운, 순진한 이미지가 된다. 이 색은 강한 투명감으로 탁색과는 어울리지 않기 때문에 주의해서 배색을 해야 한다.

• 99

14-0-2-0
219-241-242

가련한

4-11-2-0
244-224-234 | 3-23-3-0
244-195-217 | 14-0-2-0
219-241-242

맑은

14-0-2-0
219-241-242 | 0-0-0-0
255-255-255 | 42-0-6-0
149-215-223

동화의

3-23-3-0
244-195-217 | 14-0-2-0
219-241-242 | 3-5-23-0
247-239-190

싱싱한

64-0-29-0
93-190-165 | 14-0-2-0
219-241-242 | 0-0-0-0
255-255-255

신선한

5-20-0-0
239-201-227 | 14-0-2-0
219-241-242 | 3-16-32-0
246-212-158

밝은

41-0-17-0
151-214-196 | 0-0-0-0
255-255-255 | 14-0-2-0
219-241-242

낭만적

4-11-2-0
244-224-234 | 0-0-0-0
255-255-255 | 14-0-2-0
219-241-242

순진한

14-0-2-0
219-241-242 | 0-0-0-0
255-255-255 | 24-7-0-0
194-216-233

B / Vp 10B 8/4

시장별 사용 빈도

패션
인테리어
제품

파우더블루*(흐린 파랑, powder blue)

100 •

파란색은 하양보다 쓰는 방법에 따라 더욱더 차가운 느낌을 준다. 파우더블루와 하양, 그리고 차고 부드러운 색을 3색 배색하면 맑음과 순진함을 효과적으로 표현할 수 있다. 따뜻한 색을 약하게 배색하면 동화적이고 낭만적이며, 가련함, 청초함 등의 이미지를 나타낸다. 약간 강한 톤과 배색할 때 파우더블루의 부드럽고 밝은 이미지를 손상하지 않도록 주의해야 한다.

32-15-13-2
169-187-190

B / Lgr 10B 8/4

시장별 사용 빈도

				패션
				인테리어
				제품

섬세한

3-16-32-0 246-212-158	21-20-9-2 196-194-197	32-15-13-2 169-187-190

도회적

32-15-13-2 169-187-190	37-34-16-5 152-137-159	56-42-47-33 76-76-70

서정적

5-20-0-0 239-201-227	10-4-2-0 230-236-240	32-15-13-2 169-187-190

고상한

32-15-13-2 169-187-190	49-22-22-5 124-153-156	56-42-47-33 76-76-70

뛰어난

62-94-10-2 100-15-116	32-15-13-2 169-187-190	95-76-32-24 19-29-77

신선한

32-15-13-2 169-187-190	10-4-2-0 230-236-240	56-13-13-0 113-174-187

세련된

37-34-16-5 152-137-159	0-0-0-0 255-255-255	32-15-13-2 169-187-190

조용한

20-14-17-2 199-198-187	32-15-13-2 169-187-190	47-15-39-3 131-170-134

담청색 (흐린 파랑)

파랑의 Vp톤이 건조한 느낌을 주는 반면, Lgr톤은 촉촉히 젖은 느낌을 준다. 조금만 탁색
이 되어도 마음의 안정을 주고 고상하며 세련된 이미지가 된다. 담청색과 부드러운 톤을 배색
하면 조용하고 품위가 있으며 서정적인 분위기가 난다. 조금 강한 톤과 배색을 하면 긴장되고
도시적인 감각이나 품격이 높아진다.

• 101

53-14-13-2
119-171-183

B / L 5B 6/5

시장별 사용 빈도

패션
인테리어
제품

평화로운

34-9-29-0	3-5-23-0	53-14-13-2
168-201-165	247-239-190	119-171-183

이지적

48-27-8-0	65-26-24-7	53-14-13-2
134-153-186	85-131-143	119-171-183

스마트한

3-5-23-0	53-14-13-2	95-76-32-24
247-239-190	119-171-183	19-29-77

신선한

0-0-0-100	0-0-0-0	53-14-13-2
0-0-0	255-255-255	119-171-183

고운

47-65-12-3	53-14-13-2	21-20-9-2
132-72-138	119-171-183	196-184-197

청순한

47-17-2-0	10-4-2-0	53-14-13-2
135-175-207	230-236-240	119-171-183

문화적

45-45-15-3	0-0-0-0	53-14-13-2
136-113-152	255-255-255	119-171-183

도회적

53-14-13-2	7-5-8-0	59-36-18-5
119-171-183	237-236-226	102-120-149

아쿠아마린 (연한 파랑, aquamarine)

파랑의 P톤이 흐리게 되면 탁색의 L톤이 되는데 차가운 색상에서도 크게 이미지가 달라지지 않는다. 다만 세련된 느낌에서 순수한 분위기를 느낄 수 있다. 아쿠아마린은 파랑보다 더욱 매력적인 색이다. 우리 전통색인 청자색과 비슷한 색으로, 시원하면서도 깊이가 있는 색이다. 이 색에 색상 P를 배색하면 세련되고 멋진 느낌을 준다. 같은 계통의 색상과 배색을 하면 이지적이고 스마트한 느낌을 준다.

102 •

49-22-22-5
124-153-156

B / Gr 5B 6/2

시장별 사용 빈도

패션
인테리어
제품

조심스러운

| 17-21-11-2 206-185-193 | 38-27-31-9 144-144-133 | 49-22-22-5 124-153-156 |

치밀한

| 49-22-22-5 124-153-156 | 59-36-18-5 102-120-149 | 64-49-56-51 46-47-42 |

정밀한

| 49-22-22-5 124-153-156 | 20-14-17-2 199-198-187 | 48-35-40-20 107-107-98 |

엄숙한

| 71-95-31-20 64-10-72 | 49-22-22-5 124-153-156 | 95-76-32-24 19-29-77 |

격조 높은

| 67-98-19-6 85-7-97 | 49-22-22-5 124-153-156 | 96-39-91-38 9-54-28 |

냉정한

| 14-0-2-0 219-241-242 | 49-22-22-5 124-153-156 | 64-49-56-51 46-47-42 |

조용한

| 20-14-17-2 199-198-187 | 49-22-22-5 124-153-156 | 65-26-24-7 85-131-143 |

고상한

| 34-10-16-0 168-200-191 | 49-22-22-5 124-153-156 | 56-42-47-33 76-76-70 |

블루그레이 (탁한 파랑, blue gray)

블루그레이는 어두운 파랑으로 치밀하며 지성적인 분위기를 자아낸다. 어두운 톤끼리 배색할 때가 많고 전체 느낌이 회색조이다. 이 색에서는 냉정하고 내성적인 뉘앙스를 느낄 수 있다. 배색을 보면 이미지가 비슷해 보이지만 미묘하게 다른 것을 느낄 수 있다. 이 색은 조용한 느낌을 전하며 촉촉히 젖은 인상을 준다. 더욱 강한 배색을 하면 엄숙하고 격조 높은 고상함을 나타낸다.

• 103

65-26-24-7
85-131-143

B / Dl 5B 4/6

시장별 사용 빈도

				패션
				인테리어
				제품

수수한				지적인		
24-7-0-0 194-216-233	46-29-18-5 131-142-158	65-26-24-7 85-131-143		59-36-18-5 102-120-149	20-14-17-2 199-198-187	65-26-24-7 85-131-143

치밀한				냉정한		
48-35-40-20 107-107-98	48-20-26-5 127-157-151	65-26-24-7 85-131-143		20-14-17-2 199-198-187	65-26-24-7 85-131-143	0-0-0-100 0-0-0

능름한				합리적		
96-46-40-38 11-52-69	38-27-31-9 144-144-133	65-26-24-7 85-131-143		65-26-24-7 85-131-143	7-5-8-0 237-236-226	95-67-18-6 24-50-118

도회적				현대적		
42-31-35-13 129-128-117	0-0-0-0 255-255-255	65-26-24-7 85-131-143		65-26-24-7 85-131-143	0-0-0-0 255-255-255	64-49-56-51 46-47-42

스틸블루 (회청색, steel blue)

스틸블루는 회색과 비슷하기 때문에, 명회색, 회색, 암회색 또는 검정과 배색을 하면 명암의 톤이 뚜렷해서 멋진 배색이 된다. 조용하고 지적이며 때론 냉정하고 침착한 분위기를 느낄수 있다. 배색 시 하양으로 세퍼레이션시키면 말끔하고 도시적이며 현대적인 이미지가 된다.

104 •

92-31-28-11
23-99-123

B / Dp 5B 4/10

시장별 사용 빈도

패션
인테리어
제품

전통의		
25-96-71-12 166-12-34	92-31-28-11 23-99-123	15-25-93-3 207-171-22

정밀한		
20-14-17-2 199-198-187	47-15-39-3 131-170-134	92-31-28-11 23-99-123

이상한		
20-93-15-3 191-21-111	92-31-28-11 23-99-123	62-94-10-2 100-15-116

귀중한		
62-94-10-2 100-15-116	7-5-8-0 237-236-226	92-31-28-11 23-99-123

씩씩한		
35-61-97-29 118-59-10	0-0-0-100 0-0-0	92-31-28-11 23-99-123

늠름한		
96-73-24-11 20-39-101	10-4-2-0 230-236-240	92-31-28-11 23-99-123

냉정한		
46-29-18-5 131-142-158	7-5-8-0 237-236-226	92-31-28-11 23-99-123

기계적		
71-95-31-20 64-10-72	7-5-8-0 237-236-226	92-31-28-11 23-99-123

카뎃블루 (회청색, cadet blue)

카뎃블루는 사무적이고 합리적인 이미지를 연상하게 한다. 차가운 색상과 배색을 하면 냉정하고 혁신적, 기계적인 느낌을 주며, 따뜻한 색상과 배색을 하면 이국적이고 야성적인 이미지가 된다. 특히 개성적인 분위기를 표현할 때 사용하면 좋은 색상이다.

• 105

95-39-35-25
16-72-92

B / Dk 5B 2.5/4

시장별 사용 빈도

				패션
				인테리어
				제품

전통의

2-14-93-0
250-217-20

0-0-0-0
255-255-255

95-39-35-25
16-72-92

정밀한

59-36-18-5
102-120-149

29-17-9-2
177-185-197

95-39-35-25
16-72-92

이상한

95-39-35-25
16-72-92

20-14-17-2
199-198-187

48-20-26-5
127-157-151

귀중한

43-93-59-56
63-8-24

42-31-35-13
129-128-117

95-39-35-25
16-72-92

씩씩한

35-61-97-29
118-59-10

20-14-17-2
199-198-187

95-39-35-25
16-72-92

늠름한

95-39-35-25
16-72-92

20-14-17-2
124-153-158

81-42-17-5
51-97-141

냉정한

46-29-18-5
131-142-158

29-17-9-2
177-185-197

95-39-35-25
16-72-92

기계적

42-31-35-13
129-128-117

7-5-8-0
237-236-226

95-39-35-25
16-72-92

틸색 (어두운 파랑, teal)

틸색은 세룰리안블루보다 톤이 어둡고 깊어 더욱 엄숙해지고 이지적이며 말쑥한 느낌을 준다. 차고 강한 세계를 대표하는 이 색은 부드러운 회색이나 밝은 다른 색과 함께 배색을 하면 도시적이고 합리적인 이미지가 된다. 화사한 악센트 색이나 따뜻한 색계와 배색을 하면 차분한 가운데 캐주얼한 느낌을 연출할 수 있다. 하지만 푸른색이나 무채색만으로 배색을 하면 사무적이고 형식적인 분위기로 단조로울 수 있다.

106 •

96-46-40-38
11-52-69

B / Dgr 5B 2/2.5

시장별 사용 빈도

▨	░	░	░	패션
░	░	░	░	인테리어
▨	▨	▨	▨	제품

품격이 있는

64-49-56-51 46-47-42	25-33-39-8 175-142-119	96-46-40-38 11-52-69

말쑥한

55-49-98-47 61-51-10	27-25-46-8 171-157-110	96-46-40-38 11-52-69

씩씩한

55-49-98-47 61-51-10	25-96-71-12 166-12-34	96-46-40-38 11-52-69

중후한

44-65-96-55 64-32-7	40-40-98-26 113-92-13	96-46-40-38 11-52-69

단단한

64-49-56-51 46-47-42	45-95-33-24 107-12-67	96-46-40-38 11-52-69

진보적

96-46-40-38 11-52-69	10-4-2-0 230-236-240	47-17-2-0 138-175-207

치밀한

33-23-27-6 161-161-148	48-35-40-20 107-107-99	96-46-40-38 11-52-69

정밀한

96-46-40-38 11-52-69	46-29-18-5 131-142-158	56-13-13-0 113-174-187

프러시안블루*(진한 파랑, Prussian blue)

프러시안블루는 원래 푸른기가 있는 색인데 Dgr톤으로 더 짙어지면 검정과 구별하기 어렵다. Dgr톤은 심리적으로 탁색의 느낌이 나는데 검정보다 딱딱하지 않으며 어렴풋이 색상을 느끼게 한다. 품격이 있는 멋의 스타일을 지켜주는 색이다. 이 색은 베를린블루(Berlin blue), 차이니즈 블루(Chinese blue), 파리블루(Paris blue) 등으로 불리기도 한다.

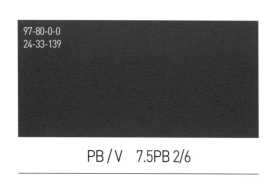

97-80-0-0
24-33-139

PB / V 7.5PB 2/6

시장별 사용 빈도

패션
인테리어
제품

빠른			혁신적		
2-14-93-0 250-217-20	0-0-0-0 255-255-255	97-80-0-0 24-33-139	94-7-55-0 20-142-115	20-14-17-2 199-198-187	97-80-0-0 24-33-139

활동적			강렬한		
17-95-94-5 201-15-10	5-37-94-0 242-157-17	97-80-0-0 24-33-139	0-0-0-100 0-0-0	2-14-93-0 250-217-20	97-80-0-0 24-33-139

활발한			후련한		
17-95-94-5 201-15-10	97-80-0-0 24-33-139	2-14-93-0 250-217-20	65-4-6-0 90-185-204	0-0-0-0 255-255-255	97-80-0-0 24-33-139

민감한			진보적		
64-0-29-0 93-190-165	0-0-0-0 255-255-255	97-80-0-0 24-33-139	64-0-29-0 93-190-165	15-0-16-0 217-240-208	97-80-0-0 24-33-139

남색*(남색, purple blue)

　　PB의 V톤인 남색은 하양과 배색하면 스피드감을 나타내므로 고속전철이나 제트기에 많이 사용된다. PB는 날렵한 느낌을 주는 점에서 색상 B와 비슷하며, 빨강과 배색을 하면 대비감이 강해진다. 이 색에 따뜻한 색상을 첨가하면 활력이 있어 보이고 차가운 색계와 분리해서 배색을 하면 스포티한 이미지가 된다. 또한 진보적인 이미지를 지니고 있기 때문에 국기에 많이 사용되고 있다.

108 •

81-42-17-5
51-97-141

PB / S 5PB 3/6

시장별 사용 빈도

				패션
				인테리어
				제품

생기발랄한
3-9-50-0 / 246-229-121
0-0-0-0 / 255-255-255
81-42-17-5 / 51-97-141

스마트한
81-42-17-5 / 51-97-141
42-0-4-0 / 149-215-223
3-5-23-0 / 247-239-190

청춘의
3-9-50-0 / 246-229-121
64-0-29-0 / 93-190-165
81-42-17-5 / 51-97-141

늠름한
29-17-9-2 / 177-185-197
81-42-17-5 / 51-97-141
0-0-0-100 / 0-0-0

안전한
39-0-34-0 / 156-215-161
3-5-23-0 / 247-239-190
81-42-17-5 / 51-97-141

도시적
48-27-8-0 / 134-153-186
10-4-2-0 / 230-236-240
81-42-17-5 / 51-97-141

산뜻한
0-0-0-0 / 255-255-255
17-0-6-0 / 212-239-231
81-42-17-5 / 51-97-141

시원한
81-42-17-5 / 51-97-141
0-0-0-0 / 255-255-255
65-4-6-0 / 90-185-204

사파이어색*(탁한 파랑, sapphire)

사파이어색은 미래의 이상을 상징하며 희망을 주는 문화의 색으로 이지적이고 늠름하여 지적인 인상을 준다. 옥내외 간판이나 사무 공간의 악센트 색으로 쓰이며 스마트한 이미지를 준다. 밝은 노랑과 배색을 하면 산뜻한 캐주얼의 느낌을 표현할 수 있고 청춘이나 젊음의 발랄함을 전해준다. 이 색은 패션의 기본색으로 널리 사용되고 있다.

47-17-2-0
136-175-207

PB / B　5PB 7/8

생기발랄한			싱싱한		
2-14-85-0 250-217-37	0-0-0-0 255-255-255	47-17-2-0 136-175-207	14-0-2-0 219-241-242	41-0-17-0 151-214-196	47-17-2-0 136-175-207
신선한			스마트한		
31-2-96-0 176-214-27	0-0-0-0 255-255-255	47-17-2-0 136-175-207	79-25-27-8 53-121-135	0-0-0-0 255-255-255	47-17-2-0 136-175-207
시원한			밝은		
64-0-29-0 93-190-165	0-0-0-0 255-255-255	47-17-2-0 136-175-207	65-4-6-0 90-185-204	0-0-0-0 255-255-255	47-17-2-0 136-175-207
말끔한			맑은		
41-0-17-0 151-214-196	0-0-0-0 255-255-255	47-17-2-0 136-175-207	64-0-29-0 93-190-165	0-0-0-0 255-255-255	47-17-2-0 136-175-207

시장별 사용 빈도

패션
인테리어
제품

샐비어색 (밝은 파랑, salvia blue)

샐비어는 꿀풀과에 속하는 한해살이풀로 푸른 꽃을 피우며, 서구에서는 그 잎을 세이지 (sage)라 부른다. 샐비어색은 누구나 좋아하는 파랑으로 신선하고 밝은 감각을 지니고 있는 데, 하양으로 세퍼레이션시키면 상쾌함을 더해준다. 이 색에서 느껴지는 순수하고 발랄한 인상은 미래의 꿈을 키우는 진보적인 이미지도 전해준다. 또한 파랑과 배색을 하면 쾌활하고 캐주얼한 즐거움을 표현할 수 있다.

110 •

24-7-0-0
194-216-233

PB / P　5PB 8/6

시장별 사용 빈도

				패션
				인테리어
				제품

순진한			품위있는		
4-11-0-0 244-224-239	0-0-0-0 255-255-255	24-7-0-0 194-216-233	7-5-8-0 237-236-226	14-0-2-0 219-241-242	24-7-0-0 194-216-233

기품이 있는			시원한		
24-7-0-0 194-216-233	10-4-2-0 230-236-240	21-20-9-2 196-184-197	24-7-0-0 194-216-233	10-4-2-0 230-236-240	41-0-17-0 151-214-196

세련된			말끔한		
46-29-18-5 131-142-158	7-5-8-0 237-236-226	24-7-0-0 194-216-233	24-7-0-0 194-216-233	0-0-0-0 255-255-255	67-17-2-0 136-175-207

상쾌한			청결한		
17-0-6-0 212-239-231	0-0-0-0 255-255-255	24-7-0-0 194-216-233	24-7-0-0 194-216-233	0-0-0-0 255-255-255	42-0-4-0 149-215-223

스카이미스트 (연한 파랑, sky mist)

　차가운 PB계에서도 빛이 지나치게 강하면 싫증이 나는데, B톤에 비해서 P톤은 약간 빛을 억제하는 듯하여 품위있고 세련되어 보인다. 스카이미스트는 단순한 느낌을 주기 때문에 수수하고 고상한 이미지에 잘 어울린다. PB는 B나 P의 색상과 배색하면 낭만적인 분위기가 되고, 하양을 곁들이면 청결감, 순진함, 상쾌함이 연출된다. 또한 밝고 따뜻한 색과 배색하면 부드러운 캐주얼 느낌이 난다.

• 111

10-4-2-0
230-236-240

PB / Vp 2.5PB 9/2

정서적

17-21-11-2	10-4-2-0	7-5-8-0
206-185-193	230-236-240	237-236-226

서정적

4-11-0-0	21-20-9-2	10-4-2-0
244-224-239	196-184-197	230-236-240

낭만적

4-11-0-0	10-4-2-0	15-0-16-0
244-224-239	230-236-240	217-240-208

기품이 있는

21-20-9-2	10-4-2-0	29-17-9-2
196-184-197	230-236-240	177-185-197

동화의

3-23-3-0	3-16-32-0	10-4-2-0
244-195-217	246-212-158	230-236-240

신선한

32-15-13-2	10-4-2-0	24-7-0-0
165-187-190	230-236-240	194-216-233

담백한

3-5-23-0	0-0-0-0	10-4-2-0
247-239-190	255-255-255	230-236-240

세련된

46-29-18-5	21-20-9-2	10-4-2-0
131-142-158	196-184-197	230-236-240

시장별 사용 빈도

■■■				패션
■■■	■■	■■		인테리어
■■				제품

박하색*(흰 파랑, mint)

112 ·

　남색(PB/Dk)의 밝은 톤이 박하색이다. 이 색에서는 재색 기운이 어슴푸레하게 느껴진다. 아주 연한 푸른색이기 때문에 낭만적이고 동화적인 분위기를 자아낸다. 이와 같은 이미지는 많은 사람들의 마음을 끌어당긴다. 색상 P의 밝은 색이나 G나 B의 색조를 배색하면 낭만적이면서 서정적인 느낌을 준다. 밝은 쪽의 탁색이나 회색과도 잘 어울리는데, 부드러움을 살리려면 콘트라스트를 너무 주지 않는 것이 좋다.

29-17-9-2
177-185-197

PB / Lgr　5PB 6/2

시장별 사용 빈도

패션
인테리어
제품

섬세한

29-17-9-2 177-185-197	7-5-8-0 237-236-226	21-20-9-2 196-184-197

조용한

7-5-8-0 237-236-226	29-17-9-2 177-185-197	42-31-35-13 129-128-117

미묘한

4-11-0-0 244-224-239	17-21-11-2 206-185-193	29-17-9-2 177-185-197

치밀한

48-35-40-20 107-107-98	29-17-9-2 177-185-197	59-36-18-5 102-120-149

사양하듯

29-17-9-2 177-185-197	20-14-17-2 199-198-187	21-20-9-2 196-184-197

세련된

29-17-9-2 177-185-197	7-5-8-0 237-236-226	32-15-13-2 169-187-190

멋있는

15-0-16-0 217-240-208	29-17-9-2 177-185-197	42-31-35-13 129-128-117

도회적

46-29-18-5 131-142-158	20-14-17-2 199-198-187	29-17-9-2 177-185-197

비둘기색[*](회청색, dove)

　비둘기색은 조용하고 세련된 이미지를 지니고 있는 색이다. 또 차가운 색이기 때문에 밝은 회색 대신 촉촉하고 정숙한 느낌을 표현하는 데 사용하면 좋다. 이 색과 배색을 하면 미묘하고 섬세해지며, 회색으로 분리 배색을 하면 지적이고 도시적인 이미지가 된다.

PB / L 7.5PB 7/6

시장별 사용 빈도

				패션
				인테리어
				제품

고상한

45-45-15-3 136-113-152	48-27-9-0 134-153-184	20-14-17-2 199-198-187

도시적

21-20-9-2 196-184-197	48-27-9-0 134-153-184	48-35-40-20 107-107-98

고운

21-20-9-2 196-184-197	48-27-9-0 134-153-184	45-45-15-3 136-113-152

신성한

45-45-15-3 136-113-152	0-0-0-100 0-0-0	48-27-9-0 134-153-184

뛰어난

48-27-9-0 134-153-184	47-65-12-3 132-72-138	0-0-0-100 0-0-0

맑은

14-0-2-0 219-241-242	0-0-0-0 255-255-255	48-27-9-0 134-153-184

품위있는

21-20-9-2 196-184-197	20-14-17-2 199-198-187	48-27-9-0 134-153-184

스마트한

56-42-47-33 76-76-70	10-4-2-0 230-236-242	48-27-9-0 134-153-184

삭스블루 (흐린 파랑, saxe blue)

삭스블루는 매력이 넘치는 색으로 시원하고 온화한 멋이 있다. 도시인들이나 이지적인 감성의 사람들은 이 색에서 스마트함을 느낀다고 한다. 하양, 밝은 회색과 배색을 하면 세련되고 품위있는 분위기가 만들어진다. 또 색상 P와도 잘 어울리는 색으로, 맑고 우아한 이미지를 가지고 있다. 차가운 색 계통으로 톤 배색하기가 쉽고, P나 RP계의 색을 잘 배색하면 고상하고 신성한 이미지를 표현할 수 있다.

114 •

46-29-18-5
131-142-158

PB / Gr 5PB 5/2

시장별 사용 빈도

패션
인테리어
제품

품위있는
17-21-11-2 / 206-185-193
38-27-31-9 / 144-144-133
46-29-18-5 / 131-142-158

기품있는
37-34-16-5 / 152-137-159
20-14-17-2 / 199-198-187
46-29-18-5 / 131-142-158

매력있는
25-33-38-9 / 175-142-119
20-14-17-2 / 199-198-187
46-29-18-5 / 131-142-158

도시적
32-15-13-2 / 169-187-190
46-29-18-5 / 131-142-158
48-35-40-20 / 107-107-98

장엄한
67-98-19-6 / 85-7-97
46-29-18-5 / 131-142-158
64-49-56-51 / 46-47-42

세련된
10-4-2-0 / 230-236-240
21-20-9-2 / 196-164-197
46-29-18-5 / 131-142-158

우아한
21-20-9-2 / 196-184-197
25-33-2-0 / 189-156-199
46-29-18-5 / 131-142-158

정밀한
46-29-18-5 / 131-142-158
20-14-17-2 / 199-198-187
96-73-24-11 / 20-39-101

녹빛옥색 (밝은 회청색, slate blue)

녹빛옥색은 우아한 멋을 연출하는 데 사용하면 효과적이다. 마치 안개 낀 듯한 풍경의 색으로 청자빛을 띠어 신비롭기까지 하다. 세련되게 톤 배색을 하면 미묘한 분위기가 더해지고 기품과 매력있는 이미지로 표현된다. 배색 시 대비감을 약하게 하면 조용하고 온화한 분위기를 유지할 수 있다. 또한 강한 색과 배색을 하면 고상하고 장엄한 이미지가 된다.

• 115

59-36-18-5
102-120-149

PB / Dl　2.5PB 3/2

진보적

| 33-23-27-6 161-161-148 | 3-5-23-0 247-239-190 | 59-36-18-5 102-120-149 |

조용한

| 20-14-17-2 199-198-187 | 49-22-22-5 124-153-156 | 59-36-18-5 102-120-149 |

매력있는

| 37-34-16-5 152-137-159 | 33-23-27-6 161-161-148 | 59-36-18-5 102-120-149 |

문화적

| 59-36-18-5 102-120-149 | 33-23-27-6 161-161-148 | 96-73-24-11 20-39-101 |

이지적

| 48-27-8-0 134-153-186 | 59-36-18-5 102-120-149 | 56-13-13-0 113-174-187 |

지적인

| 65-26-24-7 85-131-143 | 7-5-8-0 237-236-226 | 59-36-18-5 102-120-149 |

안전한

| 59-36-18-5 102-120-149 | 15-0-16-0 217-240-208 | 78-7-69-0 57-156-91 |

현대적

| 59-36-18-5 102-120-149 | 4-11-0-0 244-224-239 | 56-42-47-33 76-76-70 |

시장별 사용 빈도

패션
인테리어
제품

섀도블루 (어두운 회청색, shadow blue)

　　PB톤과 같이 그늘을 강하게 띠고 있는 색에는 조용하고 문화적인 향기가 느껴진다. 차가운 색을 기본으로 해서 밝은 색으로 분리하면 현대적이고 지적인 이미지를 표현할 수 있다. 하양과 검정을 배색하면 콘트라스트가 강해지고, 회색이나 다른 탁색과 배색하면 매력있는 분위기를 살릴 수 있다. 차분함 속의 지성이나 현대 감각을 표현하는 데 이용하면 효과적이다. 고급스러운 느낌이 있는 포장지에 사용하면 세련되어 보인다.

116 •

95-67-18-6
24-50-118

PB / Dp 7.5PB 2/8

시장별 사용 빈도

					패션
					인테리어
					제품

활동적

5-37-94-0 242-157-17	95-67-18-6 24-50-118	17-95-94-5 201-15-10

냉정한

95-67-18-6 24-50-118	38-27-31-9 144-144-133	95-76-32-24 19-29-77

활발한

17-95-94-5 201-15-10	2-14-93-0 250-217-20	95-67-18-6 24-50-118

늠름한

71-95-31-20 64-10-72	20-14-17-2 199-198-187	95-67-18-6 24-50-118

치밀한

42-31-35-13 129-128-117	95-67-18-6 24-50-118	0-0-0-100 0-0-0

야무진

95-67-18-6 24-50-118	0-0-0-0 255-255-255	95-76-32-24 19-29-77

스마트한

48-20-26-5 127-157-151	0-0-0-0 255-255-255	95-67-18-6 24-50-118

합리적

95-67-18-6 24-50-118	7-5-8-0 237-236-226	65-26-24-7 85-131-143

군청*(남색, ultramarine blue)

군청은 청자색이 강해진 Dp톤으로 스마트함, 늠름함, 합리성 등을 표현하는 데 효과적이다. 이 색을 따뜻한 계통의 화사한 색과 배색하면 스포티한 느낌이 전해지고, 하양이나 밝은 회색으로 분리해서 차가운 색과 배색하면 냉정하고 성실한 이미지가 된다. 이때 하양과 하양에 가까운 N9.25는 콘트라스트 효과를 잘 나타낸다.

• 117

97-73-24-11
18-38-101

PB / Dk 5PB 2/4

시장별 사용 빈도

				패션
				인테리어
				제품

고상한

45-45-15-3	47-17-2-0	97-73-24-11
136-113-152	136-175-207	18-38-101

정밀한

97-73-24-11	20-14-17-2	49-29-18-5
18-38-101	199-198-187	131-142-158

뛰어난

32-15-13-2	45-45-15-3	97-73-24-11
169-187-190	136-113-152	18-38-101

늠름한

92-31-28-11	10-4-2-0	97-73-24-11
23-99-123	230-236-240	18-38-101

성실한

35-61-97-29	38-27-31-9	97-73-24-11
118-59-10	144-144-133	18-38-101

야무진

97-73-24-11	7-5-8-0	66-24-36-8
18-38-101	237-236-226	82-131-124

이지적

97-73-24-11	38-27-31-9	10-4-2-0
18-38-101	144-144-133	230-236-240

날카로운

97-73-24-11	0-0-0-0	64-8-29-0
18-38-101	255-255-255	93-190-165

감(紺)색*(어두운 남색, navy blue)

감색은 검정에 비해 훨씬 유연한 느낌을 주며, 검정만큼 형식적이지 않으나 준형식적인 색으로 생활 속에서 자주 사용하고 있다. 검정, 회색과 배색을 하면 깔끔하면서도 성실한 인상을 준다. 이 색은 동서고금을 막론하고 사랑받고 있으며 빨강, 하양과 더불어 많이 애용되는 색이다.

118 •

95-76-32-24
19-29-77

PB / Dgr 7.5PB 2/4

시장별 사용 빈도

패션
인테리어
제품

격조높은		
55-49-98-47 61-51-10	27-25-46-8 171-157-110	95-76-32-24 19-29-77

품격있는		
95-76-32-24 19-29-77	25-33-38-8 175-142-119	44-65-96-55 64-32-7

튼튼한		
95-76-32-24 19-29-77	25-58-94-12 168-83-15	0-0-0-100 0-0-0

중후한		
95-76-32-24 19-29-77	35-61-97-29 118-59-10	64-49-56-51 46-47-42

단단한		
43-93-59-56 63-8-24	42-31-35-13 129-128-117	95-76-32-24 19-29-77

신사적		
48-35-40-20 107-107-98	20-14-17-2 199-198-187	95-76-32-24 19-29-77

전통적		
35-61-97-29 118-59-10	95-76-32-24 19-29-77	37-20-53-5 153-164-103

본격적인		
0-0-0-100 0-0-0	48-35-40-20 107-107-98	95-76-32-24 19-29-77

미드나이트블루(어두운 남색)

미드나이트블루를 포함한 남색은 승리를 상징하는 색으로 강인한 이미지를 나타낸다. 다른 어두운 톤인 탁색이나 회색과 배색을 하면 강한 이미지가 되어 안정감이나 격조 높은 느낌을 준다. 이 색을 가운데에 두고 회색톤과 세퍼레이션하면 긴장감이 있는 분위기가 된다. 어두운 색을 기본색으로 배색할 때 화사한 색을 악센트로 사용하면 좋다.

| 49-78-4-0 132-48-142 | | |

P / V 5P 3/10

시장별 사용 빈도

■	■	■		패션
■				인테리어
■				제품

황홀한

| 20-93-15-3 191-21-111 | 2-40-33-0 246-153-136 | 49-78-4-0 132-48-142 |

장식적

| 49-78-4-0 132-48-142 | 16-25-93-3 207-171-22 | 25-96-71-12 166-12-34 |

화사한

| 20-93-15-3 191-21-111 | 2-14-93-0 250-217-20 | 49-78-4-0 132-48-142 |

자주적

| 20-93-15-3 191-21-111 | 74-0-58-0 67-174-113 | 49-78-4-0 132-48-142 |

정열적

| 20-93-15-3 191-21-111 | 49-78-4-0 132-48-142 | 17-95-94-5 201-15-10 |

눈부신

| 5-44-8-0 237-142-182 | 64-0-29-0 93-190-165 | 49-78-4-0 132-48-142 |

섹시한

| 20-93-15-3 191-21-111 | 5-44-8-0 237-142-182 | 49-78-4-0 132-48-142 |

화려한

| 5-20-0-0 239-201-227 | 5-44-8-0 237-142-182 | 49-78-4-0 132-48-142 |

보라*(보라, purple)

색상 P의 V톤인 보라는 화려하고 요염하며 매력적인 색으로, 사람의 마음을 끌어당긴다. 이 색을 R이나 RP 등과 배색하면 정열적이고 호화스러운 이미지가 된다. 골드색과도 잘 어울리는 색으로, 톤을 조정하면 지나치게 호화스럽지 않고 화사해진다. 또 G, BG를 첨가하면 개성적인 분위기를 표현할 수 있다.

P / S 5P 4/10

시장별 사용 빈도

패션
인테리어
제품

요염한	매혹적
화려한	고풍의
섹시한	우아한
아름다운	고운

바이올렛 (선명한 보라, violet)

　S톤의 바이올렛은 V톤이 지닌 화사함은 없으나 요염한 느낌을 주는 매혹적인 색이다. P의 색상은 탁색화되면 점점 색이 고와진다. 이 색을 차가운 색과 배색하면 자색의 고귀한 이미지가 나타나며 전통적인 아름다운 색상을 볼 수 있다. 일반 RP나 R과 배색을 하면 아름답고 섹시하며 화려한 분위기를 연출할 수 있다.

• 121

23-43-0-0
193-134-192

P / B 5P 7/8

시장별 사용 빈도

패션
인테리어
제품

눈부신
23-43-0-0 193-134-192 | 2-14-85-0 250-217-37 | 23-70-16-3 186-70-132

아름다운
3-23-3-0 244-195-217 | 23-43-0-0 193-134-192 | 47-65-12-3 132-72-138

요염한
23-70-16-3 186-70-132 | 23-43-0-0 193-134-192 | 71-95-31-20 64-10-72

매혹적
23-43-0-0 193-134-192 | 23-70-16-3 186-70-132 | 67-98-19-6 85-7-97

섹시한
20-93-15-3 191-21-111 | 0-0-0-100 0-0-0 | 23-43-0-0 193-134-192

품위있는
23-43-0-0 193-134-192 | 20-14-17-2 199-198-187 | 24-7-0-0 194-216-233

화려한
23-43-0-0 193-134-192 | 5-20-0-0 239-201-227 | 47-65-12-3 132-72-138

맵시있는
5-20-0-0 239-201-227 | 23-43-0-0 193-134-192 | 46-29-18-5 131-142-158

연보라색 (연한 보라)

122 •

연보라색은 장미색과 같은 명랑한 느낌과 터키색과 같은 상쾌한 느낌은 없으나 화사하면서도 품위를 잃지 않는다. 연보라색의 꽃은 활짝 피면 말할 수 없이 우아하다. 다른 색과 배색할 때는 연보라색의 아름다움이 손실되지 않도록 부드러움을 중요시해야 한다. RP나 PB와는 잘 어울리며 밝은 톤의 따뜻한 색과 배색을 하면 행복하고 경쾌한 이미지를 자아낸다.

5-20-0-0
239-201-227

P / P 5P 8/4

시장별 사용 빈도

■				패션
■				인테리어
				제품

상냥한

3-30-5-0 243-178-205	3-16-14-0 245-212-200	5-20-0-0 239-201-227

우아한

3-30-5-0 243-178-205	4-11-0-0 244-224-239	5-20-0-0 239-201-227

여성의

11-38-13-2 219-149-173	5-20-0-0 239-201-227	3-16-14-0 245-212-200

화려한

23-70-16-3 186-70-132	5-20-0-0 239-201-227	47-65-12-3 132-72-138

황홀한

5-20-0-0 239-201-227	5-44-8-0 237-142-182	45-45-15-3 136-113-152

신선한

5-20-0-0 239-201-227	7-5-8-0 237-236-226	29-17-9-2 177-185-197

감미로운

2-40-30-0 246-153-136	3-16-14-0 245-212-200	5-20-0-0 239-201-227

서정적

5-20-0-0 239-201-227	10-4-2-0 230-236-240	21-20-9-2 196-184-197

라일락색*(연한 보라, lilac)

라일락색은 서정적인 멋이 있는 맑고 고운 색이다. 라일락 꽃이 산들바람에 살짝 흔들리면 은은한 향기가 나는 듯한 분위기를 자아낸다. 품위있고 부드러운 색으로 봄의 여성 패션에 잘 어울린다. 부드러운 배색을 하기 위해서는 유사 색상으로 배색을 해야 한다. 배색에 변화를 주고 싶으면 Vp톤이나 밝은 회색을 사용하면 좋다.

• 123

```
4-11-0-0
244-224-239
```

P / Vp 5P 9/2

시장별 사용 빈도

				패션
				인테리어
				제품

낭만적

| 4-11-0-0 244-224-239 | 3-5-23-0 247-239-190 | 14-0-2-0 219-241-242 |

정숙한

| 17-21-11-2 206-185-193 | 4-11-0-0 244-224-239 | 21-20-9-2 196-184-197 |

감미로운

| 2-25-53-0 248-190-105 | 4-11-0-0 244-224-239 | 3-23-3-0 244-195-217 |

섬세한

| 4-11-0-0 244-224-239 | 33-23-27-6 161-161-148 | 21-11-33-2 197-204-155 |

여성의

| 11-38-13-2 219-149-173 | 4-11-0-0 244-224-239 | 5-20-0-0 239-201-227 |

상냥한

| 4-11-0-0 244-224-239 | 7-5-8-0 237-236-226 | 14-0-2-0 219-241-242 |

서정적

| 32-15-13-2 169-187-190 | 4-11-0-0 244-224-239 | 21-20-9-2 196-184-197 |

동화의

| 17-0-6-0 212-239-231 | 4-11-0-0 244-224-239 | 29-17-9-2 177-185-197 |

미스티로즈 (흰 보라, misty rose)

미스티로즈는 상냥하고 낭만적이며 섬세한 이미지의 색이다. 차가운 색과 배색을 하면 동화적이고 서정적인 느낌을 준다. 따뜻한 색과 같이 사용하면 감미롭고 부드러운 분위기를 나타낸다. RP, PB의 유사 색상을 사용해서 톤 배색을 하면 여성스럽고 우아한 이미지가 된다. 섬세함, 정숙함을 표현할 때에는 대비감이 나타나지 않도록 한다.

21-20-9-2
196-184-197

P / Lgr 5P 7/2

시장별 사용 빈도

				패션
				인테리어
				제품

온아한

| 16-23-18-2 208-187-176 | 3-11-2-0 246-225-235 | 21-20-9-2 196-184-197 |

서정적

| 21-20-9-2 196-184-197 | 31-39-19-6 164-130-150 | 29-17-9-2 177-185-197 |

아취가 있는

| 3-11-2-0 246-225-235 | 21-20-9-2 196-184-197 | 31-39-19-6 164-130-150 |

미묘한

| 37-34-16-5 152-137-159 | 20-14-17-2 199-198-187 | 21-20-9-2 196-184-197 |

정숙한

| 17-21-11-2 206-185-193 | 37-34-16-5 152-137-159 | 21-20-9-2 196-184-197 |

사양하듯

| 21-20-9-2 196-184-197 | 7-5-8-0 237-236-226 | 20-14-17-2 199-198-187 |

섬세한

| 21-20-9-2 196-184-197 | 4-11-0-0 244-224-239 | 29-17-9-2 177-185-197 |

기품있는

| 21-20-9-2 196-184-197 | 10-4-2-0 230-236-240 | 46-29-18-5 131-142-158 |

스타라이트블루(밝은 회보라, starlight blue)

스타라이트블루는 Lgr톤으로 어렴풋이 자색을 느낄 수 있다. 그 미묘하고 섬세한 이미지를 살릴 수 있도록 배색 시 지나치게 강하지 않게 톤 배색을 해 주면 우아함과 세련된 멋이 만들어진다. 또 따뜻한 색상과 배색을 하면 온화한 이미지가 되고, 자색과 배색을 하면 우아해진다. 회색과도 배색하기가 쉬운 색으로 정숙한, 기품이 있는, 매혹적인 이미지를 느낄 수 있다.

• 125

여성의			우아한		
3-23-3-0 244-195-217	3-5-23-0 247-239-190	25-33-2-0 189-156-199	3-23-3-0 244-195-217	25-33-2-0 189-156-199	37-34-16-5 152-137-159

상냥한			매혹적		
11-38-13-2 219-149-173	4-11-0-0 244-224-239	25-33-2-0 189-156-199	67-98-19-6 85-7-97	5-20-0-0 239-201-227	25-33-2-0 189-156-199

화려한			청순한		
23-70-16-3 186-70-132	17-0-6-0 212-239-231	25-33-2-0 189-156-199	25-33-2-0 189-156-199	7-5-8-0 237-236-226	56-13-13-0 113-174-187

정서적			멋있는		
3-11-2-0 246-225-235	17-0-6-0 212-239-231	25-33-2-0 189-156-199	37-34-16-5 152-137-159	25-33-2-0 189-156-199	64-0-29-0 93-190-165

25-33-2-0
189-156-199

P/L 5P 6/6

시장별 사용 빈도

패션
인테리어
제품

진한라일락색 (흐린 보라, lilac)

라일락색이라는 색명의 범위는 매우 넓다. 진한라일락색은 낭만적이고 멋있는 색으로, 우아하고 정서적인 이미지를 느낄 수 있다. RP와 배색을 하면 색이 조화를 잘 이루어 상냥한 이미지가 되고 아름다운 분위기를 자아낸다. 색상이 강해지면 유쾌해지고 화려해지며, 차가운 색과 배색하면 청초한 분위기를 나타낸다.

37-34-16-5
152-137-159

P / Gr 5P 5/2

시장별 사용 빈도

▦				패션
▦	▦			인테리어
▦				제품

우아한
6-49-36-0 / 236-128-122
17-21-11-2 / 206-185-193
37-34-16-5 / 152-137-159

멋있는
17-21-11-2 / 206-185-193
37-34-16-5 / 152-137-159
32-15-13-2 / 169-187-190

정숙한
21-20-9-2 / 196-184-197
37-34-16-5 / 152-137-159
16-23-18-2 / 208-181-176

미묘한
16-17-29-4 / 205-191-156
37-34-16-5 / 152-137-159
29-17-9-2 / 177-185-197

맵시있는
27-51-24-9 / 167-103-127
37-34-16-5 / 152-137-159
33-23-27-6 / 161-161-148

세련된
10-4-2-0 / 230-236-240
33-23-27-6 / 161-161-148
37-34-16-5 / 152-137-159

낭만이 있는
37-34-16-5 / 152-137-159
25-33-2-0 / 189-156-199
20-14-17-2 / 199-198-187

고운
37-34-16-5 / 152-137-159
21-20-9-2 / 196-184-197
10-4-2-0 / 230-236-240

피죤 (회보라, pigeon)

피죤은 우아하면서 품위있는 색으로, 촉촉한 이미지를 느끼게 한다. 낭만적이고 고풍스런 미가 있으며, 사람들의 마음을 편안하게 해 준다. 자색의 색상이 포함되어 있는 회색은 세련된 멋을 느끼게 한다. 미묘한 뉘앙스를 가진 이 색은 문화적인 성숙함과 고상함을 느끼게 한다.

• 127

45-45-15-3
136-113-152

P / Dl　5P 4/5

시장별 사용 빈도

					패션
					인테리어
					제품

멋있는	매혹적

| 23-70-16-3 186-70-132 | 3-23-3-0 244-195-217 | 45-45-15-3 136-113-152 | 23-70-16-3 186-70-132 | 23-43-0-0 193-134-192 | 45-45-15-3 136-113-152 |

화려한	신성한

| 2-66-53-0 246-88-80 | 23-70-16-3 186-70-132 | 45-45-15-3 136-113-152 | 37-94-27-14 137-15-83 | 45-45-15-3 136-113-152 | 16-25-93-3 207-171-22 |

요염한	문화적

| 45-45-15-3 136-113-152 | 20-93-15-3 191-21-111 | 23-43-0-0 193-134-192 | 45-45-15-3 136-113-152 | 5-20-0-0 239-201-227 | 4-11-0-0 244-224-239 |

고상한	고운

| 4-11-0-0 244-224-239 | 11-38-13-2 219-149-173 | 45-45-15-3 136-113-152 | 45-45-15-3 136-113-152 | 56-13-13-0 113-174-187 | 29-17-9-2 177-185-197 |

더스티라일락(탁한 보라, dusty lilac)

더스티라일락과 같은 Dl톤의 색은 고상하고 매혹적인 느낌이 있다. 밝은 회색이나 푸른색 계통의 색과 배색을 하면 차분해지고 문화적인 분위기를 자아낸다. 검정이 들어가면 기품이 있고 귀중한 느낌을 주는 이미지가 된다. 탁색으로 가라앉는 듯한 이 색도 R이나 RP 같은 따뜻한 계통의 색과 배색을 하면 고운 이미지의 느낌을 준다.

128 •

62-94-10-2
100-15-116

P / Dp 5P 3/6

시장별 사용 빈도

패션
인테리어
제품

눈부신

| 20-93-15-3 191-21-111 | 2-14-93-0 250-217-20 | 62-94-10-2 100-15-116 |

요염한

| 23-70-16-3 186-70-132 | 62-94-10-2 100-15-116 | 27-51-24-9 167-103-127 |

매혹적

| 62-94-10-2 100-15-116 | 3-23-3-0 244-195-217 | 23-70-16-3 186-70-132 |

원숙한

| 25-96-71-12 166-12-34 | 27-51-24-9 167-103-127 | 62-94-10-2 100-15-116 |

호화로운

| 25-96-71-12 166-12-34 | 16-25-93-3 207-177-22 | 62-94-10-2 100-15-116 |

뛰어난

| 62-94-10-2 100-15-116 | 32-15-13-2 169-187-190 | 95-76-32-24 19-29-77 |

화려한

| 23-70-16-3 186-70-132 | 20-14-17-2 199-198-187 | 62-94-10-2 100-15-116 |

황홀케하는

| 20-93-15-3 191-21-111 | 56-13-13-0 113-174-187 | 62-94-10-2 100-15-116 |

포도색*(탁한 보라, grape)

 자색 색상에서 Dp톤은 색상이 강한 짙은 포도색이다. 이 색은 질감까지 느껴지는 고운 색이다. 따뜻한 색과 배색을 하면 원숙함과 때로는 요염한 아름다움도 표현할 수 있다. 화려함을 나타내려고 할 때에는 RP나 Y 색상과 배색한다. 골드(Y/S)를 사용하면 호화로운 이미지가 된다. 또한 차가운 색 계통의 Dgr톤이나 검정과 배색을 하면 깊이있는 고상함과 고급스러움을 표현할 수 있다.

• 129

원숙한

37-94-27-14 137-15-83	11-38-13-2 219-149-173	67-98-19-6 85-7-97

장식적

67-98-19-6 85-7-97	23-70-16-3 186-70-132	66-24-36-8 82-131-124

사치스러운

67-98-19-6 85-7-97	9-18-57-0 231-201-101	37-94-27-14 137-15-83

전통적

67-98-19-6 85-7-97	25-58-94-12 168-83-15	93-31-89-20 17-81-41

호화로운

45-95-33-24 107-12-67	29-30-98-11 161-138-14	67-98-19-6 85-7-97

너그러움

37-20-53-5 153-164-103	67-98-19-6 85-7-97	33-23-27-6 161-161-148

깊은 맛이 있는

23-33-27-5 185-148-143	67-98-19-6 85-7-97	24-43-61-9 176-119-72

장엄한

0-0-0-100 0-0-0	67-98-19-6 85-7-97	46-29-18-5 131-142-158

67-98-19-6
85-7-97

P / Dk 5P 2/8

시장별 사용 빈도

패션
인테리어
제품

진보라*(진한 보라)

130 •

　진보라는 강한 자색으로 우아함과 품위는 약간 떨어지나 전통적인 원숙미를 지니고 있다. 어느 색과 배색을 해도 강해지므로 충실한 느낌을 준다. 차가운 색과 배색을 할 때, 특히 검정과 배색을 하면 장엄한 분위기를 나타낸다. 약간 밝은 배색에서는 순수한 이미지가 느껴진다.

71-95-31-20
64-10-72

P / Dgr　5P 2/4

시장별 사용 빈도

패션
인테리어
제품

요염한			품격있는		
71-95-31-20 64-10-72	23-43-0-0 193-134-192	23-70-16-3 186-70-132	71-95-31-20 64-10-72	27-25-46-8 171-157-110	96-46-40-38 11-52-69

깊은 맛이 있는			듬직한		
27-51-24-9 167-103-127	71-95-31-20 64-10-72	62-34-99-20 78-96-20	64-49-56-51 46-47-42	35-61-97-29 118-59-10	71-95-31-20 64-10-72

튼튼한			현대적		
71-95-31-20 64-10-72	27-25-46-8 171-157-110	44-65-96-55 64-32-7	66-24-36-8 82-131-124	0-0-0-0 255-255-255	71-95-31-20 64-10-72

합리적			늠름한		
20-14-17-2 199-198-187	48-27-6-0 134-153-186	71-95-31-20 64-10-72	71-95-31-20 64-10-72	0-0-0-0 255-255-255	46-29-18-5 131-142-158

더스키바이올렛 (어두운 보라, dusky violet)

　더스키바이올렛은 Dgr톤이며 은은하면서도 요염한 빛을 느끼게 한다. 감색에서 찾아볼 수 있는 스포티한 느낌은 전혀 없다. 튼튼해 보이나 무언가 수수께끼 같은 미묘한 분위기가 있다. 요염함과 엄숙함 속에 신비감이 생기는 것은 자색의 느낌 때문이다. 차고 강한 색과 배색을 하면 품격있는 이미지가 되고, 찬 색 계통의 Dl톤과 하양으로 분리시키면 현대적인 느낌을 표현할 수 있다. 이 색은 품위있는 어두운 색으로 폭넓은 연출이 가능하다.

• 131

20-93-15-3
191-21-111

RP / V 7.5RP 3/10

시장별 사용 빈도

				패션
				인테리어
				제품

섹시한

20-93-15-3 191-21-111	2-40-33-0 246-153-136	62-94-10-2 100-15-116

황홀케하는

20-93-15-3 191-21-111	9-18-57-0 231-201-101	62-94-10-2 100-15-116

정열적

20-93-15-3 191-21-111	5-37-94-0 242-157-17	49-78-4-0 132-48-142

눈부신

16-25-93-3 207-171-22	20-93-15-3 191-21-111	62-94-10-2 100-15-116

격렬한

31-2-96-0 176-214-27	20-93-15-3 191-21-111	0-0-0-100 0-0-0

북적거리는

20-93-15-3 191-21-111	2-14-93-0 250-217-220	93-27-24-7 23-110-136

선명한

20-93-15-3 191-21-111	93-4-87-0 21-141-69	49-78-4-0 132-48-142

화사한

20-93-15-3 191-21-111	49-78-4-0 132-48-142	2-14-93-0 250-217-220

자주*(자주, red purple)

자주는 핑크계의 살결에 잘 맞는 색이기 때문에 서구에서 일상생활에 익숙한 색이다. 이 색은 주홍색에 비해서 정감이 있는 색으로 격렬하고 정열적인 색조는 아름다우면서 자극적이다. 자주색의 드레스는 화려하고 매혹적이며 섹시하고 멀리서도 주목받는다. 화사한 톤끼리 배색을 하면 색상이 선명해져서 눈부시고 화려하다.

132 •

23-70-16-3
186-70-132

RP / S　5RP 4/10

시장별 사용 빈도

패션
인테리어
제품

매혹적

| 23-70-16-3 | 5-44-8-0 | 47-65-12-3 |
| 186-70-132 | 237-142-182 | 132-72-138 |

화려한

| 23-70-16-3 | 3-23-3-0 | 45-45-15-3 |
| 186-70-132 | 244-195-217 | 136-113-152 |

익살스러운

| 23-70-16-3 | 2-14-93-0 | 49-78-4-0 |
| 186-70-132 | 250-217-20 | 132-48-142 |

요염한

| 20-93-15-3 | 62-94-10-2 | 23-70-16-3 |
| 191-21-111 | 100-15-116 | 186-70-132 |

반들반들한

| 5-44-8-0 | 49-78-4-0 | 23-70-16-3 |
| 237-142-182 | 132-48-142 | 186-70-132 |

이상한

| 23-70-16-3 | 39-0-34-0 | 47-65-12-3 |
| 186-70-132 | 156-215-161 | 132-72-138 |

아름다운

| 17-21-11-2 | 25-33-2-0 | 23-70-16-3 |
| 206-185-193 | 189-156-199 | 186-70-132 |

풍요로운

| 45-45-15-3 | 23-70-16-3 | 92-31-28-11 |
| 136-113-152 | 186-70-132 | 23-99-123 |

매화색 (선명한 자주)

　적자색이 흐려진 매화색은 요염하면서도 묘한 매력을 주는 색이다. 요염함과 화려함을 연출하려면 RP와 P의 색상을 사용하면 된다. 또 장식적이며 정성들인 느낌을 주고 싶으면 G, BG, B 등 반대 색상을 사용하면 된다. 이 색의 톤은 충실감은 있으나 약간 짙은 맛이 나는 색이기 때문에 톤 배색을 잘하지 않으면 멋있는 배색이 되기 쉽지 않다. 밝은 회색이나 부드러운 색으로 나누어 배색하면 효과적이다.

• 133

기쁜			
5-44-8-0 237-142-182	4-11-0-0 244-224-239	17-95-94-5 201-15-10	

즐거운		
28-0-91-0 184-222-36	5-44-8-0 237-142-182	81-42-17-5 51-97-141

유쾌한		
5-44-8-0 237-142-182	2-34-82-0 249-187-39	31-2-96-0 176-214-27

섹시한		
5-44-8-0 237-142-182	64-49-56-51 46-47-42	23-43-0-0 193-134-192

황홀한		
5-20-0-0 239-201-227	5-44-8-0 237-142-182	45-45-15-3 136-113-152

어린이다운		
5-44-8-0 237-142-182	3-9-50-0 246-229-121	42-0-4-0 149-215-223

예쁜		
5-44-8-0 237-142-182	3-5-23-0 247-239-190	47-17-2-0 136-175-207

눈부신		
5-44-8-0 237-142-182	64-0-29-0 93-190-165	49-78-4-0 132-48-142

5-44-8-0
237-142-182

RP / B 5RP 7/8

시장별 사용 빈도

패션
인테리어
제품

로즈핑크 (분홍, rose pink)

로즈핑크는 귀엽고 유쾌한 색으로 감미롭고 즐거우며 율동적인 느낌을 준다. B톤이기 때문에 밝아 파랑과도 잘 어울린다. 플라스틱 같은 광택이 있으며 투명감이 있는 소재에도 잘 쓰인다. 또한 유머러스하고 명랑한 이미지도 지니고 있는 색으로 어린이다운 인상을 준다. 그러나 자색계와 배색을 하면 아름답고 어른스러운 분위기도 연출할 수 있다.

134 •

3-23-3-0
244-195-217

RP / P 10RP 8/6

시장별 사용 빈도

			패션
			인테리어
			제품

예쁜

3-23-3-0 244-195-217	0-0-0-0 255-255-255	3-9-50-0 246-229-121

상냥한

3-23-3-0 244-195-217	3-11-2-0 246-225-235	34-10-16-0 168-200-191

여성적

3-16-14-0 245-212-200	3-23-3-0 244-195-217	4-11-0-0 244-224-239

아름다운

23-43-0-0 193-134-192	3-23-3-0 244-195-217	20-70-16-3 186-70-132

감미로운

3-23-3-0 244-195-217	3-16-14-0 245-212-200	5-20-0-0 239-201-227

순진한

3-23-3-0 244-195-217	15-0-16-0 217-240-208	3-16-14-0 245-212-200

가련한

3-23-3-0 244-195-217	3-16-32-0 246-212-158	17-0-6-0 212-239-231

동화의

3-23-3-0 244-195-217	3-5-23-0 247-239-190	14-0-2-0 219-241-242

연분홍*(연한 분홍)

　RP/P는 서구풍의 색상이다. R/P와 비교하면 이 RP/P의 핑크는 약간 차가운 색상이다. 연분홍은 감미롭고 상냥한 이미지를 가지고 있으며, Y나 R의 Vp나 P톤과 배색을 하면 싱싱하고 낭만적인 이미지가 된다. 부드럽게 배색을 하면 가련한 여성의 이미지가 되고, 약간 강하게 배색을 하면 아름답고 우아한 이미지가 된다.

• 135

3-11-2-0
246-225-235

RP / Vp 5RP 9/2

시장별 사용 빈도

				패션
				인테리어
				제품

여성적

2-40-33-0	3-11-2-0	3-23-3-0
246-153-136	246-225-235	244-195-217

촉감이 좋은

3-16-32-0	16-23-18-2	3-11-2-0
246-212-158	208-181-176	246-225-235

싱싱한

3-23-3-0	3-11-2-0	3-5-23-0
244-195-217	246-225-235	247-239-190

온화한

6-49-36-0	3-11-2-0	21-20-9-2
236-128-122	246-225-235	196-184-197

세심한

23-33-27-5	16-23-18-2	3-11-2-0
185-148-143	208-181-176	246-225-235

낭만적

3-11-2-0	0-0-0-0	10-4-2-0
246-225-235	255-255-255	230-236-240

유연한

3-11-2-0	0-0-0-0	15-0-16-0
246-225-235	255-255-255	217-240-208

가련한

3-11-2-0	17-0-6-0	25-33-2-0
246-225-235	212-239-231	189-156-199

체리로즈 (흰 분홍, cherry rose)

136 •

체리로즈는 상냥하고 낭만적이며 꿈 같은 분위기를 전해준다. 따뜻한 색과 배색을 하면 온화하고 부드러운 감촉의 느낌을 표현할 수 있다. 봄과 같은 싱싱하고 순수한 정서를 느끼게 하는 색으로 하양과 분리 배색하면 낭만적, 유연한 느낌을 더해준다. 이 파스텔 색상은 귀엽기 때문에 어린이 용품, 팬시 용품, 문구에 많이 쓰인다.

17-21-11-2
206-185-193

RP / Lgr 5RP 7.5/2

시장별 사용 빈도

■■				패션
■■	■			인테리어
				제품

순한
16-22-26-3
206-181-159
3-5-23-0
247-239-190
17-21-11-2
206-185-193

섬세한
4-11-0-0
244-224-239
17-21-11-2
206-185-193
5-20-0-0
239-201-227

정숙한
17-21-11-2
206-185-193
4-11-0-0
244-224-239
32-15-13-2
169-187-190

맵시있는
4-11-0-0
244-224-239
17-21-11-2
206-185-193
37-34-16-5
152-137-159

정서적
17-21-11-2
206-185-193
6-49-36-0
236-128-122
25-33-39-8
175-142-119

우아한
17-21-11-2
206-185-193
7-5-8-0
237-236-226
25-33-2-0
189-156-199

여성의
17-21-11-2
206-185-193
3-16-32-0
246-212-158
5-20-0-0
239-201-227

연한
3-16-32-0
246-212-158
29-17-9-2
177-185-197
17-21-11-2
206-185-193

로즈미스트 (밝은 회분홍, rose mist)

로즈미스트는 정숙하고 맵시있으며 온화한 느낌을 준다. Lgr, Gr이나 Vp톤과 맞추면 기분
좋은 톤 배색이 되고 품위있고 우아하며 섬세한 이미지가 된다. 화려하지 않도록 온화한 색으
로 배색하면 우아한 이미지가 된다. 특히 여성에게 사랑받는 색으로 정서적이고 아름다운 색
이며, 남성의 넥타이 등에 사용해도 좋다.

• 137

11-39-13-2
219-148-172

RP / L 5RP 7/4

시장별 사용 빈도

패션			
인테리어			
제품			

귀여운

11-39-13-2 219-148-172	0-0-0-0 255-255-255	2-25-53-2 248-190-105

매혹적

11-39-13-2 219-148-172	3-11-2-0 246-225-235	25-33-2-0 189-156-199

그리운

25-33-38-8 175-142-119	45-23-72-7 130-136-66	11-39-13-2 219-148-172

요염한

27-51-24-9 167-103-127	11-39-13-2 219-148-172	45-45-15-3 136-113-152

아름다운

11-39-13-2 219-148-172	5-20-0-0 239-201-227	23-70-16-3 186-70-132

여성의

11-39-13-2 219-148-172	5-20-0-0 239-201-227	3-11-2-0 246-225-235

상냥한

11-39-13-2 219-148-172	3-11-2-0 246-225-235	25-33-2-0 189-156-199

우아한

11-39-13-2 219-148-172	16-23-18-2 208-181-176	25-33-2-0 189-156-199

난초색 (밝은 자주)

L톤은 우아한 이미지를 지니고 있다. 그중에서도 RP의 따뜻한 색은 우아한 아름다움을 지니고 있다. 난초색에서는 귀엽고 상냥한 분위기를 느낄 수 있다. 같은 계열의 Vp나 P톤으로 처리하면 매혹적이고 여성적인 느낌을 전달해 주고, Gr톤이 들어가면 촉촉한 정감을 나타낸다. 이 색은 톤 배색이 효과적이다. 인공적인 도시 공간에서는 부드럽고 밝은 인상의 난초색이 마음을 달래주고 느긋한 시간의 여유를 준다.

138 •

31-39-19-6
164-130-150

RP / Gr 5RP 5/2

시장별 사용 빈도

패션
인테리어
제품

상냥한			정서적		
3-16-32-0 246-212-158	6-49-36-0 236-128-122	31-39-19-6 164-130-150	23-33-27-5 185-148-143	17-21-11-2 206-185-193	31-39-19-6 164-130-150

우아한			고풍의		
17-21-11-2 206-185-193	11-38-13-2 219-149-173	31-39-19-6 164-130-150	25-33-38-8 175-142-119	40-40-98-26 113-92-13	31-39-19-6 164-130-150

요염한			운치있는		
21-90-87-8 184-22-18	31-39-19-6 164-130-150	45-45-15-3 136-113-152	4-11-0-0 244-224-239	25-33-2-0 189-156-199	31-39-19-6 164-130-150

맵시있는			미묘한		
43-93-59-56 63-8-24	33-23-27-6 161-161-148	31-39-19-6 164-130-150	31-39-19-6 164-130-150	21-20-9-2 196-184-197	20-14-17-2 199-198-187

오키드그레이 (회자주, orchid gray)

오키드그레이의 Gr톤은 Vp와 Lgr톤에 비해 상당히 강한 이미지를 느끼게 하며, 고풍스럽고 고전적인 이미지를 전달해 준다. 이 색은 은은함과 섬세하고 미묘한 뉘앙스가 있기 때문에 특별한 맵시를 표현할 수 있다. 또한 핑크빛이 있는 회색으로, 인테리어에서는 다른 색을 받쳐주는 색으로 사용된다. 간소하고 차분한 이미지와 깊은 정감을 자아내는 오키드그레이는 탁색끼리 배색하는 것이 좋다.

• 139

27-51-24-9
167-103-127

RP / Dl 5RP 5/5

시장별 사용 빈도

■■	■■			패션
■■	■■			인테리어
■■				제품

풍요로운
27-51-24-9 / 167-103-127
25-96-71-12 / 166-12-34
13-45-93-3 / 215-128-18

고전의
27-51-24-9 / 167-103-127
37-20-53-5 / 153-164-103
43-93-59-56 / 63-8-24

요염한
27-51-24-9 / 167-103-127
11-38-13-2 / 219-149-173
45-45-15-3 / 136-113-152

사치스러운
62-94-10-2 / 100-15-116
16-25-93-3 / 207-171-22
27-51-24-9 / 167-103-127

원숙한
37-94-27-14 / 137-15-83
21-90-87-8 / 184-22-18
27-51-24-9 / 167-103-127

정숙한
27-51-24-9 / 167-103-127
7-5-8-0 / 237-236-226
21-20-9-2 / 196-184-197

맵시있는
27-51-24-9 / 167-103-127
37-34-16-5 / 152-137-159
17-21-11-2 / 206-185-193

공든
93-36-56-27 / 15-71-69
27-51-24-9 / 167-103-127
32-31-68-13 / 150-132-64

팔레바이올렛레드 (회자주, palevioletred)

RP의 Dl톤인 팔레바이올렛레드는 Gr톤보다 색상이 강해서 요염하고 성숙한 느낌을 준다. 색상 P와 비교하면 붉은 느낌이 있기 때문에 원숙미를 나타낸다. 이 색은 깊은 맛이 있어 포장 시 골드와 배색을 하면 효과적이다. 유사 색상과 배색을 하면 맵시있고 아름다운 이미지가 된다. 세퍼레이션해서 배색하면 강한 느낌을 주기 때문에 요염한 이미지가 강조된다.

140 •

RP / Dp 10RP 2/8

시장별 사용 빈도

패션
인테리어
제품

풍요로운

| 37-94-27-14 137-15-83 | 16-25-93-3 207-171-22 | 21-90-87-8 184-22-18 |

요염한

| 37-94-27-14 137-15-83 | 23-70-16-3 186-70-132 | 62-94-10-2 100-15-116 |

짙은

| 37-94-27-14 137-15-83 | 13-45-93-3 215-128-18 | 35-61-97-29 118-59-10 |

정성스러운

| 37-94-27-14 137-15-83 | 24-43-61-9 176-119-72 | 0-0-0-100 0-0-0 |

고전의

| 37-94-27-14 137-15-83 | 25-33-38-8 175-142-119 | 44-65-96-55 64-32-7 |

장식적

| 37-94-27-14 137-15-83 | 66-24-36-8 82-131-124 | 29-30-98-11 161-138-14 |

사치스러운

| 37-94-27-14 137-15-83 | 16-25-93-3 207-171-22 | 67-98-19-6 85-7-97 |

원숙한

| 37-94-27-14 137-15-83 | 24-43-61-9 176-119-72 | 47-65-12-3 132-72-138 |

포도주색* (진한 적자색, wine)

프랑스의 보르도에서는 상점의 외부에 포도주색을 사용하고 있어 포도주의 산지다움을 보여주고 있다. 이 색은 풍토의 풍요로운 혜택을 상징하며, Dl보다 감칠맛이 있고 깊이도 있어 숙성한 느낌을 준다. 결실의 가을이 연상되는 이 색은 니트나 스웨터에도 잘 어울린다. 골드 계와 배색을 하면 사치스럽고 호화로운 이미지가 된다. 또한 BG 등의 어두운 색상과 배색을 하면 장식적이며 공들인 느낌을 준다.

• 141

45-95-33-24
107-12-67

RP / Dk 5RP 3/6

시장별 사용 빈도

				패션
				인테리어
				제품

충실한

45-95-33-24 107-12-67	32-31-68-13 150-132-64	16-25-93-3 207-171-22

고대의

45-95-33-24 107-12-67	32-31-68-13 150-132-64	25-58-94-12 168-83-15

윤택한

45-95-33-24 107-12-67	13-45-93-3 215-128-18	37-94-27-14 137-15-83

장엄한

45-95-33-24 107-12-67	45-29-18-5 131-142-158	0-0-0-100 0-0-0

힘센

45-95-33-24 107-12-67	25-96-71-12 166-12-34	0-0-0-100 0-0-0

깊은 맛이 있는

55-49-98-47 61-51-10	32-31-68-13 150-132-64	45-95-33-24 107-12-67

원숙한

35-61-97-29 118-59-10	25-49-43-12 166-103-95	45-95-33-24 107-12-67

고전의

45-95-33-24 107-12-67	32-31-68-13 150-132-64	62-34-99-20 78-96-20

짙은포도주색 (진한 적자색, red wine)

142 •

Dk톤은 Dp톤보다 깊은 맛이 나기 때문에 더욱 강한 인상을 준다. 충실하고 장엄한 분위기도 짙은포도주색에서 찾아볼 수 있다. 남색(PB/Dk)에는 견실함, 고지식함의 느낌이 있으나 짙은포도주색에는 깊이있는 아름다움이 있다. 따뜻한 색상과 배색을 하면 원숙하고 전통적이며 고전적인 느낌을 준다. 강한 색조를 살리기 위해서 재질감도 고려하여 배색을 한다.

48-95-38-35
87-10-53

RP / Dgr 5RP 2/2

시장별 사용 빈도

패션
인테리어
제품

호화로운

| 21-90-87-8 184-22-18 | 16-25-93-3 207-171-22 | 48-95-38-35 87-10-53 |

본격적

| 48-95-38-35 87-10-53 | 42-30-35-13 129-130-118 | 43-93-59-56 63-8-24 |

고대의

| 45-95-33-24 107-12-67 | 27-25-66-8 171-157-110 | 48-95-38-35 87-10-53 |

튼튼한

| 48-95-38-35 87-10-53 | 40-40-98-26 113-92-13 | 0-0-0-100 0-0-0 |

중후한

| 48-95-38-35 87-10-53 | 35-61-97-29 118-59-10 | 96-39-91-38 9-54-28 |

견실한

| 48-95-38-35 87-10-53 | 42-31-35-13 129-128-117 | 95-39-35-25 16-72-92 |

장엄한

| 48-95-38-35 87-10-53 | 38-27-31-9 144-144-133 | 71-95-31-20 64-10-72 |

듬직한

| 48-95-38-35 87-10-53 | 48-35-40-20 107-107-98 | 95-76-32-24 19-29-77 |

토프브라운 (어두운 자주, taupe brown)

색상 RP에서도 Dgr톤이 되면 색상이 억제되기 때문에 어두움이 강조되어 중후함, 안정감이 증가한다. 밤에 불빛 아래서 보면 장엄한 분위기를 느끼게 한다. 토프브라운은 성숙한 이미지가 강하기 때문에 매력적인 멋을 연출할 수 있다. 또한 격조 높은 이미지이기 때문에 고급스러운 분위기를 느끼게 한다.

• 143

| 0-0-0-0 |
| 255-255-255 |

N 9.5

시장별 사용 빈도

				패션
				인테리어
				제품

낭만적

| 3-11-2-0 | 0-0-0-0 | 15-0-16-0 |
| 246-225-235 | 255-255-255 | 217-240-208 |

빠른

| 2-14-93-0 | 0-0-0-0 | 42-0-4-0 |
| 250-217-20 | 255-255-255 | 149-215-223 |

생기발랄한

| 3-9-50-0 | 0-0-0-0 | 74-0-58-0 |
| 246-229-121 | 255-255-255 | 67-174-113 |

신선한

| 28-0-91-0 | 0-0-0-0 | 65-4-6-0 |
| 184-222-36 | 255-255-255 | 90-185-204 |

스포티한

| 17-95-94-5 | 0-0-0-0 | 95-67-18-6 |
| 201-15-10 | 255-255-255 | 24-50-118 |

말끔한

| 42-0-4-0 | 0-0-0-0 | 47-17-2-0 |
| 149-215-223 | 255-255-255 | 136-175-207 |

밝은

| 41-0-17-0 | 0-0-0-0 | 42-0-4-0 |
| 151-214-196 | 255-255-255 | 149-215-223 |

맑은

| 64-0-29-0 | 0-0-0-0 | 0-0-0-100 |
| 93-190-165 | 255-255-255 | 0-0-0 |

흰색*(하양, white)

흰색은 밝고 맑은 색이다. 흰색을 사용하면 상쾌하고 청결해진다. 흰색의 개성을 잘 살리면 부드러운 배색을 만들기 쉽다. 빨강, 흰색, 파랑의 3색 배색은 스포티한 이미지가 있으며, 노랑, 흰색, 파랑의 3색 배색은 빠른 속도감을 준다. 검정과 남색을 배합하면 차고 강한 이미지를 표현할 수 있다. 하지만 흰색은 맑은 색이기 때문에 탁색의 우아함을 나타내기는 어렵다.

144 •

7-5-9-0
237-236-223

N 9.25

시장별 사용 빈도

패션
인테리어
제품

세심한				조용한		
7-5-9-0 237-236-223	3-16-14-0 245-212-200	17-21-11-2 206-185-193		7-5-9-0 237-236-223	29-17-9-2 177-185-197	49-22-22-5 124-153-156

사양하듯				냉정한		
23-33-27-5 185-148-143	21-20-9-2 196-184-197	7-5-9-0 237-236-223		46-29-18-5 131-142-158	7-5-9-0 237-236-223	92-31-28-11 23-99-123

정숙한				세련된		
37-34-16-5 152-137-159	17-21-11-2 206-185-193	7-5-9-0 237-236-223		32-15-13-2 169-187-190	7-5-9-0 237-236-223	29-17-9-2 177-185-197

청초한				지적인		
5-20-0-0 239-201-227	7-5-9-0 237-236-223	24-7-0-0 194-216-233		96-73-24-11 20-39-101	7-5-9-0 237-236-223	46-29-18-5 131-142-158

흰눈색*(하양, white snow)

하양에 검정이 아주 약하게 들어가면 맑은 느낌이 없어져 이미지가 변한다. 이 색은 아주 밝은 회색이기 때문에 Vp와 P톤과도 잘 어울리고 청초한 인상을 준다. R, RP, P의 탁색과 배색을 하면 정숙하고 품위있는 세련된 느낌을 준다. 특히 차가운 톤 배색에 흰눈색을 많이 사용하는데 지적이고 섬세한 뉘앙스가 함축되어 있다.

• 145

| 20-14-17-2 |
| 199-198-187 |

N 8.5

시장별 사용 빈도

				패션
				인테리어
				제품

매력있는

| 25-33-38-8 175-142-119 | 20-14-17-2 199-198-187 | 46-29-18-5 131-142-158 |

수수한

| 25-33-38-8 175-142-119 | 20-14-17-2 199-198-187 | 29-17-9-2 177-185-197 |

검소한

| 25-33-38-8 175-142-119 | 20-14-17-2 199-198-187 | 27-25-46-8 171-157-110 |

합리적

| 20-14-17-2 199-198-187 | 81-42-17-5 51-97-141 | 96-73-24-11 20-39-101 |

고상한

| 20-14-17-2 199-198-187 | 49-22-22-5 124-153-156 | 65-26-24-7 85-131-143 |

조용한

| 20-14-17-2 199-198-187 | 49-22-22-5 124-153-156 | 96-73-24-11 20-39-101 |

품위있는

| 37-34-16-5 152-137-159 | 20-14-17-2 199-198-187 | 48-27-8-0 134-153-186 |

이지적

| 96-73-24-11 20-39-101 | 20-14-17-2 199-198-187 | 48-20-26-5 127-157-151 |

은회색*(밝은 회색, silver gray)

N8.5는 N9.25와 거의 다르지 않는 이미지 패턴을 보이나 부드러운에서 딱딱한까지의 배색을 관찰할 필요가 있다. 이 색은 맑은 색과 배색하기 어려우며 멋있는 탁색과의 배색이 효과적이다. 또한 차가운 색과 배색을 해야 효과를 볼 수 있다. 이 색의 강한 이미지는 이성이나 합리성 등 현대적인 감각을 표현하기에 좋다. 회색의 효과는 명도의 차이로 변화한다는 것에 주의해야 한다.

N 7

33-23-27-6
161-161-148

시장별 사용 빈도

패션
인테리어
제품

분위기 있는

| 33-23-27-6 161-161-148 | 37-34-16-5 152-137-159 | 17-21-11-2 206-185-193 |

매력있는

| 37-34-16-5 152-137-159 | 33-23-27-6 161-161-148 | 49-22-22-5 124-153-156 |

소박한

| 9-18-57-0 231-201-101 | 27-25-46-8 171-157-110 | 33-23-27-6 161-161-148 |

은근히 멋있는

| 35-61-97-29 118-59-10 | 33-23-27-6 161-161-148 | 32-31-48-13 150-132-64 |

검소한

| 27-25-46-8 171-157-110 | 33-23-27-6 161-161-148 | 37-20-53-5 153-164-103 |

아무렇지 않은

| 34-10-16-0 168-200-191 | 7-5-8-0 237-236-226 | 33-23-27-6 161-161-148 |

미묘한

| 33-23-27-6 161-161-148 | 29-17-9-2 177-185-197 | 46-29-18-5 131-142-158 |

성실한

| 95-76-32-24 19-29-77 | 33-23-27-6 161-161-148 | 95-67-18-6 24-50-118 |

실버그레이 (밝은 회색, silver gray)

실버그레이는 겨울의 흐린 하늘 아래에 잠시 멈춰선 느낌의 색이다. 물기를 잃은 마르고 건조한 느낌이며, N8.5보다는 수수한 분위기이다. 이 무채색의 멋은 평온함, 소박함, 미묘한 분위기를 깊이 느끼게 한다. 따뜻한 색과 배색을 하면 매력적인 분위기를 느끼게 되고, 차가운 색과 배색을 하면 기계적인 느낌을 받게 된다.

• 147

38-27-31-9
144-144-133

N 6

시장별 사용 빈도

				패션	
				인테리어	
				제품	

소박한

37-20-53-5 153-164-103	16-17-29-4 205-191-156	38-27-31-9 144-144-133

겸손한

38-27-31-9 144-144-133	33-23-27-6 161-161-148	27-25-46-8 171-157-110

촌스러운

32-31-68-13 150-132-64	38-27-31-9 144-144-133	27-25-46-8 171-157-110

정식의

35-61-97-29 118-59-10	38-27-31-9 144-144-133	95-67-18-6 24-50-118

특출한

38-27-31-9 144-144-133	37-20-53-5 153-164-103	43-93-59-56 63-8-24

이지적인

10-4-2-0 230-236-240	38-27-31-9 144-144-133	96-73-24-11 20-39-101

은은한 멋

25-33-38-8 175-142-119	38-27-31-9 144-144-133	20-14-17-2 199-198-187

늠름한

70-45-100-43 44-54-12	38-27-31-9 144-144-133	65-26-24-7 95-131-143

시멘트색[*](회색, cement)

시멘트색은 소박한 세계와 검소한 이미지가 있지만 섬세한 이미지도 남아 있다. YR, Y, GY의 수수한 Gr과 Dl톤을 배색하면 미묘한 톤의 느낌을 주고, 차분하고 은은한 멋이 조용함과 함께 더해진다. 이 색은 다른 색을 강조해 주고 이지적인 이미지와 늠름함을 표현한다.

42-31-35-13
129-128-117

N 5

시장별 사용 빈도

패션
인테리어
제품

수수한			단단한		
37-20-53-5 153-164-103	33-23-27-6 161-161-148	42-31-35-13 129-128-117	55-49-98-47 61-51-10	42-31-35-13 129-128-117	64-49-56-51 46-47-42

장엄한			남자다운		
67-98-19-6 85-7-97	42-31-35-13 129-128-117	64-49-56-51 46-47-42	44-65-96-55 64-32-7	42-31-35-13 129-128-117	95-39-35-25 16-72-97

견실한			성실한		
42-31-35-13 129-128-117	35-61-97-29 118-59-10	95-76-32-24 19-29-77	95-39-35-25 16-72-92	7-5-8-0 237-236-226	42-31-35-13 129-128-117

매력있는			치밀한		
48-20-26-5 127-157-151	7-5-8-0 237-236-226	42-31-35-13 129-128-117	95-67-18-6 24-50-118	42-31-35-13 129-128-117	0-0-0-100 0-0-0

회색*(회색, gray)

N5가 되면 이미지 패턴은 차가운, 딱딱한으로 집약된다. 이 색은 북극의 겨울 전경을 떠올리게 하고, 차분하며 수수한 색이다. 차가운 색상과 배색을 하면 치밀하고 성실한 인상이 강해진다. 또한 악센트를 주는 색상을 잘 선택하면 매력있고 멋진 배색을 연출할 수 있다. 단, 채도가 높은 색과 배색을 하면 촌스럽게 보이기 때문에 주의해야 한다.

• 149

48-35-40-20
107-107-98

N 4.25

시장별 사용 빈도

				패션
				인테리어
				제품

촌스러운

20-14-17-2 199-198-187	37-20-53-5 153-164-103	48-35-40-20 107-107-98

치밀한

96-39-91-38 9-54-28	48-35-40-20 107-107-98	29-17-9-2 177-185-197

공든

48-35-40-20 107-107-98	25-33-38-8 175-142-119	55-49-98-47 61-51-10

품격있는

43-93-59-56 63-8-24	48-35-40-20 107-107-98	95-76-32-24 19-29-77

듬직한

43-93-59-56 63-8-24	48-35-40-20 107-107-98	0-0-0-100 0-0-0

도회적

37-34-16-5 152-137-159	32-15-13-2 169-187-190	48-35-40-20 107-107-98

매력있는

31-39-19-6 164-130-150	21-20-9-2 196-184-197	48-35-40-20 107-107-98

정식의

48-35-40-20 107-107-98	7-5-8-0 237-236-226	95-76-32-24 19-29-77

쥐색* (어두운 회색)

150 •

　밝은 회색은 부드럽고 우아해서 프랑스인들이 좋아한다. 어두운 회색은 단단하고 무게감이 있어 보여 독일인들이 좋아한다. 파리와 베를린의 건물을 보면 이들 나라 사람들이 좋아하는 색상을 찾아볼 수 있다. 이처럼 돌이나 흙의 색도 풍토의 감각을 간직하고 있다. N4.25부터 어두운 회색이라고 부르며, 치밀한 인상과 품격을 나타낸다.

	56-42-47-33 76-76-70		

N 3

시장별 사용 빈도

패션
인테리어
제품

고상한

56-42-47-33 76-76-70	49-22-22-5 124-153-156	32-15-13-2 169-187-190

조심스러운

29-17-9-2 177-185-197	46-29-18-5 131-142-158	56-42-47-33 76-76-70

차분한 멋

56-42-47-33 76-76-70	70-45-100-43 44-54-12	40-40-98-26 113-92-13

견실한

96-73-24-11 20-39-101	27-25-46-8 171-157-110	56-42-47-33 76-76-70

엄숙한

0-0-0-100 0-0-0	56-42-47-33 76-76-70	67-98-19-6 85-7-97

합리적

38-27-31-9 144-144-133	32-15-13-2 169-187-190	56-42-47-33 76-76-70

치밀한

42-31-35-13 129-128-117	29-17-9-2 177-185-197	56-42-47-33 76-76-70

문화적

65-26-24-7 85-131-143	38-27-31-9 144-144-133	56-42-47-33 76-76-70

스모크그레이 (어두운 회색, smoke gray)

N3를 사용한 배색은 차가운, 딱딱한 쪽으로 되어가나 검정이나 N2에 비하면 어두워도 탁색의 뉘앙스가 느껴진다. 어두운 톤이나 수수한 톤의 다색계나 녹색계와 배색을 하면 효과적이며, 차분하고 유연한 이미지를 연출할 수 있다. 차가운 색, 무채색과 배색하면 약간 부드러운 이미지가 나오며 분리해서 톤 배색을 하면 치밀한, 기계적인 느낌이 강해진다.

• 151

64-49-56-51
46-47-42

N2

시장별 사용 빈도

패션
인테리어
제품

고전의			장엄한		
35-61-97-29 118-59-10	64-49-56-51 46-47-42	25-96-71-12 166-12-34	67-98-19-6 85-7-97	46-29-18-5 131-142-158	64-49-56-51 46-47-42

씩씩한			튼튼한		
43-93-59-56 63-8-24	25-96-71-12 166-12-34	64-49-56-51 46-47-42	55-49-98-47 61-51-10	37-20-53-5 153-164-103	64-49-56-51 46-47-42

중후한			이지적		
64-49-56-51 46-47-42	35-61-97-29 118-59-10	95-76-32-24 19-29-77	64-49-56-51 46-47-42	20-14-17-2 199-198-187	56-13-14-0 113-174-184

신성한			정식의		
45-45-15-3 136-113-152	7-5-8-0 237-236-226	64-49-56-51 46-47-42	64-49-56-51 46-47-42	33-23-27-6 161-161-148	46-29-18-5 131-142-158

목탄색*(검정, charcoal gray)

목탄색은 어두운 회색의 특징을 가지면서 다양한 이미지를 지닌 검정에 가깝다. 이 N2는 배색에서 따뜻한 색을 강조해 주고 따뜻한, 딱딱한 쪽으로 이미지가 넓게 퍼져 있다. 차가움에 있어서는 멋진(chic), 현대적(modern) 이미지까지 포함한다. 탁색과의 배색에서는 튼튼함을 표현하고, 어두운 톤과의 배색에서는 중후한 느낌을 나타낸다. 검정만큼 확실한 콘트라스트가 필요 없을 때 쓰면 효과적이다.

152 •

0-0-0-100
0-0-0

N 0.5

시장별 사용 빈도

패션
인테리어
제품

대담한

17-95-94-5	0-0-0-100	2-14-93-0
201-15-10	0-0-0	250-217-20

단단한

44-65-96-55	25-33-38-8	0-0-0-100
64-32-7	175-142-119	0-0-0

격렬한

0-0-0-100	5-37-94-0	17-95-94-5
0-0-0	242-157-17	201-15-10

장엄한

0-0-0-100	37-34-16-5	95-76-32-24
0-0-0	152-137-159	19-29-77

힘센

0-0-0-100	17-95-94-5	96-39-91-38
0-0-0	201-15-10	9-54-28

현대적

0-0-0-100	14-0-2-0	94-7-55-0
0-0-0	219-241-242	20-142-115

강렬한

97-80-0-0	2-14-93-0	0-0-0-100
24-33-139	250-217-20	0-0-0

날카로운

0-0-0-100	0-0-0-0	96-73-24-11
0-0-0	255-255-255	20-39-101

검정*(검정, black)

검정은 하양으로 표현할 수 없는 강한 세계를 나타낼 수 있다. 검정이 포함되는 배색은 부드러운 이미지에서는 사용되지 않는다. 검정은 패션, 제품, 인테리어 등 모든 분야에서 사용되고 있다. 검정의 이미지는 역동적이며 날카로움을 호소하고 파워를 전한다. 격렬함, 대담함, 역동성 등은 모두 힘을 느끼게 한다. 검정은 다른 색을 강조해 주며 디자인이나 모양을 제어한다. 검정 패션은 우아함과 고품격의 이미지를 전달한다.

• 153

언어 이미지 배색

2-40-33-0
246-153-136

R / P 5R 8/10

시장별 사용 빈도

패션
인테리어
제품

순진한

3-16-14-0 / 245-212-200
2-40-33-0 / 246-153-136
2-66-53-0 / 246-88-80

몽실몽실한

2-40-33-0 / 246-153-136
3-16-32-0 / 246-212-158
2-25-53-0 / 248-190-105

큐티한

41-0-17-0 / 151-214-196
3-11-2-0 / 246-225-235
5-20-0-0 / 239-201-227

아이같은

2-66-53-0 / 246-88-80
2-14-85-0 / 250-217-37
41-0-17-0 / 151-214-196

큐티한

23-43-1-0 / 193-134-190
2-5-23-0 / 250-240-190
5-44-8-0 / 235-142-181

귀여운

2-34-82-0 / 249-167-39
2-5-23-0 / 250-240-190
2-66-53-0 / 246-88-80

큐티한

5-44-8-0 / 137-142-182
3-9-50-0 / 246-229-121
2-66-53-0 / 246-88-80

아이같은

2-40-33-0 / 246-153-136
2-5-23-0 / 250-240-190
24-7-0-0 / 194-216-233

귀여운 (pretty)

귀여운 이미지를 나타내는 색은 따뜻하고 부드럽다. 반대되는 색을 한두 가지 추가하여 배색하면 사랑스러운 이미지를 만들 수 있다. R, RP계와 같은 색으로 통합 배색하면 보다 감미로운 느낌을 준다. 귀여운(pretty)은 밝은 P톤이나 Vp톤 중심의 색상 배색이다. R, YR, Y, RP계의 따뜻한 느낌이 있는 색상을 BG, B계의 색상과 배색하면 리드미컬하고 경쾌한 이미지가 되어 주의를 끄는 효과를 나타낸다.

156 •

빈도수가 높은 색상

| 80% | 60% | 60% |

색상 톤	R	YR	Y	GY	G	BG	B	PB	P	RP
V										
S										
B										
P										
VP										
Lgr										
L										
Gr										
Dl										
Dp										
Dk										
Dgr										

2-34-82-0
249-167-39

YR / B 7.5YR 7/12

시장별 사용 빈도

패션
인테리어
제품

친하기 쉬운

15-1-59-0
217-236-106

3-9-50-0
246-229-121

2-34-82-0
249-167-39

홀가분한

2-34-82-0
249-167-39

3-16-32-0
246-212-158

42-1-6-0
149-212-222

제멋대로

2-66-53-0
246-88-80

2-34-82-0
249-167-39

15-1-59-0
217-236-106

무럭무럭

2-25-53-0
255-188-104

2-5-23-0
250-240-190

15-1-59-0
217-236-106

제멋대로

74-0-58-0
67-174-113

2-5-23-0
250-240-190

2-34-82-0
249-167-39

개방적인

2-14-93-0
250-217-20

2-5-23-0
250-240-190

2-34-82-0
249-167-39

친하기 쉬운

2-25-53-0
248-190-105

2-5-23-0
250-240-190

2-34-82-0
249-167-39

개방적인

5-37-94-0
242-157-17

15-0-16-0
217-240-208

64-0-29-0
93-190-165

소탈한 (lighthearted)

친한 친구들과 편안한 마음으로 수다를 떠는 느낌을 나타내기 위해서는 밝은 노랑, 연두, 주황, 파스텔 계통의 하늘색 등과 함께 부드러운 세퍼레이션 배색이 효과적이다. 콘트라스트가 강하면 이 색의 이미지와 어울리지 않기 때문에 배색을 할 때 주의해야 한다. 색상을 다양하게 사용하면 즐거운 느낌의 이미지가 된다.

빈도수가 높은 색상

| 70% | 70% | 50% |

색상	R	YR	Y	GY	G	BG	B	PB	P	RP
V										
S										
B										
P										
Vp										
Lgr										
L										
Gr										
Dl										
Dp										
Dk										
Dgr										

5-37-94-0
242-157-17

YR / V 5YR 7/14

시장별 사용 빈도

■	■			패션
■	■			인테리어
■				제품

재미있는
74-0-58-0 / 67-174-113 · 49-78-4-0 / 132-48-142 · 5-37-94-0 / 242-157-17

유쾌한
2-14-85-0 / 250-217-37 · 5-37-94-0 / 242-157-17 · 15-1-59-0 / 217-236-106

유머스러운
5-37-94-0 / 242-157-17 · 23-43-1-0 / 193-134-190 · 2-14-85-0 / 250-217-37

팅기는 듯한
23-70-16-3 / 186-70-132 · 39-0-34-0 / 156-215-161 · 5-37-94-0 / 242-157-17

재미있는
5-37-94-0 / 242-157-17 · 2-14-85-0 / 250-217-37 · 23-70-16-3 / 186-70-132

쾌활한
31-2-96-0 / 176-214-27 · 5-37-94-0 / 242-157-17 · 47-17-2-0 / 136-175-207

유쾌한
74-0-58-0 / 67-174-113 · 5-37-94-0 / 242-157-17 · 5-44-8-0 / 137-142-182

기쁜
5-44-8-0 / 137-142-182 · 5-37-94-0 / 242-157-17 · 2-66-53-0 / 246-88-80

즐거운 (enjoyable)

'귀여운'에 비해서 채색이 선명하기 때문에 색상 배색이 효과적이다. 즐거운 이미지의 느낌을 나타내려면 RP, YR, Y 계열의 색을 중심으로 반대 색상의 G, BG, B, PB 계열의 색과 배색하면 된다. 노랑이나 주황은 필수적으로 사용해야 하고, 보라를 사용하면 약간의 변화된 이미지도 생기게 된다. 관련 이미지 배색의 예처럼 유머스럽고 재미있는 배색도 만들 수 있다.

158 •

빈도수가 높은 색상

70%	40%	40%

0-35-85-0
254-166-32

YR / V 10YR 7/12

시장별 사용 빈도

■	■			패션
■				인테리어
■				제품

야단스러운

49-78-4-0 132-48-142	2-14-93-0 255-217-0	20-93-15-3 192-20-112

선명한

20-93-15-3 192-20-112	2-14-93-0 255-217-0	97-80-0-0 23-33-139

활기있는

98-15-87-3 0-117-62	0-35-85-0 254-166-32	15-94-95-4 208-18-9

화려한

2-14-93-0 255-217-0	20-93-15-3 192-20-112	0-0-0-100 0-0-0

뚜렷한

64-0-29-0 96-202-170	2-14-93-0 255-217-0	20-93-15-3 192-20-112

활기있는

2-14-93-0 255-217-0	97-80-0-0 23-33-139	15-94-95-4 208-18-9

트로피컬한

0-35-85-0 254-166-32	20-93-15-3 192-20-112	49-78-4-0 132-48-142

분방한

49-78-4-0 132-48-142	0-35-85-0 254-166-32	21-90-87-8 184-22-18

떠들썩한 (flamboyant)

많은 색상을 함께 사용하면 요란하고 복잡해져 혼란스럽다. 이 언어의 색은 네온사인의 반짝임, 밤하늘의 불꽃, 축제일의 떠들썩한 분위기에 알맞는 이미지의 색이다. 빨강, 노랑, 보라의 배색은 복잡한 느낌을 주고 빨강, 노랑, 초록의 배색은 활기찬 거리를 나타낸다. 검정, 노랑, 자주의 배색은 화려함의 이미지를 전달한다. 이러한 이미지는 때로는 현란해 보이므로 잘 배색해서 사용한다.

• 159

빈도수가 높은 색상

100%	70%	40%

색조/색상	R	YR	Y	GY	G	BG	B	PB	P	RP
V										
S										
B										
P										
Vp										
Lgr										
L										
Gr										
Dl										
Dp										
Dk										
Dgr										

5-37-94-0
242-157-17

YR / V 5YR 7/14

시장별 사용 빈도

▨	▨			패션
▨	▨			인테리어
▨				제품

쾌활한
5-37-94-0 / 242-157-17 · 0-0-0-0 / 255-255-255 · 15-94-95-4 / 208-17-9

우스운
20-93-15-3 / 191-21-111 · 2-14-93-0 / 250-217-20 · 64-0-29-0 / 93-190-165

명랑한
2-34-82-0 / 255-168-40 · 2-5-23-0 / 250-240-190 · 2-66-53-0 / 246-88-80

통쾌한
93-27-24-7 / 23-110-136 · 0-0-0-0 / 255-255-255 · 21-90-87-8 / 184-22-18

발랄한
5-37-94-0 / 242-157-17 · 2-14-85-0 / 250-217-37 · 97-80-0-0 / 24-33-139

우스운
74-0-58-0 / 67-174-113 · 2-14-93-0 / 250-217-20 · 49-78-4-0 / 132-48-142

건강한
15-94-95-4 / 208-17-9 · 0-0-0-0 / 255-255-255 · 97-80-0-0 / 24-33-139

건강한
15-94-95-4 / 208-17-9 · 5-37-94-0 / 242-157-17 · 93-4-87-0 / 21-141-69

캐주얼한 (casual)

160 ·

선명하고 광채가 나는 색의 조합은 건강하고 쾌활한 느낌을 주며, 여기에 하양을 더하면 상쾌해진다. 캐주얼한 이미지에는 리듬감이 있다. 이러한 느낌은 차가운 스포티한 이미지에도 딱딱한 다이내믹한 이미지에도 적용된다. 특히 노랑과 파랑, 빨강과 하양과 같은 배색에 초록이나 주황과 만나면 발랄한 이미지가 된다.

빈도수가 높은 색상

15-94-95-4
208-17-9

R / V 7.5R 4/14

활동적인

15-94-95-4
208-17-9

2-14-93-0
250-217-20

97-80-0-0
24-33-139

액티브한

15-94-95-4
208-17-9

0-0-0-100
0-0-0

2-14-93-0
250-217-20

통쾌한

20-93-15-3
191-21-111

31-2-96-0
176-214-27

0-0-0-100
0-0-0

행동적인

93-27-24-7
23-110-136

0-0-0-100
0-0-0

15-94-95-4
208-17-9

행동적인

15-94-95-4
208-17-9

0-0-0-0
255-255-255

95-67-18-6
24-50-118

액티브한

15-94-95-4
208-17-9

96-73-24-11
20-39-102

93-4-87-0
21-141-69

활동적인

15-94-95-4
208-17-9

0-0-0-100
0-0-0

5-37-94-0
242-157-17

행동적인

15-94-95-4
208-17-9

0-0-0-100
0-0-0

16-25-93-3
207-171-22

시장별 사용 빈도

패션
인테리어
제품

역동적인 (energetic)

색상 배색에서 검정을 강하게 강조하면 역동성을 느낀다. 그러나 하양이 함께 배색되면 이미지는 산뜻해지고 캐주얼한 느낌과 모던한 느낌을 준다. 하양이나 검정을 효과적으로 사용하면 복잡하고 요란한 이미지의 배색도 절제된 느낌을 준다. 노랑이나 빨강의 따뜻한 색상에 검정을 사용하면 대담함과 강력함을 전달한다. 그것을 G, B, PB계의 반대 색상으로 세퍼레이션하면 역동적인 이미지가 된다.

• 161

빈도수가 높은 색상

| 100% | 100% | 90% |

20-93-15-3
191-21-111

RP / V 5RP 4/16

시장별 사용 빈도

패션
인테리어
제품

선명하고 강렬한

| 93-4-87-0 21-141-69 | 0-0-0-100 0-0-0 | 20-93-15-3 191-21-111 |

강렬한

| 0-0-0-100 0-0-0 | 2-14-93-0 250-217-20 | 49-78-4-0 132-48-142 |

선명하고 강렬한

| 20-93-15-3 191-21-111 | 2-14-93-0 250-217-20 | 97-80-0-0 23-33-139 |

드라마틱한

| 0-0-0-100 0-0-0 | 20-93-15-3 191-21-111 | 62-94-10-2 100-15-116 |

대담한

| 2-14-93-0 250-217-20 | 93-4-87-0 21-141-69 | 49-78-4-0 132-48-142 |

드라마틱한

| 94-7-55-1 20-141-113 | 62-94-10-2 100-15-116 | 0-0-0-0 0-0-0 |

강렬한

| 15-94-95-4 208-17-9 | 0-0-0-100 0-0-0 | 20-93-15-3 191-21-111 |

과격한

| 20-93-15-3 191-21-111 | 31-2-96-0 176-214-27 | 0-0-0-100 0-0-0 |

자극적인 (provocative)

보라와 노랑, 자주와 청록의 보색 배색에 검정이 강조되면 대담하고 자극적인 이미지가 된다. 특히 빨강과 검정을 함께 배색하면 강렬한 느낌을 나타낸다. 노랑을 사용하면 배색이 밝아져 선명하고 화려해 보인다. 또한 세퍼레이션을 효과적으로 사용하면 뚜렷해 보여 눈에 띄는 배색이 된다.

162 •

빈도수가 높은 색상

| 90% | 90% | 80% |

15-94-95-4
208-17-9

R / V 7.5R 4/14

시장별 사용 빈도

				패션
				인테리어
				제품

격한

15-94-95-4 208-17-9	2-14-93-0 250-217-20	0-0-0-100 0-0-0

박력있는

16-25-93-3 207-171-22	0-0-0-100 0-0-0	15-94-95-4 208-17-9

정열적인

15-94-95-4 208-17-9	0-0-0-100 0-0-0	20-93-15-3 191-21-111

정열적인

49-78-4-0 132-48-142	15-94-95-4 208-17-9	0-0-0-100 0-0-0

힘이 있는

0-0-0-100 0-0-0	15-94-95-4 208-17-9	37-95-64-35 104-10-31

감동적인

21-90-87-8 184-22-18	25-96-71-12 166-12-34	43-93-59-56 63-8-24

격한

37-95-64-35 104-10-31	15-94-95-4 208-17-9	40-40-98-26 113-92-13

힘이 있는

15-94-95-4 208-17-9	0-0-0-100 0-0-0	5-37-94-0 242-157-17

다이내믹한 (dynamic)

용광로 속으로 흘러내리는 철의 이미지는 강렬하고 에너지를 느끼게 한다. 빨강, 노랑, 주황에 검정을 더한 다이내믹 배색에서 노랑을 제외하면 보다 강렬하고 뜨거운 힘이 생긴다. 진한 자주가 더해지면 정감적인 이미지를 느끼게 된다. 노랑이나 검정에 의한 세퍼레이션보다는 검정을 중심으로 한 따뜻한 계열의 통합 배색이 강렬한 느낌을 준다.

• 163

빈도수가 높은 색상

100%	80%	80%

25-96-71-12
166-12-34

R / Dp 2.5R 4/12

시장별 사용 빈도

■	■			패션
■				인테리어
■				제품

야성적인
25-96-71-12 / 166-12-34
62-34-99-20 / 78-96-0
35-61-97-29 / 118-59-10

터프한
44-65-96-55 / 64-32-7
25-96-71-12 / 166-12-34
0-0-0-100 / 0-0-0

강한
0-0-0-100 / 0-0-0
25-96-71-12 / 166-12-34
55-49-98-47 / 61-51-0

와일드한
40-40-98-26 / 113-92-13
25-96-71-12 / 166-12-34
70-45-100-43 / 44-54-12

힘센
64-49-56-51 / 46-46-42
25-96-71-12 / 166-12-34
0-0-0-100 / 0-0-0

남자같은
0-0-0-100 / 0-0-0
48-35-40-20 / 107-107-98
43-93-59-56 / 63-8-24

사나운
95-76-32-24 / 19-29-77
25-96-71-12 / 166-12-34
0-0-0-100 / 0-0-0

야성적인
25-96-71-12 / 166-12-34
0-0-0-100 / 0-0-0
13-45-93-3 / 215-128-18

늠름한 (robust)

다이내믹한 이미지의 배색이 전체적으로 탁색이 되면 늠름한 이미지가 살아난다. 이 배색은 강인한 힘의 에너지가 느껴져 강해 보이지만 눈에 잘 띄지 않고 주의도 끌지 못한다. 이렇게 따뜻하면서 딱딱한 이미지라도 B, BP계의 차가운 색과 배색하면 말끔하면서 강한 느낌으로 변한다.

164 •

빈도수가 높은 색상

100%	90%	60%

색상	R	YR	Y	GY	G	BG	B	PB	P	RP
V										
S										
B										
P										
Vp										
Lgr										
L										
Gr										
Dl										
Dp										
Dk										
Dgr										

37-95-64-35
104-10-31

RP / Dk 5RP 3/10

시장별 사용 빈도

패션
인테리어
제품

부유한
43-93-59-56
63-8-24
25-96-71-12
166-12-34
21-90-87-8
184-22-18

충실한
55-49-98-47
61-51-10
29-30-98-11
161-138-14
37-95-64-35
104-10-31

충실한
37-95-64-35
104-10-31
24-43-61-9
176-119-72
96-39-91-38
9-54-28

부유한
13-45-93-3
215-128-18
25-96-71-12
166-12-34
56-22-98-7
104-137-26

부유한
37-94-27-14
137-15-83
43-93-59-56
63-8-24
25-58-94-12
168-83-15

풍요롭고 윤택한
37-94-27-14
137-15-83
25-49-43-12
166-103-95
25-96-71-12
166-12-34

풍요롭고 윤택한
45-95-33-24
107-12-67
24-43-61-9
176-119-72
43-93-59-56
63-8-24

짙은
37-95-64-35
104-10-31
0-0-0-100
0-0-0
44-65-96-55
64-32-7

풍요로운 (rich)

가을이 깊어가는 추수의 계절에 수확이나 결실을 나타내는 색이다. 과실이나 곡물, 와인 등의 색은 풍요롭고 윤택한 느낌을 준다. 이러한 느낌은 넓은 대지나 초록 등의 자연과도 관련이 있다. 또한 R, YR계를 중심으로 배색하면 충실하고 짙은 느낌을 주며 깊이가 있어 보인다.

• 165

빈도수가 높은 색상

80%	60%	40%

색조 \ 색상	R	YR	Y	GY	G	BG	B	PB	P	RP
V										
S										
B										
P										
Vp										
Lgr										
L										
Gr										
Dl										
Dp										
Dk										
Dgr										

37-94-27-14
137-15-83

RP / Dp 5RP 3/12

사치스러운
25-96-71-12 / 166-12-34
16-25-93-3 / 207-171-22
62-94-10-2 / 100-15-116

원숙한
37-94-27-14 / 137-15-83
32-31-68-13 / 169-132-64
62-94-10-2 / 100-15-116

화려하고 사치스러운
62-94-10-2 / 100-15-116
0-0-0-100 / 0-0-0
37-94-27-14 / 137-15-83

장식적인
49-78-4-0 / 132-48-142
0-0-0-100 / 0-0-0
27-51-24-9 / 166-102-126

사치스러운
67-98-19-6 / 85-7-97
25-96-71-12 / 166-12-34
0-0-0-100 / 0-0-0

장식적인
29-30-98-11 / 161-138-14
0-0-0-100 / 0-0-0
62-94-10-2 / 100-15-116

장식적인
23-70-16-3 / 186-70-132
49-22-22-5 / 124-153-156
62-94-10-2 / 100-15-116

원숙한
67-98-19-6 / 85-7-97
25-58-94-12 / 168-83-15
43-93-59-56 / 63-8-24

시장별 사용 빈도

패션			
인테리어			
제품			

호화로운 (luxurious)

자극적인, 다이내믹한 이미지와 비교하면 이 색의 이미지에서는 탁색을 많이 볼 수 있다. Y 의 S나 Dp톤은 금색과 비슷하게 보여 보라나 주홍 계통의 색상과 배색하면 호화로움(S톤)과 원숙함(Dp톤)의 이미지를 만들 수 있다. 또한 검정을 함께 사용하면 전체의 이미지를 제어하여 충실함과 존재감이 강한 이미지가 된다. NO.5, Y 계통의 색상과 함께 배색하면 장식적이고 이국적인 이미지를 느끼게 된다.

166 •

빈도수가 높은 색상

100%	70%	40%

48-95-38-35
87-10-53

RP / Dgr 5RP 2/8

시장별 사용 빈도

패션
인테리어
제품

요염한
23-70-16-3 / 186-70-132 | 48-95-38-35 / 87-10-53 | 20-93-15-3 / 191-21-111

매혹적인
5-44-8-0 / 237-142-182 | 48-95-38-35 / 87-10-53 | 20-93-15-3 / 191-21-111

섹시한
48-95-38-35 / 87-10-53 | 23-43-1-0 / 193-134-190 | 49-78-4-0 / 132-48-142

반들반들한
23-70-16-3 / 186-70-132 | 25-33-2-0 / 188-156-199 | 48-95-38-35 / 87-10-53

관능적인
37-94-27-14 / 137-15-83 | 20-93-15-3 / 191-21-111 | 48-95-38-35 / 87-10-53

고운
48-95-38-35 / 87-10-53 | 23-43-1-0 / 193-134-190 | 47-65-12-3 / 132-72-138

만만치 않은
48-95-38-35 / 87-10-53 | 56-42-47-33 / 76-76-70 | 37-95-64-35 / 104-10-31

매혹적인
48-95-38-35 / 87-10-53 | 20-93-15-3 / 191-21-111 | 0-0-0-100 / 0-0-0

화려한 (brilliant)

자주, 보라 색상으로 이루어진 화려한 배색은 요염한 이미지를 느끼게 한다. 이에 검정을 더하면 화려함, 섹시함이 강조되어 매력적인 이미지가 되고, 금색이 더해지면 사치스러움과 연관되어 더욱더 화려해지며, 자주 계통을 중심으로 빨강을 더하면 관능적인 느낌을 준다. 자주와 보라를 제외시키고 회색을 가미하면 다양한 이미지를 표현할 수 있다.

빈도수가 높은 색상

| 100% | 100% | 80% |

17-21-11-2
206-185-193

RP / Lgr 5RP 9/2

시장별 사용 빈도

■	■	■	░	패션
■	■	░	░	인테리어
■	░	░	░	제품

여성적인
11-38-13-2 / 219-149-173
17-21-11-2 / 206-185-193
3-11-2-0 / 246-225-235

요염한
11-38-13-2 / 219-149-173
47-65-12-3 / 132-72-138
23-43-1-0 / 193-34-190

여성적인
3-11-2-0 / 246-225-235
5-20-0-0 / 239-201-227
25-33-2-0 / 189-156-199

아름다운
5-44-8-0 / 137-142-182
23-70-16-3 / 186-70-132
23-43-1-0 / 193-34-190

여성적인
62-94-10-2 / 100-15-116
25-33-2-0 / 189-156-199
21-20-9-2 / 196-184-197

여성적인
23-70-16-3 / 186-70-132
5-44-8-0 / 137-142-182
47-65-12-3 / 132-72-138

아름다운
25-33-2-0 / 189-156-199
4-11-1-0 / 244-225-237
23-70-16-3 / 186-70-132

여성적인
4-11-1-0 / 244-225-237
17-21-11-2 / 206-185-193
3-16-14-0 / 245-212-200

우아한 (graceful)

여성적인 이미지는 주로 RP, P계를 중심으로 하는 톤의 느낌으로 배색된다. 톤의 밸런스로 느낌을 풍부하게 할 수 있으며 섬세한 그라데이션으로 센스 있는 배색을 만들 수 있다. RP계의 색을 줄이고 회색을 더하면 고상하고 고급스러운 느낌의 배색이 된다. 아울러 와인색이나 마젠타를 사용하면 화려한 느낌의 배색이 완성된다.

168 •

빈도수가 높은 색상

90%	80%	70%

색상 톤	R	YR	Y	GY	G	BG	B	PB	P	RP	
V											
S											
B										▨	
P										▨	▨
Vp										▨	▨
Lgr										▨	▨
L										▨	▨
Gr											▨
Dl											
Dp											
Dk											
Dgr											

21-20-9-2
196-184-197

P / Lgr 5P 7/2

시장별 사용 빈도

패션
인테리어
제품

서정적
20-14-17-2 199-198-187
7-5-8-0 237-236-226
17-21-11-2 206-185-193

엘레강스한
25-33-2-0 189-156-199
3-11-2-0 246-225-235
17-21-11-2 206-185-193

그윽한
25-33-38-0 175-142-119
17-21-11-2 206-185-193
4-11-1-0 244-224-236

귀한
21-20-9-2 196-184-197
10-4-2-0 230-236-240
45-45-15-3 136-113-152

차분한
21-20-9-2 196-184-197
20-14-17-2 199-198-187
10-4-2-0 230-236-240

우아한
17-21-11-2 206-185-193
37-34-16-5 152-137-159
45-45-15-3 136-113-152

정서적
17-21-11-2 206-185-193
37-34-16-5 152-137-159
21-20-9-2 196-184-197

우아한
21-20-9-2 196-184-197
4-11-1-0 244-224-236
37-34-16-5 152-137-159

정숙한 (refined)

정숙한 이미지를 나타내는 이 색들의 배색에서 전체적으로 보라색의 느낌을 받는 것은 보라가 10색상 중에서 가장 그늘진 이미지로 고상하고 기품있는 느낌을 나타내기 때문이다. 부드러운 밝은 회색은 보라색 계통과 잘 어울리며 우아하고 차분한 이미지를 끌어내는 데 중요한 역할을 한다.

• 169

빈도수가 높은 색상

90% 70% 60%

색조\색상	R	YR	Y	GY	G	BG	B	PB	P	RP
V										
S										
B										
P										
Vp										
Lgr										
L										
Gr										
Dl										
Dp										
Dk										
Dgr										

4-11-1-0
244-224-236

P / Vp 5P 9/2

섬세한
4-11-1-0 244-224-236 | 20-14-17-2 199-198-187 | 7-5-8-0 237-236-226

사양하듯
4-11-1-0 244-224-236 | 21-20-9-2 196-184-197 | 7-5-8-0 237-236-226

빈틈없는
3-16-14-0 245-212-200 | 7-5-8-0 237-236-226 | 4-11-1-0 244-224-236

몽롱한
20-14-17-2 199-198-187 | 4-11-1-0 244-224-236 | 7-5-8-0 237-236-226

부드러운
4-11-1-0 244-224-236 | 0-0-0-0 255-255-255 | 10-4-2-0 230-236-240

부드러운
3-16-14-0 245-212-200 | 17-21-11-2 206-185-193 | 4-11-1-0 244-224-236

가느스름한
21-20-9-2 196-184-197 | 4-11-1-0 244-224-236 | 0-0-0-0 255-255-255

사양하듯
7-5-8-0 237-236-226 | 20-14-17-2 199-198-187 | 33-23-27-6 161-161-148

시장별 사용 빈도

패션
인테리어
제품

섬세한 (delicate)

170 •

　회색을 기본색으로 RP나 부드러운 톤을 사용하면 온화함 등 아름다운 이미지를 느끼게 된다. 거칠거나 터프한 이미지와는 대조적이며 세련되고 고귀한 이미지가 떠오른다. 하양 또는 밝은 회색과 배색하면 희미하지만 밝은 느낌을 준다. 또한 회색에 가까운 회보라색과 함께 배색하면 세련된 이미지 속에서 조용하면서도 긴장된 효과를 느낄 수 있다.

빈도수가 높은 색상

| 100% | 90% | 80% |

색상\톤	R	YR	Y	GY	G	BG	B	PB	P	RP
V										
S										
B										
P										
Vp										
Lgr										
L										
Gr										
Dl										
Dp										
Dk										
Dgr										

3-15-2-0
242-219-229

RP / Vp 5RP 8/6

시장별 사용 빈도

■■	■■	▨	▨	패션
■■	▨	▨	▨	인테리어
■	▨	▨	▨	제품

순진한

3-15-2-0 242-219-229	0-0-0-0 255-255-255	7-5-8-0 237-236-226

순진한

14-1-2-0 219-239-241	0-0-0-0 255-255-255	3-15-2-0 242-219-229

청순한

7-5-8-0 237-236-226	3-15-2-0 242-219-229	10-4-2-0 230-236-240

맑고 아름다운

10-4-2-0 230-236-240	5-20-0-0 239-201-227	0-0-0-0 255-255-255

순진한

4-11-1-0 244-224-236	24-7-0-0 194-216-233	10-4-2-0 230-236-240

로맨틱한

3-16-32-0 246-212-158	3-23-3-0 244-195-217	4-11-1-0 244-224-236

청순한

4-11-1-0 244-224-236	29-17-9-2 177-185-197	0-0-0-0 255-255-255

맑고 아름다운

5-20-0-0 239-201-227	4-11-1-0 244-224-236	0-0-0-0 255-255-255

낭만적인 (romantic)

이 언어의 색은 부드러우면서 낭만적인 이미지가 느껴진다. B톤의 선명한 느낌은 없으며 부드럽고 달콤한 P톤이나 Vp톤으로 되어 있다. RP, P와 하양이 기본색이 되며 맑아 보인다. 톤 배색이 강조된 이 이미지를 차가운 G, BG, B계와 배색하면 신비스러운 느낌을 준다. 그러나 노랑과 배색하면 밝고 즐거운 이미지를 나타낸다.

• 171

빈도수가 높은 색상

90%	80%	70%

색조\색상	R	YR	Y	GY	G	BG	B	PB	P	RP
V										
S										
B										
P									▨	▨
Vp	▨			▨					▨	▨
Lgr										
L										
Gr										
Dl										
Dp										
Dk										
Dgr										

3-11-2-0
242-226-234

신비스러운
14-1-2-0
219-239-241
7-0-29-0
237-248-179
3-11-2-0
246-225-235

신비스러운
5-20-0-0
239-201-227
0-0-0-0
255-255-255
17-0-6-0
212-239-231

귀여운
3-11-2-0
246-225-235
2-5-23-0
250-240-190
15-0-16-0
217-240-208

감미로운
2-5-23-0
250-240-190
3-23-3-0
244-195-217
3-16-14-0
245-212-200

귀여운
4-11-1-0
244-224-236
0-0-0-0
255-255-255
7-0-29-0
237-248-179

신비스러운
17-0-6-0
212-239-231
2-5-23-0
250-240-190
3-23-3-0
244-195-217

가련한
3-23-3-0
244-195-217
0-0-0-0
255-255-255
3-11-2-0
246-225-235

감미로운
3-16-14-0
245-212-200
3-23-3-0
244-195-217
10-4-2-0
230-236-240

RP / Vp 5RP 7/6

시장별 사용 빈도

					패션
					인테리어
					제품

예쁜 (charming)

　이 언어의 색은 '귀엽다'라는 이미지보다 부드럽고 예쁜 느낌의 색이다. 파랑 계통의 강한 이미지는 없으며 부드럽고 달콤한 P톤이나 Vp톤이 중심적이다. 세퍼레이션과 그라데이션에 잘 사용되지 않으며 톤의 통합으로 주로 사용되는 색이다. 이 색에 차가운 초록, 청록, 파랑 색상을 사용하면 동화적인 이미지가 생기고, 노랑과 함께 사용하면 밝고 즐거운 이미지가 된다.

172 •

빈도수가 높은 색상

100%	90%	70%

색상\톤	R	YR	Y	GY	G	BG	B	PB	P	RP
V										
S										
B										
P										
Vp										
Lgr										
L										
Gr										
Dl										
Dp										
Dk										
Dgr										

16-22-26-3
206-181-159

YR / Lgr　　5YR 8/2

시장별 사용 빈도

패션
인테리어
제품

유연한

| 3-11-2-0 | 16-23-18-2 | 3-16-14-0 |
| 246-225-235 | 208-181-176 | 245-212-200 |

여유로운

| 16-23-18-2 | 3-16-32-0 | 16-22-26-3 |
| 208-181-176 | 246-212-158 | 205-191-156 |

화창한

| 2-25-53-0 | 3-11-2-0 | 16-23-18-2 |
| 248-190-105 | 246-225-235 | 208-181-176 |

순진한

| 16-22-26-3 | 2-5-23-0 | 16-17-29-4 |
| 206-181-159 | 250-240-190 | 205-191-156 |

촉감좋은

| 16-23-18-2 | 3-16-14-0 | 16-22-26-3 |
| 208-181-176 | 245-212-200 | 206-181-159 |

온화한

| 2-25-53-0 | 8-36-54-1 | 16-23-18-2 |
| 248-190-105 | 230-156-95 | 208-181-176 |

인정이 있는

| 2-25-53-0 | 2-5-23-0 | 16-22-26-3 |
| 248-190-105 | 250-240-190 | 206-181-159 |

편안한

| 3-16-32-0 | 2-25-53-0 | 16-22-26-3 |
| 246-212-158 | 248-190-105 | 206-181-159 |

마일드한 (mild)

차가운 색이 사용되지 않으며 따뜻함이 있는 온순한 색이다. R이나 YR계의 부드러운 배색은 사람의 피부색과 가깝고 부드러운 촉감을 느끼게 한다. Y계와 통합된 배색은 따뜻하고 가정적이며 인간미가 느껴진다. 연한 노랑이 섞이면 인정 많고 여유로운 분위기를 자아낸다. 부드러운 주황과 분홍은 한가로움을 느끼게 하여 마음을 편하게 해준다.

• 173

빈도수가 높은 색상

| 100% | 100% | 80% |

22-12-46-0
199-204-128

Y / Lgr 5Y 8/2

시장별 사용 빈도

패션
인테리어
제품

시원한

| 21-11-33-2 197-204-155 | 2-5-23-0 250-240-190 | 22-12-46-0 199-204-128 |

자연적인

| 22-12-46-0 199-204-128 | 29-6-66-1 179-207-88 | 21-11-33-2 197-204-155 |

평안한

| 22-12-46-0 199-204-128 | 7-5-8-0 237-236-226 | 21-11-33-2 197-204-155 |

쾌적한

| 21-11-33-2 197-204-155 | 2-5-23-0 250-240-190 | 34-10-16-1 166-197-189 |

시원한

| 32-15-13-2 169-187-190 | 14-1-2-0 219-239-241 | 34-9-29-1 166-198-163 |

자연적인

| 2-5-23-0 250-240-190 | 22-12-46-0 199-204-128 | 8-36-54-1 230-156-95 |

평화로운

| 2-5-23-0 250-240-190 | 21-11-33-2 197-204-155 | 34-10-16-1 166-197-189 |

쾌적한

| 34-9-29-1 166-198-163 | 12-0-30-0 224-243-176 | 24-7-0-0 194-216-233 |

평안한(tranquil)

대지나 산림 같은 자연의 색상은 평안하다. 자연의 색상은 시원한 느낌과 함께 친근감을 준다. 평온한 아이보리 색과 연두의 부드러운 세퍼레이션으로 통합 배색하면 편안한 자연의 분위기를 느낄 수 있다. B, BG 계통의 색상이 더해지면 삼림욕 후 느껴지는 쾌적함의 이미지로 표현될 수 있다.

174 •

빈도수가 높은 색상

| 100% | 90% | 80% |

세트	색상	R	YR	Y	GY	G	BG	B	PB	P	RP
V											
S											
B											
P											
Vp											
Lgr											
L											
Gr											
Dl											
Dp											
Dk											
Dgr											

16-17-29-4
205-191-156

Y / Lgr 5Y 8/2

시장별 사용 빈도

패션
인테리어
제품

한가로운

16-17-29-4
205-191-156

7-0-29-0
237-248-179

15-1-59-0
217-236-106

온후한

8-34-54-1
230-156-95

16-17-29-4
205-191-156

25-33-38-8
175-142-119

느긋한

16-17-29-4
205-191-156

3-16-32-0
246-212-158

22-12-46-0
199-204-128

전원적인

37-20-53-5
153-164-103

16-17-29-4
205-191-156

24-43-61-9
176-119-72

소박한

27-25-46-8
171-157-110

21-11-33-2
197-204-155

37-20-53-5
153-164-103

고지식한

24-43-61-9
176-119-72

22-12-46-0
199-204-128

27-25-46-8
171-157-110

여유있는

16-17-29-4
205-191-156

25-33-38-8
175-142-119

24-43-61-9
176-119-72

흙냄새 나는

35-61-97-29
118-59-10

24-43-61-9
176-119-72

25-58-94-12
168-83-15

자연스러운 (natural)

햇빛, 대지, 숲, 땅, 논밭 등의 자연을 표현하는 배색은 있는 그대로의 자연의 색상을 반영한다. 나무, 바위, 돌 등 자연의 색은 전통 양식이냐 현대 양식이냐를 떠나 일반적으로 건축의 외장색으로 사용해 왔다. 자연이 만들어낸 이미지는 대체로 전원적이고 자극적이지 않으며 소박하다.

• 175

빈도수가 높은 색상

70% 60% 60%

22-12-46-0
199-204-128

Y / Lgr 10Y 8/6

시장별 사용 빈도

██████				패션
██████	██████			인테리어
██████				제품

담백한
0-0-0-0 / 255-255-255 2-5-23-0 / 250-240-190 7-5-8-0 / 237-236-226

꾸밈없는
16-15-45-0 / 213-203-129 2-5-23-0 / 250-240-190 22-12-46-0 / 199-204-128

변변찮은
4-11-1-0 / 244-224-236 20-14-17-2 / 199-198-187 7-5-8-0 / 237-236-226

얌전한
16-15-45-0 / 213-203-129 3-16-32-0 / 246-212-158 7-5-8-0 / 237-236-226

담백한
29-17-9-2 / 177-185-197 7-5-8-0 / 237-236-226 20-14-17-2 / 199-198-187

꾸밈없는
21-11-33-2 / 198-205-156 2-5-23-0 / 250-240-190 22-12-46-0 / 199-204-128

얌전한
21-20-9-2 / 196-184-197 7-5-8-0 / 237-236-226 20-14-17-2 / 199-198-187

간소한
29-17-9-2 / 177-185-197 0-0-0-0 / 255-255-255 20-14-17-2 / 199-198-187

간소한(plain)

간소한 이미지를 나타내는 색들은 억제된 Lgr톤이나 밝고 부드러운 무채색과 배색하면 질감이 잘 표현된다. 이 색은 담백하고 꾸밈이 없는 이미지를 느끼게 하는 색으로 화려함이나 상쾌함에도 치우치지 않고 자연스러우며 섬세한 색이다. 미묘한 밝은 회색을 가미하면 온기가 느껴지는 색이 된다.

176 •

빈도수가 높은 색상

100%	90%	80%

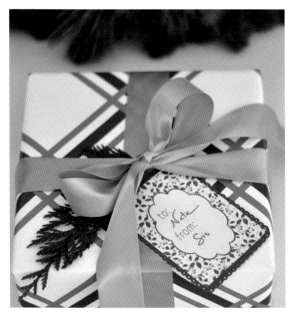

색조/색상	R	YR	Y	GY	G	BG	B	PB	P	RP
V										
S										
B										
P										
Vp										
Lgr										
L										
Gr										
Dl										
Do										
Dk										
Dgr										

46-29-18-5
131-142-158

PB / Gr 2.5PB 6/6

미묘한

| 21-20-9-2 196-184-197 | 20-14-17-2 199-198-187 | 10-4-2-0 230-236-240 |

쓸쓸한

| 64-49-56-51 46-47-42 | 48-35-40-20 107-107-98 | 46-29-18-5 131-142-158 |

조심스러운

| 20-14-17-2 199-198-187 | 10-4-2-0 230-236-240 | 29-17-9-2 177-185-197 |

사고가 깊은

| 46-29-18-5 131-142-158 | 64-49-56-51 46-47-42 | 37-20-53-5 153-164-103 |

쓸쓸한

| 29-17-9-2 177-185-197 | 38-27-31-9 144-144-133 | 33-23-27-6 161-161-148 |

사고가 깊은

| 49-22-22-5 124-153-156 | 38-27-31-9 144-144-133 | 46-29-18-5 131-142-158 |

신중한

| 48-35-40-20 107-107-98 | 46-29-18-5 131-142-158 | 64-49-56-51 46-47-42 |

심오한

| 49-22-22-5 124-153-156 | 0-0-0-100 0-0-0 | 96-46-40-38 11-52-69 |

시장별 사용 빈도

■■				패션
■■	■			인테리어
■■				제품

고요한 (quiet)

밝은 회색이나 어두운 회색을 연한 파랑 계통의 색상과 함께 배색한 이미지이다. 딱딱한 색의 그라데이션은 심오한 분위기를 나타내며, 반면에 부드러운 색을 사용하면 고요한 분위기를 자아낸다. '고요한'은 빛도 색도 없고 안개에 깊이 싸여 있는 분위기를 연상하게 한다.

• 177

빈도수가 높은 색상

| 90% | 70% | 60% |

색상	R	YR	Y	GY	G	BG	B	PB	P	RP
V										
S										
B										
P										
Vp										
Lgr							■	■		
L										
Gr			■	■			■			
Dl							■			
Op										
Dk										
Dgr										

29-17-9-2
177-185-197

PB / Gr 2.5PB 7/2

시장별 사용 빈도

					패션
					인테리어
					제품

깨끗하고 묘한

37-34-16-5 152-137-159	10-4-2-0 230-236-240	29-17-9-2 177-185-197

아무렇지 않은

32-15-13-2 169-187-190	10-4-2-0 230-236-240	29-17-9-2 177-185-197

세련된

32-15-13-2 169-187-190	46-29-18-5 131-142-158	29-17-9-2 177-185-197

모양내는

29-17-9-2 177-185-197	37-34-16-5 152-137-159	32-15-13-2 169-187-190

아무렇지 않은

29-17-9-2 177-185-197	38-27-31-9 143-143-131	33-23-27-6 161-161-148

질이 좋은

48-35-40-20 107-107-98	29-17-9-2 177-185-197	46-29-18-5 131-142-158

세련된

20-14-17-2 199-198-187	7-5-8-0 237-236-226	32-15-13-2 169-187-190

질이 좋은

46-29-18-5 131-142-158	29-17-9-2 177-185-197	37-34-16-5 152-137-159

멋진 (chic)

고요함을 나타내는 부드러운 배색에 세퍼레이션을 사용하면 톤의 느낌이 명료해진다. 멋진 (chic) 언어 이미지는 회색과 회색 계통의 파랑이 전체적으로 기본색을 이룬다. 여기에 보라색 톤을 사용하면 세련된 분위기를 나타낸다. 이 배색은 무겁지도 가볍지도 않은 부드러운 이미지를 지닌다.

빈도수가 높은 색상

90%	50%	50%

색상 톤	R	YR	Y	GY	G	BG	B	PB	P	RP
V										
S										
B										
P										
Vp										
Lgr										
L										
Gr										
Dl										
Dp										
Dk										
Dgr										

59-36-18-5
102-120-149

PB / Dl 2.5PB 5/6

시장별 사용 빈도

				패션
				인테리어
				제품

스마트한
46-29-18-5
131-142-158
7-5-8-0
237-236-226
59-36-18-5
102-120-149

도시적인
49-22-22-5
124-153-156
20-14-17-2
199-198-187
95-76-32-24
19-29-77

문화적인
46-29-18-5
131-142-158
21-20-9-2
196-184-197
37-34-16-5
152-137-159

단정한
46-29-18-5
131-142-158
10-4-2-0
230-236-240
95-76-32-24
19-29-77

스마트한
59-36-18-5
102-120-149
24-7-0-0
193-215-233
96-73-24-11
20-39-102

냉정한
95-76-32-24
19-29-77
48-35-40-20
107-107-98
46-29-18-5
131-142-158

문화적인
10-4-2-0
230-236-240
46-29-18-5
131-142-158
95-76-32-24
19-29-77

도시적인
49-22-22-5
124-153-156
0-0-0-0
255-255-255
95-76-32-24
19-29-77

지적인 (intellectual)

　'지적인' 이미지는 '합리적인' 이미지와 같은 차가운 색상이지만 미묘한 톤 효과가 살아 있어 세련된 느낌을 준다. B, PB의 Gr톤에 밝은 회색과 배색하여 부분적으로 짙은 색을 넣으면 스마트하고 단정한 이미지의 배색이 된다. 남색이나 어두운 회색이 많아지면 냉정하고 엄격한 이미지를 나타낸다. 이 색은 전체적으로 도시적인 이미지가 강하다.

빈도수가 높은 색상

60%	60%	50%

27-25-46-8
171-157-110

GY / Lgr 5GY 8/3

시장별 사용 빈도

�				패션
▬▬				인테리어
▬				제품

검소한

33-23-27-6	7-5-8-0	22-12-46-0
161-161-148	237-236-226	199-204-128

한적하며 고요한

33-23-27-6	20-14-17-2	21-11-33-2
161-161-148	199-198-187	197-204-155

풍류한

21-11-33-2	37-34-16-5	32-15-13-2
197-204-155	152-137-159	169-187-190

시들은

27-25-46-8	48-35-40-20	42-31-35-13
171-157-110	107-107-98	129-128-117

예스럽고 맑은

27-25-46-8	33-23-27-6	22-12-46-0
171-157-110	161-161-148	199-204-128

한적하며 고요한

42-31-35-13	29-17-9-2	20-14-17-2
129-128-117	177-185-197	199-198-187

풍류한

21-20-9-2	38-27-31-9	21-11-33-2
196-184-197	144-144-133	197-204-155

풍류한

37-20-53-5	33-23-27-6	27-25-46-8
153-164-103	161-161-148	171-157-110

수수한 (provincial)

차가운 느낌의 멋진(chic) 색과는 달리 이 언어의 색은 어느 정도 따뜻하고 자연스러운 느낌을 지니고 있다. 화려함은 없으나 생생했던 초록이 말라 시들어 퇴색되어 보이는 색이다.

쓸쓸한 분위기에 은근한 정감을 발견할 수 있다. 회색을 중심으로 Gr톤이 기본색을 이루면 전체적으로 감싸는 듯한 톤의 분위기를 느끼게 한다. 이는 따뜻함에도 차가움에도 기울지 않는 색으로 마음에 평온함을 준다.

빈도수가 높은 색상

100%	60%	50%

24-43-61-9
176-119-72

YR / Dl　5YR 6/4

시장별 사용 빈도

패션
인테리어
제품

깊은맛의

| 27-25-46-8 171-157-110 | 25-49-43-12 166-103-95 | 35-61-97-29 118-59-110 |

회고적인

| 44-65-96-55 64-32-7 | 25-33-38-8 175-142-119 | 16-15-45-0 213-203-129 |

꼼꼼한

| 44-65-96-55 64-32-7 | 25-33-38-8 175-142-119 | 55-49-98-47 61-51-10 |

전통적인

| 37-95-64-35 104-10-31 | 25-33-38-8 175-142-119 | 44-65-96-55 64-32-7 |

고풍스러운

| 25-33-38-8 175-142-119 | 21-20-9-2 196-184-187 | 42-31-35-13 129-128-117 |

전통적인

| 44-65-96-55 64-32-7 | 32-31-68-13 150-132-64 | 71-95-31-20 64-10-72 |

고전적인

| 44-65-96-55 64-32-7 | 42-31-35-13 129-128-117 | 43-93-59-56 64-8-24 |

고전적인

| 38-27-31-9 144-144-133 | 0-0-0-100 0-0-0 | 24-63-61-9 176-119-72 |

클래식한 (classic)

　전통적인 호텔이나 전문점에 들어가면 고급스러운 고가구에서 풍겨 나오는 분위기를 느낄 수 있다. 자연 재료로 이루어진 고가구의 색에서 안정감과 평안함을 느끼게 된다. 따뜻하고 딱딱한 배색에는 전통적인 이미지가 있으며 부드럽고 회색이 있는 배색에서는 그리움의 이미지가 풍긴다. 클래식한 이미지의 색에는 YR 색상의 어두운 Dl톤이 많이 사용된다. 이 배색에서는 화려함이나 생동감은 찾아볼 수 없다.

빈도수가 높은 색상

| 80% | 50% | 40% |

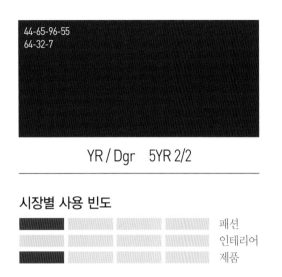

44-65-96-55
64-32-7

YR / Dgr　5YR 2/2

시장별 사용 빈도

패션
인테리어
제품

믿음직한

| 44-65-96-55 64-32-7 | 48-35-40-20 107-107-98 | 95-76-32-24 19-29-77 |

격조있는

| 56-42-47-33 76-76-70 | 27-25-46-8 171-157-110 | 95-76-32-24 19-29-77 |

본격적인

| 0-0-0-100 0-0-0 | 27-25-46-8 171-157-110 | 44-65-96-55 64-32-7 |

당당한

| 44-65-96-55 64-32-7 | 56-42-47-33 76-76-70 | 0-0-0-100 0-0-0 |

건장한

| 0-0-0-100 0-0-0 | 35-61-97-29 118-59-10 | 43-93-59-56 63-8-24 |

탄탄한

| 0-0-0-100 0-0-0 | 56-42-47-33 76-76-70 | 55-49-98-47 61-51-0 |

관록있는

| 0-0-0-100 0-0-0 | 35-61-97-29 118-59-10 | 64-49-56-51 46-47-42 |

묵직한

| 0-0-0-100 0-0-0 | 44-65-96-55 64-32-7 | 35-61-97-29 118-59-10 |

중후한(heavy)

　중후한 이미지에 미묘한 변화를 주려면 묵직하고 건장한 이미지의 갈색을 좀더 가미하고 어둡고 차가운 계통의 색상과 배색한다. 또한 격조감을 나타내려면 어두운 자주나 보라색과 함께 배색한다. 검정이나 회색에는 어두운 색이라도 톤의 아름다움이 잘 반영되지만 지나친 무게감을 줄 수 있으므로 잘 배색해야 한다.

182 •

빈도수가 높은 색상

| 100% | 80% | 60% |

색상 톤	R	YR	Y	GY	G	BG	B	PB	P	RP
V										
S										
B										
P										
Vp										
Lgr										
L										
Gr										
Dl										
Dp										
Dk	■		■							
Dgr	■	■	■			■	■		■	■

95-76-32-24
19-29-77

PB / Dgr 2.5PB 2/6

시장별 사용 빈도

			패션
			인테리어
			제품

떨떠름한

56-42-47-33 76-76-70	27-25-46-8 171-157-110	55-49-98-47 61-51-10

성실한

55-49-98-47 61-51-10	38-27-31-9 144-144-117	95-76-32-24 19-29-77

성실한

48-27-8-1 132-151-184	20-14-17-2 199-198-182	59-36-18-5 102-120-149

신사적인

95-76-32-24 19-29-77	46-29-18-5 131-142-158	56-42-47-33 76-76--70

건실한

55-49-98-47 61-51-10	27-25-46-8 171-157-110	64-49-56-51 46-47-42

남성적인

95-76-32-24 19-29-77	29-17-9-2 177-185-197	96-46-40-38 11-52-69

진지한

95-76-32-24 19-29-77	29-17-9-2 177-185-197	64-49-56-51 46-47-42

남성적인

0-0-0-100 0-0-0	33-23-27-6 161-161-148	95-76-32-24 19-29-77

단정한 (dapper)

이 언어의 색은 댄디(dandy)의 중후한 무게는 없으나 차가운 느낌이 살아 있다. 진한 갈색과 남색에 회색이나 Gr톤을 배색하면 건실한, 안정된, 댄디한 느낌도 나타난다. 차가운 색이 많아지면 순수한 느낌보다는 형식적인 느낌을 강하게 나타내고, 따뜻한 색이 많으면 안정된 이미지를 나타낸다. 딱딱한 배색은 세퍼레이션을 사용하게 되면 산뜻한 배색이 된다.

빈도수가 높은 색상

80%	50%	50%

색상 명도	R	YR	Y	GY	G	BG	B	PB	P	RP
V										
S										
B										
P										
Vp										
Lgr										
L										
Gr			■	■			■			
Dl										
Dp										
Dk								■		
Dgr	■	■	■		■	■	■	■		■

96-73-24-11
20-39-102

PB / Dk 5PB 3/5

시장별 사용 빈도

				패션
				인테리어
				제품

떳떳한

96-73-24-11 20-39-102	0-0-0-0 255-255-255	97-80-0-0 24-33-139

의연한

95-76-32-24 19-29-77	0-0-0-0 255-255-255	0-0-0-100 0-0-0

진지한

95-76-32-24 19-29-77	46-29-18-5 131-142-158	29-12-9-2 177-185-197

진지한

56-42-47-33 76-76-70	46-29-18-5 131-142-158	0-0-0-100 0-0-0

늠름한

59-36-18-5 102-120-149	10-4-2-0 230-236-240	0-0-0-100 0-0-0

엄한

0-0-0-100 0-0-0	42-31-35-13 129-128-117	95-76-32-24 19-29-77

진지한

48-35-40-20 107-107-98	56-42-47-33 76-76-70	95-76-32-24 19-29-77

의연한

95-76-32-24 19-29-77	33-23-27-6 161-161-148	44-65-96-55 64-32-7

남성적인 (masculine)

딱딱한 분위기의 이미지는 부드러운 색으로 세퍼레이션하면 상쇄된다. 이 언어의 색은 톤의 느낌이 강한 것이 특징이다. 하양으로 세퍼레이션하면 보다 세련되고 간소한 이미지가 된다. 이 언어의 이미지는 남성적이라 말할 수 있으며, 대체로 차가운 회색과 배색을 하는데 딱딱하고 무거워 보인다.

184 •

빈도수가 높은 색상

90%	90%	40%

67-98-19-6
85-7-97

P / Dk 5P 2/2

시장별 사용 빈도

패션
인테리어
제품

신성한

| 71-95-31-20 64-10-72 | 10-4-2-0 230-236-240 | 64-49-56-51 46-47-42 |

전통적인

| 71-95-31-20 64-10-72 | 0-0-0-0 255-255-255 | 0-0-0-100 0-0-0 |

우아한

| 21-20-9-2 196-184-197 | 37-34-16-5 152-137-159 | 67-98-19-6 85-7-97 |

숭고한

| 0-0-0-100 0-0-0 | 37-34-16-5 152-137-159 | 67-98-19-6 85-7-97 |

고상한

| 49-22-22-5 124-153-156 | 0-0-0-100 0-0-0 | 37-34-16-5 152-137-159 |

장엄한

| 0-0-0-100 0-0-0 | 67-98-19-6 85-7-97 | 46-29-18-5 131-142-158 |

고귀한

| 67-98-19-6 85-7-97 | 37-34-16-5 152-137-159 | 71-95-31-20 64-10-72 |

엄숙한

| 0-0-0-100 0-0-0 | 56-42-47-33 76-76-70 | 71-95-31-20 64-10-72 |

고상한 (noble)

　　고상한 언어의 이미지 배색은 보라색과 검정, 회색의 배색으로 구성된다. 이 배색의 이미지에서는 신비스럽고 엄숙한 세계를 느낄 수 있다. 고상한 배색에는 깊이가 있는 보라와 온화한 파랑, 자주, 보라 계통의 색상을 사용하며 검정을 포인트로 배색하면 강하게 작용하여 엄한 기품을 느끼게 한다.

• 185

빈도수가 높은 색상

| 70% | 50% | 50% |

95-76-32-24
19-29-77

PB / Dgr 2.5PB 3/6

현명한

| 65-26-24-7 | 10-4-2-0 | 96-73-24-11 |
| 85-131-143 | 230-236-240 | 20-39-102 |

모던한

| 0-0-0-0 | 56-42-47-33 | 29-17-9-2 |
| 255-255-255 | 76-76-70 | 177-185-197 |

정밀한

| 95-76-32-24 | 48-35-40-20 | 38-27-31-9 |
| 19-29-77 | 107-107-98 | 144-144-133 |

하이테크한

| 46-29-18-5 | 0-0-0-0 | 0-0-0-100 |
| 131-142-158 | 255-255-255 | 0-0-0 |

이지적인

| 95-76-32-24 | 29-17-9-2 | 56-42-47-33 |
| 19-29-77 | 177-185-197 | 76-76-70 |

치밀한

| 95-76-32-24 | 46-29-18-5 | 56-42-47-33 |
| 19-29-77 | 131-142-158 | 76-76-70 |

정밀한

| 46-29-18-5 | 95-76-32-24 | 49-22-22-5 |
| 131-142-158 | 19-29-77 | 124-152-156 |

기계적인

| 64-49-56-51 | 38-27-31-9 | 95-76-32-24 |
| 46-46-42 | 144-144-133 | 19-29-77 |

시장별 사용 빈도

패션
인테리어
제품

합리적인 (rational)

　'합리적인'을 나타내는 배색에는 정감이 넘치는 따뜻한 계통의 색상을 사용하지 않고 차갑고 딱딱한 색만을 사용하여 표현한다. 이 언어의 배색은 사무적, 효율적, 기능적인 이미지를 뚜렷이 나타내는데 대체로 검정을 많이 사용한다. 회색을 배색하면 정밀하고 치밀한 느낌이 증가되고, 배색이 어느 정도 부드러워지면 시크한 이미지도 느낄 수 있다.

186 •

빈도수가 높은 색상

| 70% | 70% | 70% |

색상 색조	R	YR	Y	GY	G	BG	B	PB	P	RP
V										
S										
B										
P										
Vp										
Lgr										
L										
Gr										
Dl										
Dp										
Dk										
Dgr										

0-0-0-100 0-0-0		

N0.5

시장별 사용 빈도

패션
인테리어
제품

재빠른

97-80-0-0 24-33-139	20-14-17-2 199-198-187	0-0-0-100 0-0-0

진보적인

95-76-32-24 19-29-77	29-17-9-2 177-185-197	94-7-55-1 20-141-113

민감한

0-0-0-100 0-0-0	7-5-8-0 237-236-226	94-7-55-1 20-141-113

선진적인

96-73-24-11 20-39-102	29-17-9-2 177-185-197	0-0-0-100 0-0-0

예민한

95-67-18-6 23-51-117	17-0-6-0 213-255-236	97-80-0-0 24-33-139

모던한

0-0-0-100 0-0-0	7-5-8-0 237-236-226	95-76-32-24 19-29-77

기민한

0-0-0-100 0-0-0	14-1-2-0 219-239-241	96-73-24-11 20-39-102

혁신적인

0-0-0-0 255-255-255	0-0-0-100 0-0-0	94-7-55-1 20-141-113

예리한 (sharp)

파랑과 하양의 배색에 노랑을 넣으면 스피드감이 있는 배색을 나타내며, 차가운 느낌 속에 경쾌한 이미지를 느낄 수 있다. 검정, 남색, 하양의 배색은 대비감으로 날카로운 이미지를 나타내며, 하이테크한 이미지도 지니고 있다. 하양이나 청록에 자극적인 빨강을 사용하면 혁신적인 이미지가 된다. 이 언어의 색은 모던하고 다이내믹한 이미지로도 나타낼 수 있다.

• 187

빈도수가 높은 색상

90%	70%	60%

97-80-0-0
24-33-139

PB / V 5PB 3/10

시장별 사용 빈도

패션
인테리어
제품

경쾌한	명쾌한
65-4-6-0 90-185-204 / 2-5-23-0 250-240-190 / 47-17-2-0 136-175-207	97-80-0-0 24-33-139 / 0-0-0-0 255-255-255 / 93-27-24-7 23-110-136
경쾌한	청춘의
74-0-58-0 67-174-113 / 0-0-0-0 255-255-255 / 65-4-6-0 90-185-204	2-14-85-0 250-217-37 / 64-0-29-0 93-190-165 / 97-80-0-0 24-33-139
산뜻한	명쾌한
65-4-6-0 90-185-204 / 3-9-50-0 246-229-121 / 97-80-0-0 24-33-139	93-4-87-0 21-141-69 / 10-4-2-0 229-236-240 / 97-80-0-0 24-33-139
산뜻한	스포티한
97-80-0-0 24-33-139 / 14-1-2-0 219-239-241 / 65-4-6-0 90-185-204	15-94-95-4 208-17-9 / 0-0-0-0 255-255-255 / 97-80-0-0 24-33-139

젊은 (youthful)

차가운 색을 기본색으로 하여 노랑, 주황, 빨강을 강조한 배색을 쿨·캐주얼이라 부른다. 시원하고 차가운 색에 따뜻한 색상이 강조되면 신선하고 경쾌한 느낌을 준다. 스포티하고 발랄한 이미지가 있어 산뜻한 느낌을 나타낸다. 여기서는 주황, 빨강이 눈에 띄어 주의를 끈다. '젊은'의 이미지 배색에는 세퍼레이션 기법이 효과적이다.

188 •

빈도수가 높은 색상

100%	70%	50%

색조\색상	R	YR	Y	GY	G	BG	B	PB	P	RP
V										
S										
B										
P										
Vp										
Lgr										
L										
Gr										
Dl										
Dp										
Dk										
Dgr										

31-2-96-0
176-214-27

GY / V 5GY 8/10

시장별 사용 빈도

패션
인테리어
제품

건강한
28-1-91-0 / 184-220-36
2-5-23-0 / 250-240-190
2-34-82-0 / 249-167-39

안전한
74-0-58-0 / 67-174-113
2-5-23-0 / 250-240-190
28-1-91-0 / 184-220-36

튼튼한
15-1-59-0 / 217-236-106
3-16-32-0 / 246-212-258
2-25-53-0 / 248-190-105

생생한
74-0-58-0 / 67-174-113
93-4-87-0 / 21-141-69
31-2-96-0 / 176-214-27

건전한
74-0-58-0 / 67-174-113
3-9-50-0 / 246-229-121
65-4-6-0 / 90-185-204

안전한
64-0-29-0 / 93-190-165
17-0-6-0 / 212-239-231
94-7-55-1 / 20-141-113

평온한
7-0-29-0 / 237-248-179
39-0-34-0 / 156-215-161
64-0-29-0 / 93-190-165

생생한
31-2-96-0 / 176-214-27
7-0-29-0 / 237-248-179
74-0-58-0 / 67-174-113

신선한(fresh)

　새잎의 파릇함, 과일의 싱싱함과 채소의 신선함 등은 우리들에게 생생한 생명력을 전해준다. 맑고 깨끗한 물의 흐름에도 마음이 신선해지곤 한다. 주황, 노랑, 연두도 자연의 풍요로움을 느끼게 한다. 아울러 초록이 함께하면 신선한 이미지가 살아나고 건강한 느낌을 준다. 전반적으로 초록을 사용한 표지나 그림을 보면 마음이 편안해지고 안정감을 느끼게 되는데, 그것을 기능적 효과라고 한다.

• 189

빈도수가 높은 색상

90%	80%	70%

색상\톤	R	YR	Y	GY	G	BG	B	PB	P	RP
V										
S										
B										
P										
Vp										
Lgr										
L										
Gr										
Dl										
Dp										
Dk										
Dgr										

42-1-4-0
149-212-222

B / P 7.5B 8/6

시장별 사용 빈도

패션
인테리어
제품

순수한, 맑은

| 14-1-2-0 | 42-1-4-0 | 10-4-2-0 |
| 219-239-241 | 149-212-222 | 230-236-240 |

깨끗한

| 0-0-0-0 | 42-1-4-0 | 14-1-2-0 |
| 255-255-255 | 149-212-222 | 219-239-241 |

거침없는

| 10-4-2-0 | 0-0-0-0 | 7-5-8-0 |
| 230-236-240 | 255-255-255 | 237-236-226 |

순수한

| 17-0-6-0 | 0-0-0-0 | 14-1-2-0 |
| 212-239-231 | 255-255-255 | 219-239-241 |

청결한

| 65-4-6-0 | 42-1-4-0 | 14-1-2-0 |
| 90-185-204 | 149-212-222 | 219-239-241 |

시원한

| 47-17-2-0 | 14-1-2-0 | 65-4-6-0 |
| 136-175-207 | 219-239-241 | 90-185-204 |

상쾌한

| 24-7-0-0 | 7-0-29-0 | 41-0-17-0 |
| 194-216-233 | 237-248-179 | 151-214-196 |

민감한

| 14-1-2-0 | 0-0-0-0 | 34-10-16-1 |
| 219-239-241 | 255-255-255 | 166-197-189 |

산뜻한(neat)

190 •

파랑의 물색이나 하늘색은 부드럽고 깨끗한 이미지를 전달한다. 이 언어의 배색에 하양으로 세퍼레이션하면 콘트라스트가 강해지지 않고 차갑게 통합된다. 하양과 파랑이 그라데이션을 이루면 시원한 이미지가 되며, 남색과 배색하면 물결치는 리듬감이 생긴다. 또한 회색을 조금 섞으면 매끄러운 느낌의 이미지가 된다.

빈도수가 높은 색상

| 100% | 90% | 80% |

색상 톤	R	YR	Y	GY	G	BG	B	PB	P	RP
V										
S										
B										
P										
Vp										
Lgr										
L										
Gr										
Dl										
Dp										
Dk										
Dgr										

파스텔 배색

it's color

0-65-50-0
250-91-86

R / B 7.5R 6/10

0-55-50-0 251-116-92	0-65-50-0 250-91-86	25-60-0-0 187-94-172
25-30-0-0 189-163-207	10-20-0-0 228-197-225	0-55-50-0 251-116-92
0-10-20-0 254-230-194	0-15-20-0 253-217-189	0-20-0-0 253-205-184
0-15-8-0 253-217-217	8-15-0-0 233-211-232	15-20-0-0 215-193-223

8-15-0-0 233-211-232	0-15-8-0 253-217-217	0-15-15-0 253-217-201
15-20-0-0 215-193-223	5-10-0-0 241-226-240	0-10-4-0 254-230-233
0-25-40-0 253-192-163	0-10-20-0 254-230-194	0-20-10-0 252-205-207
0-20-10-0 252-205-207	15-0-3-0 217-241-239	5-0-13-0 242-250-220

시장별 사용 빈도

패션
인테리어
제품

블러시 (blush, 파스텔 빨강)

블러시는 뺨을 살짝 붉힌다는 의미를 가지고 있는 색으로 자연스럽고 예쁜 색감을 느끼게 한다. 원색이나 강한 색상과 달리 얼굴의 볼에서 쓸 수 있는 은은한 밝은 핑크 색깔로 여성의 패션 스타일에 많이 사용되고 있으며, 특히 웨딩드레스와 인테리어 등에서 인기가 높다. 이 색은 투명하고 상냥한 이미지를 가지고 있는 색으로 회색이나 연한 보라 계통의 색과 어울리면 어른스러우면서 화사한 멋을 나타낸다.

192 •

빈도수가 높은 색상

| 90% | 90% | 70% |

색조\색상	R	YR	Y	GY	G	BG	B	PB	P	RP
V										
S										
B										
P										
VP										
Lgr										
L										
Gr										
Dl										
Dp										
Dk										
Dgr										

0-70-65-0
251-78-58

R / B 7.5R 6/12

시장별 사용 빈도

패션
인테리어
제품

0-85-70-0 240-78-76	0-70-65-0 251-78-58	0-50-80-0 254-127-38
0-40-60-0 253-154-82	0-25-60-0 254-191-89	0-70-65-0 251-78-58
0-65-50-0 250-91-86	0-55-50-0 251-116-92	25-60-0-0 187-94-172
0-60-100-65 89-35-1	0-20-20-0 253-205-184	0-60-100-45 140-56-0
0-25-60-0 254-191-89	0-55-50-0 251-116-92	0-40-60-0 253-154-82
0-90-80-45 138-15-15	0-55-50-0 251-116-92	0-40-35-0 251-154-133
25-60-0-0 187-94-172	0-65-50-0 251-116-92	0-20-20-0 253-205-184
10-40-10-55 102-67-81	3-15-3-35 159-140-148	0-40-35-0 251-154-132

숙성한 (ripe, 파스텔 주홍)

파스텔 주홍은 향기와 과즙이 풍부한 잘 익은 복숭아의 붉고 매끄러운 색으로 숙성의 뜻이
있으며, 마음을 뺏는 유혹의 색이기도 하다. 이 색은 주황과 빨강이 섞인 빛나는 주홍으로 계
통색 이름은 빨간 주황이다. 이 색은 패션에서 부드럽고 풍요로운 이미지이며, 화려하면서 따
뜻한 느낌을 준다. 침실이나 책을 읽을 만한 서재에도 잘 어울리는 색이며, 포장지에서도 자
주 볼 수 있는 아름다운 색이다

• 193

빈도수가 높은 색상

90%	70%	60%

색조\색상	R	YR	Y	GY	G	BG	B	PB	P	RP
V										
S	■									■
B	■	■							■	
P	■	■	■							■
VP	■									
Lgr										
L	■	■								
Gr	■	■								
Dl										■
Dp	■	■								■
Dk		■								
Dgr		■								

0-24-15-0
252-195-191

R / Vp　10R 8/4

0-15-5-0 253-217-224	0-20-30-0 253-205-161	0-24-15-0 252-195-191	0-0-20-0 255-255-204	0-45-90-0 254-140-20	0-20-30-0 253-205-161
0-24-15-0 252-195-191	25-0-50-0 191-228-127	15-30-0-0 214-170-211	45-0-5-0 141-212-219	20-5-0-0 204-224-238	0-15-5-0 253-217-224
0-24-15-0 252-195-191	30-10-0-0 179-205-227	45-0-5-0 141-212-219	30-10-0-0 179-205-227	0-0-50-0 255-255-127	0-15-5-0 253-217-224
0-24-15-0 252-195-191	60-45-0-0 105-170-211	45-0-5-0 141-212-219	15-30-0-0 214-170-211	20-5-0-0 204-224-238	0-15-8-0 253-217-217

시장별 사용 빈도

			패션
			인테리어
			제품

로즈쿼츠 (rose quartz, 파스텔 분홍)

로즈쿼츠는 분홍 장미색 또는 담홍색을 띤 석영을 말한다. 흔히 홍석영(紅石英), 장미석영이라고도 한다. 이 색은 핑크 톤으로 여성스러우면서 따뜻하며 블라우스나 니트, 캐주얼룩을 사랑스럽게 표현할 때 사용한다. 또한 운동화나 가방, 머플러, 액세서리 등에 이 컬러로 포인트를 주면 발랄한 분위기를 연출할 수 있다.

194 •

빈도수가 높은 색상

90%	50%	30%

YR / V 5YR 7/10

시장별 사용 빈도

| | | | | 패션 |
| 인테리어 |
| 제품 |

앰브로지얼 (ambrosial, 파스텔 주황)

앰브로지얼은 맛 좋은, 향기로운의 뜻을 가진 주황이다. 설탕과 버터로 만든 달콤한 토피
(toffee) 사탕, 부드러운 캐러멜, 달걀 흰자위와 설탕을 섞은 머랭(meringue), 집에서 막 구
운 따뜻한 파이의 껍질을 떠오르게 한다. 이 색은 달콤하고 부드러운 맛의 색이며, 패션에서
클래식한 캐시미어와 낙타털 코트의 색으로 유명하다. 주택에서 파랑, 빨강, 갈색과 함께 배
색하면 잘 어울리며, 인테리어 디자인에서는 우아하고 부드러운 이미지를 연출할 수 있다.

• 195

빈도수가 높은 색상

0-30-80-0
254-179-43

Y / V 2.5Y 8/10

시장별 사용 빈도

패션
인테리어
제품

0-25-40-0 253-192-134	0-15-40-0 254-217-142	0-0-40-0 255-255-153	100-0-40-0 0-150-141	0-0-40-0 255-255-153	0-15-40-0 254-217-142
0-7-17-0 254-237-204	0-10-15-0 254-230-206	0-15-15-0 253-217-201	0-25-40-0 253-192-134	0-25-60-0 254-191-89	0-0-80-0 255-255-51
50-0-80-0 127-198-67	0-30-80-0 254-179-43	0-0-80-0 255-255-51	0-50-80-0 254-127-38	15-20-0-0 215-193-223	20-5-0-0 204-224-238
0-50-80-0 247-149-72	0-0-80-0 255-244-80	0-30-80-0 254-179-43	0-60-100-65 89-35-1	0-10-20-0 254-230-194	0-40-100-50 127-76-0

달콤한 (sweet, 파스텔 노란주황)

파스텔 노란주황은 달콤한, 향기로운 등의 이미지를 가지고 있으며, 잘 구워진 쿠키의 색상을 연상하게 한다. 무미건조한 흰색의 생활 환경에서 따뜻한 이미지의 노란주황을 다양하게 활용할 수 있는데, 어두운 집안의 분위기를 명랑하고 밝게 만들기 위해서 노란주황을 사용하면 효과적이다. 특히 자수 디자이너들이 배경색으로 자주 사용하며, 노란주황과 밝은 파랑의 배색은 인테리어나 제품 등에 많이 이용된다.

196 •

빈도수가 높은 색상

100%	70%	60%

색조\색상	R	YR	Y	GY	G	BG	B	PB	P	RP
V										
S										
B										
P										
VP										
Lgr										
L										
Gr										
Dl										
Dp										
Dk										
Dgr										

0-0-80-0
255-255-51

Y / V 10Y 9/10

0-30-80-0 254-179-43 | 0-0-80-0 255-255-51 | 50-0-80-0 129-198-167 | 20-15-0-0 203-201-226 | 7-0-15-0 237-248-214 | 0-0-20-0 255-255-204

0-0-40-0 255-255-153 | 35-0-60-0 166-217-106 | 60-0-55-0 102-190-118 | 35-80-0-0 164-47-148 | 85-80-0-0 50-36-141 | 0-0-80-0 255-255-51

0-50-80-0 254-127-38 | 0-30-80-0 254-179-43 | 0-0-80-0 255-255-51 | 0-0-15-0 255-255-217 | 5-10-0-0 241-226-240 | 30-25-0-0 178-171-210

0-0-80-0 255-255-51 | 0-50-80-0 254-127-38 | 0-10-20-0 254-230-194 | 0-90-80-60 101-11-11 | 0-0-60-0 255-255-102 | 0-0-25-0 255-255-191

시장별 사용 빈도

�				패션
				인테리어
				제품

어필링 (appealing, 파스텔 노랑)

　파스텔 노랑은 즐거운, 매력적인, 흥미로운, 호소하는 이미지를 가지고 있다. 흰색이 추가되면 색상 톤은 부드럽게 되고 노랑은 빛나 보인다. 연한 노랑의 색상 톤은 대부분 크림색처럼 투명하며, 순수한 노랑은 인테리어 디자인에서 매력적인 색으로 활용할 수 있다. 노랑은 보라와 보색이지만 잘 어울리며, 대부분의 여러 색상과의 배색에서도 잘 어울린다.

• 197

빈도수가 높은 색상

100%	70%	60%

색조＼색상	R	YR	Y	GY	G	BG	B	PB	P	RP
V										
S										
B										
P										
VP										
Lgr										
L										
Gr										
Dl										
Dp										
Dk										
Dgr										

N°5
CHANEL
PARIS
EAU PREMIÈRE

50-0-80-0
127-198-67

GY / V 7.5GY 7/12

| 0-0-60-0 255-246-102 | 50-0-80-0 127-198-67 | 80-0-75-0 51-165-86 |

| 20-15-0-0 203-201-226 | 20-0-5-0 204-236-232 | 35-0-60-0 166-217-106 |

| 80-0-30-0 52-173-160 | 80-0-75-0 51-165-86 | 50-0-80-0 127-198-67 |

| 0-30-80-0 254-179-43 | 50-0-80-0 127-198-67 | 0-0-20-0 255-255-204 |

| 60-0-55-0 102-190-118 | 60-0-25-0 103-194-174 | 35-0-60-0 166-217-106 |

| 0-10-4-0 254-230-233 | 15-20-0-0 215-193-223 | 5-0-13-0 242-250-220 |

| 60-0-25-0 103-194-174 | 25-0-20-0 191-230-195 | 12-0-20-0 224-239-212 |

| 0-65-50-0 250-91-86 | 35-0-60-0 166-217-106 | 55-65-0-0 118-72-160 |

시장별 사용 빈도

패션
인테리어
제품

그린프레시 (green fresh, 파스텔 연두)

198 •

파스텔 연두는 잔디와 봄의 새싹을 연상하게 하는 색으로 신선함, 희망, 생명력, 봄 등의 이미지를 가지고 있다. 관용색 이름은 청포도색이며, 작은 공간에 아주 잘 어울리는 색으로 축제의 테이블 세팅에서 냅킨과 유리잔, 테이블 보의 색상으로 쓰이며, 포장, 미용품, 위생품 등에 이용된다. 파스텔 연두에 흰색을 섞으면 푸른 전원에서 부는 신선한 바람 같은 상쾌한 느낌을 준다.

빈도수가 높은 색상

100% 70% 60%

색조\색상	R	YR	Y	GY	G	BG	B	PB	P	RP
V										
S										
B										
P										
VP										
Lgr										
L										
Gr										
Dl										
Dp										
Dk										
Dgr										

80-0-75-0
51-165-86

G / V 2.5G 6/10

시장별 사용 빈도

패션
인테리어
제품

80-0-75-0 51-165-86	80-0-30-0 52-173-160	50-0-80-0 127-198-67	
20-5-0-0 204-224-238	15-0-3-0 217-241-239	50-0-80-0 127-198-67	
80-0-30-0 52-173-160	100-0-90-0 0-138-70	50-0-80-0 127-198-67	
12-0-20-0 224-243-200	25-0-10-0 191-231-218	80-0-75-0 51-165-86	
0-0-15-0 255-255-217	7-0-15-0 237-248-214	15-10-0-0 216-218-235	
30-15-0-0 179-193-221	25-0-10-0 191-231-218	60-0-55-0 102-190-118	
50-25-0-0 128-156-201	45-0-35-0 140-208-158	45-0-20-0 140-210-188	
60-0-55-0 102-190-118	0-20-20-0 253-205-184	10-20-0-0 229-197-225	

차분한 (calm, 파스텔 초록)

파스텔 초록은 우아하면서도 세련된 색으로 상쾌하고 부드러운 이미지를 가지고 있다. 거실과 욕실 등에 잘 어울리는 색으로 인테리어의 바닥이나 벽 등에 사용하면 침착한 분위기를 연출할 수 있다. 파스텔 초록의 차분한 이미지는 차가운 톤의 하양과 조합을 해서 만든다. 이 색은 섬세하고 평화스러운 분위기를 가지고 있으며, 연한 보라와 파란 하양과 함께 배색하면 고요한 분위기를 느끼게 된다.

• 199

빈도수가 높은 색상

100%	70%	50%

색상\색조	R	YR	Y	GY	G	BG	B	PB	P	RP
V										
S										
B										
P										
VP										
Lgr										
L										
Gr										
Dl										
Dp										
Dk										
Dgr										

80-0-30-0
52-173-160

BG / B 7.5BG 7/8

시장별 사용 빈도

패션
인테리어
제품

80-0-75-0 51-165-86	80-0-30-0 52-173-160	85-50-0-0 46-87-165	
85-80-0-0 50-36-141	25-0-10-0 191-231-218	30-15-0-0 179-193-221	
75-65-0-0 72-65-155	65-40-0-0 92-117-181	60-0-25-0 103-194-174	
50-0-80-0 127-198-67	60-0-55-0 102-190-118	60-0-25-0 103-194-174	
45-0-35-0 140-208-158	25-0-40-0 191-229-150	45-0-20-0 140-210-188	
20-15-0-0 203-201-226	20-0-5-0 204-236-232	20-5-0-0 204-224-238	
15-10-0-0 216-218-235	15-0-3-0 217-241-239	20-5-0-0 204-224-238	
0-50-80-0 254-127-38	0-15-20-0 253-217-189	25-0-10-0 191-231-218	

상쾌한 (refreshing, 파스텔 청록)

200 •

파스텔 청록은 신선하고 순수하며 깨끗한 색으로. 상쾌함, 차분함 등의 이미지를 가지고 있다. 이 색에서는 반짝이는 맑고 투명한 물 한 잔의 시원함을 느낄 수 있다. 파스텔 청록에 흰색을 많이 사용하면 할수록 반투명의 색상이 맑고 투명한 색상으로 변한다. 또한 이 색상의 보색인 파스텔 주황과의 배색은 상호 균형을 이루는 보완 관계이다.

빈도수가 높은 색상

100%	70%	50%

85-50-0-0
46-87-165

B / V　10B 4/8

시장별 사용 빈도

패션
인테리어
제품

| 80-0-30-0
52-173-160 | 85-50-0-0
46-87-165 | 85-80-0-0
50-36-141 | | 25-0-20-0
191-230-195 | 65-40-0-0
92-117-181 | 60-55-0-0
105-190-168 |

| 55-65-0-0
118-72-160 | 75-65-0-0
72-65-155 | 65-40-0-0
92-117-181 | | 85-50-0-0
46-87-165 | 20-25-0-0
202-178-21A | 35-30-0-0
165-157-203 |

| 25-0-20-0
191-230-195 | 30-15-0-0
179-193-221 | 75-65-0-0
72-65-155 | | 0-55-50-0
251-116-92 | 25-10-0-0
191-209-229 | 0-10-20-0
254-230-194 |

| 20-15-0-0
203-201-226 | 25-0-20-0
191-230-195 | 30-15-0-0
179-193-221 | | 0-7-17-0
254-237-204 | 0-15-15-0
253-217-201 | 65-40-0-0
92-117-181 |

매력적인 (charming, 파스텔 파랑)

　파스텔 파랑은 물의 색상으로 깨끗함, 시원함 등의 이미지가 있으며 신뢰를 의미한다. 파랑과 하양의 전통적인 배색은 여성스럽고 유쾌한 색조를 만들어 내며, 예쁘게 장식된 접시나 그릇, 받침, 컵, 타일 등에서 쉽게 찾아볼 수 있다. 차가운 느낌의 파랑은 욕실이나 온천의 액세서리, 시설물 등에 사용하기 적합하며, 패션 액세서리, 인테리어, 현대 공예품 등에도 잘 어울린다.

• 201

빈도수가 높은 색상

| 70% | 50% | 50% |

색조\색상	R	YR	Y	GY	G	BG	B	PB	P	RP
V										
S										
B										
P										
VP										
Lgr										
L										
Gr										
Dl										
Dp										
Dk										
Dgr										

85-80-0-0
50-36-141

PB / V　7.5PB 4/10

시장별 사용 빈도

				패션
				인테리어
				제품

85-50-0-0
46-87-165 ・ 85-80-0-0
50-36-141 ・ 65-85-0-0
95-31-139 　 35-30-0-0
165-157-203 ・ 20-25-0-0
202-178-214 ・ 35-80-0-0
164-47-148

25-60-0-0
187-94-172 ・ 55-65-0-0
118-72-160 ・ 60-55-0-0
105-90-168 　 75-65-0-0
72-65-155 ・ 0-40-60-0
253-154-82 ・ 0-0-40-0
255-255-153

60-0-25-0
103-194-174 ・ 85-50-0-0
46-87-165 ・ 85-80-0-0
50-36-141 　 0-50-80-0
254-127-38 ・ 0-0-80-0
255-255-51 ・ 45-40-0-0
140-128-188

65-85-0-0
95-31-139 ・ 60-55-0-0
105-90-168 ・ 50-25-0-0
128-156-201 　 0-0-25-0
255-255-191 ・ 0-15-20-0
253-217-189 ・ 85-80-0-0
50-36-141

올드패션 (old-fashioned, 파스텔 남색)

　파스텔 남색은 어둡지만 진정성을 가지고 있는 색으로 무게감이 있고 정신적으로도 강한 이미지이다. 이 색의 의미로는 심연, 무의식, 휴식, 지성, 성실, 순종, 통찰력, 노력, 중후감, 신뢰, 지혜, 품격, 고급, 규율, 권위, 고독 등이 있다. 파스텔 남색은 더욱 밝아질수록 매력적이면서 멋진 색상이 되며, 보라와 함께 배색하면 달콤한 향수를 느끼게 된다.

빈도수가 높은 색상

80%	50%	30%

색상	R	YR	Y	GY	G	BG	B	PB	P	RP
V										
S										
B										
P										
VP										
Lgr										
L										
Gr										
Dl										
Dp										
Dk										
Dgr										

42-24-3-0
148-164-200

PB / B 2.5PB 7/6

시장별 사용 빈도

패션
인테리어
제품

| 0-24-15-0 252-195-191 | 42-24-3-0 148-164-200 | 0-0-15-0 255-255-217 | | 20-0-5-0 204-236-232 | 42-24-3-0 148-164-200 | 40-0-55-0 153-212-117 |

| 45-0-5-0 141-212-219 | 42-24-3-0 148-164-200 | 20-0-5-0 204-236-232 | | 20-5-0-0 204-224-238 | 42-24-3-0 148-164-200 | 0-0-0-0 255-255-255 |

| 0-24-15-0 252-195-191 | 50-55-0-0 129-95-171 | 20-5-0-0 204-236-232 | | 42-24-3-0 148-164-200 | 0-60-55-0 250-66-69 | 0-0-50-0 251-242-150 |

| 15-30-0-0 214-170-211 | 42-24-3-0 148-164-200 | 25-10-0-0 191-209-229 | | 42-24-3-0 148-164-200 | 0-0-0-0 | 37-0-15-0 161-219-202 |

세레니티 (serenity, 파스텔 흐린 파랑)

세레니티는 고요함, 맑음, 화창함, 청명, 마음의 평온, 평정, 침착 등을 의미하며, 고급스러우면서 도시적인 느낌을 준다. 이 색상은 각박한 현대 사회에서 사람들에게 정서적 위안과 안정을 주고 청아한 느낌의 블루 톤을 의상에 사용하면 클래식한 분위기를 연출할 수 있다. 세레니티 컬러의 니트, 스커트, 트렌치코트는 모던한 스타일에 잘 어울리며, 가방이나 액세서리에 이 컬러로 포인트를 주면 더욱 스타일리시해 보이는 효과를 얻을 수 있다.

• 203

빈도수가 높은 색상

| 90% | 70% | 50% |

색상	R	YR	Y	GY	G	BG	B	PB	P	RP
V										
S										
B										
P										
VP										
Lgr										
L										
Gr										
Dl										
Dp										
Dk										
Dgr										

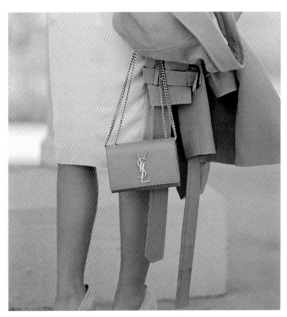

65-85-0-0
95-31-139

P / V 2.5P 4/12

75-65-0-0 72-65-155	65-85-0-0 95-31-139	35-80-0-0 164-47-148

0-65-50-0 250-91-86	25-60-0-0 187-194-172	55-65-0-0 118-72-160

85-50-0-0 46-87-165	35-30-0-0 168-157-203	20-25-0-0 202-178-214

0-85-70-0 251-40-44	10-20-0-0 228-197-225	20-25-0-0 202-178-214

25-30-0-0 189-163-207	10-20-0-0 228-197-225	0-20-10-0 252-205-207

65-40-0-0 92-117-181	60-55-0-0 105-90-168	25-30-0-0 189-163-207

55-65-0-0 118-72-160	75-65-0-0 72-65-155	20-5-0-0 204-224-238

65-85-0-0 95-31-139	25-60-0-0 187-94-172	0-45-30-0 250-141-138

시장별 사용 빈도

패션
인테리어
제품

이시리얼 (ethereal, 파스텔 보라)

파스텔 보라는 보라빛 하늘에 나타나는 묘하면서 부드럽고 신비로운 색으로 극도의 섬세함과 우아함을 표현하는 데 주로 사용된다. 이 색은 퍼스널 컬러에서 몽환적인 분위기에 맞는 색상으로 보라에 하양을 많이 섞어 배색하면 따뜻한 분위기가 차가운 분위기로 바뀌며, 보라의 배색은 반투명으로 되어 정의하기 힘든 색이 된다. 또한 따뜻한 회색, 차가운 실버색 그리고 주홍과 배색을 하면 환상적인 조합이 된다.

빈도수가 높은 색상

	90%	50%	30%

35-80-0-0
164-47-148

P / B 10P 5/12

65-85-0-0 95-31-139	35-80-0-0 164-47-148	0-85-70-0 251-40-44

0-70-65-0 251-78-58	0-45-30-0 250-141-138	20-40-0-0 201-143-197

0-40-35-0 251-154-133	0-45-30-0 250-141-138	10-20-0-0 228-197-225

0-0-60-0 255-255-102	80-0-75-0 51-165-86	25-60-0-0 187-94-172

30-25-0-0 178-171-210	15-20-0-0 215-193-223	5-10-0-0 241-226-240

45-0-35-0 140-208-159	0-0-40-0 255-255-153	5-10-0-0 241-226-240

0-40-35-0 248-170-151	0-20-10-0 252-212-210	8-15-0-0 233-211-232

40-100-0-55 68-0-57	10-20-0-0 228-197-225	0-100-100-60 102-0-0

시장별 사용 빈도

패션
인테리어
제품

쾌활한 (vivacious, 파스텔 자주)

파스텔 자주는 쾌활한 이미지에 여성다움을 어필하는 데 매력적인 색으로 청록이나 연두와 배색을 하면 에너지가 넘치는 색이 된다. 이 색상은 섹시하고 화려하며 관능적인 색으로 여성을 상징한다. 연한 자주는 품위있고 우아하며, 진한 자주는 요염하고 아름답다. 이탈리아 패션 디자이너인 에밀리오 푸치(Emilio Pucci)는 톡톡 튀는 색감의 디자이너로 자주와 진한 분홍을 즐겨 사용하였는데, 이처럼 파스텔 자주는 패션에서 인기 있는 색이다.

• 205

빈도수가 높은 색상

80%	60%	60%

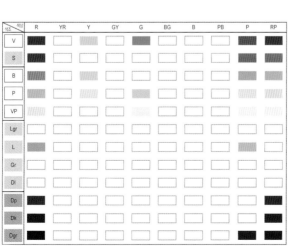

색조\색상	R	YR	Y	GY	G	BG	B	PB	P	RP
V										
S										
B										
P										
VP										
Lgr										
L										
Gr										
Dl										
Dp										
Dk										
Dgr										

0-5-15-0
255-242-211

Y / Vp 10Y 9/2

0-5-15-0 255-242-211	0-7-12-0 254-237-216	0-0-0-10 230-230-230
0-5-15-0 255-242-211	0-15-40-0 254-217-142	0-0-0-55 115-115-115
0-5-15-0 255-242-211	0-10-15-0 254-230-206	0-0-0-10 230-230-230
0-7-12-0 254-237-216	0-10-20-0 254-230-194	15-10-10-15 184-185-181
0-15-40-0 254-217-142	0-15-20-0 253-217-189	0-0-0-10 230-230-230
0-5-15-0 255-242-211	0-10-15-0 254-230-206	35-20-20-30 116-124-122
0-5-15-0 255-242-211	0-15-40-0 254-217-142	0-0-0-20 204-204-204
0-15-20-0 253-217-189	0-5-15-0 255-242-211	3-15-3-35 159-140-148

시장별 사용 빈도

	패션
	인테리어
	제품

미묘한 (subtle, 파스텔 흰 노랑)

　파스텔 흰 노랑은 크림, 생사(生絲), 베이지 장미의 색으로 관용색인 진주색과도 비슷하다. 이 색상의 톤은 담황색에서부터 크림색까지 아주 다양하다. 미묘한 파스텔 색조는 캐주얼하면서도 절제된 우아함이 있으며, 환상적인 이미지를 표현하기에 좋아 인테리어 작업에 많이 사용되고 있다. 이 색을 회색이나 밝은 회색과 배색하면 편안하고 온화한 이미지가 되고, 회자주나 흐린 자주와 배색하면 화사하고 여유로운 이미지가 된다.

206 •

빈도수가 높은 색상

90%	70%	60%

색조\색상	R	YR	Y	GY	G	BG	B	PB	P	RP
V										
S										
B										
P										
VP										
Lgr										
L										
Gr										
Dl										
Dp										
Dk										
Dgr										

컬러 배색 커뮤니케이션

it's color

2016년 5월 10일 인쇄
2016년 5월 15일 발행

저　자 : 이재만
펴낸이 : 이정일

펴낸곳 : 도서출판 **일진사**
www.iljinsa.com

(우)04317 서울시 용산구 효창원로 64길 6
대표전화 : 704-1616, 팩스 : 715-3536
등록번호 : 제1979-000009호(1979.4.2)

값 24,000원

ISBN : 978-89-429-1485-2

* 이 책에 실린 글이나 사진은 문서에 의한 출판사의
동의 없이 무단 전재 · 복제를 금합니다.